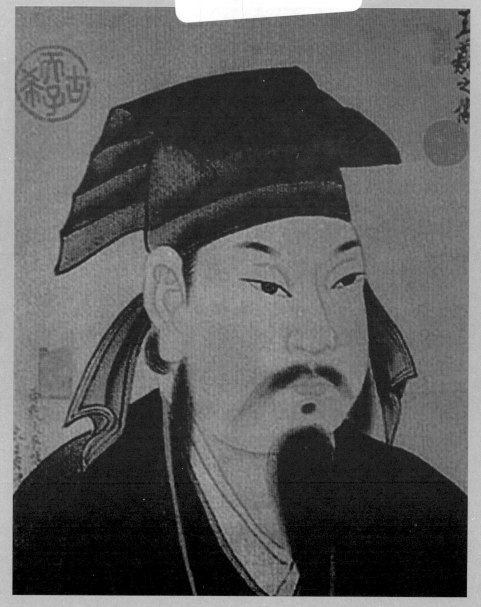

王羲之傳

劉長春 著

責任編輯	俞　笛
裝幀設計	彭若東

書　　名	王羲之傳
著　　者	劉長春
出　　版	三聯書店（香港）有限公司
	香港鰂魚涌英皇道 1065 號 1304 室
	JOINT PUBLISHING (H.K.) CO., LTD.
	Rm. 1304, 1065 King's Road, Quarry Bay, Hong Kong
發　　行	香港聯合書刊物流有限公司
	香港新界大埔汀麗路36號3字樓
印　　刷	深圳市德信美印刷有限公司
	深圳市福田區八卦三路五二二棟二樓
版　　次	2008年5月香港第一版第一次印刷
規　　格	16開（172×245mm）208面
國際書號	ISBN 978 . 962 . 04 . 2761 . 9

目錄

圖 片 目 錄

獨樹一幟的歷史人物傳記

——序劉長春著《王羲之傳》

陳振濂

　　王羲之是中國書法史上最耀眼的明星大師。幾千年來的書法史，幾乎就是一部以王羲之為開山祖的書法史。曾經有論者認為：中國書法史在過去是由文字書寫史與藝術書法史兩部分構成的。文字書寫史包括從甲骨文、金文、秦篆、漢隸以下的發展史，其特徵是文字字體演變頻繁，篆隸草章直到楷書；且書寫者（書法家）不留名，沒有名家意識與名作概念。而藝術書法史則當從魏晉南北朝的張芝、鍾繇開始，王羲之是第一位標誌性人物。這一時期文字字體演變幾乎停頓，但書法藝術的追求卻被大力張揚，而且名家、名作的意識極強，迄今為止，仍未消歇。如此一來，則自王羲之開始才有書法史（而不是文字書寫史），於是才會有王羲之是中國書法史的"開山祖"之一說。雖然這樣的說法未必全面，但即此已可看出王羲之的超等重要性與超等影響力。

　　關於王羲之的威望與影響力之巨大和無與倫比，學者們有各種說法。比如有說他是因為唐太宗推崇才成為一代書聖的；又比如說他是因為有龐大的王字書風追隨者代不乏人才成為經典傳統的……但種種說法也未必都盡然，比如王羲之迄今為止並無一件真迹傳世，流傳的皆是摹搨與刻搨。這樣的境遇，本來是不利於他作為經典與偶像的；又比如，王羲之一生既有世胄貴統之文化優越，又有憂患疾苦之生涯窘迫，其生平很難一以概之。即使是做官，也遠遠不足以震爍天下，更沒有挽狂瀾於既倒的赫赫功業。像這樣的形象，本來也是和"千古一人"的書聖至高地位不相侔的。而我以為：王羲之之所以成為今天的王羲之，實在是因為他有一卷《蘭亭序》和有一個浙江紹興蘭亭的存在。

有趣的是：《蘭亭序》的傳世，如果僅僅是真迹流傳，有如《祭侄稿》之於顏真卿、《黃州寒食詩帖》之於蘇軾一樣，也無非是有一份經典而已。但《蘭亭序》卻是一卷摹本，原迹據說"已入昭陵"，後世為它的真假對錯等等聚訟紛紜，於是陡然增加了許多懸念，它竟成了一個不知謎底的千古疑案，按今天的話說，是成了一個"公共話題"。又以有了一個"蘭亭"之地，山明水秀，天朗氣清外加曲水流觴，於是就有了以修禊為主的千年民俗風氣的流傳。這等於每年在替王羲之開"紀念會"。有《蘭亭序》這樣充滿懸念的經典，又有"蘭亭"這樣的不可再生的獨特人文"空間"環境，王羲之才有可能從一個藝術專業圈中的聖賢，轉型成為大歷史中的偉人。前者雖然地位尊崇，但影響力不出圈子之外；後者則是偶像與神，家喻戶曉，萬代楷模。只要蘭亭地方的山明水秀不變，只要三月三的上巳修禊、曲水流觴不變，則王羲之必然永恆。

迄今為止，研究王羲之的著述論文汗牛充棟，有研究他的家族興亡、門閥身世的；有研究他的南渡與到會稽以及當時行為的；有研究他仕途不順遂、與世俗難相俯仰的；有討論他與庾、謝、郗諸門的關係的；有研究他傳世尺牘的流傳經過的；有專心於這些墨迹尺牘文辭含義的；有研究收集關於他所書《蘭亭序》的相關傳說的；有研究他與魏晉玄學、清談之風的關係的；有研究他與王獻之、王氏子弟之關係的；有研究他與衛夫人的師承、乃至他與鍾繇、張芝的關係與書風來源的；有研究他在後世為何受唐太宗追捧史事的；有研究二王書風、魏晉筆法在後世的傳承的；當然，還有以他為出發點，去研究《蘭亭序》之真偽，宋代"蘭亭學"學術史等等的……但儘管有如此多的各種五花八門的角度，我們卻還是希望有一部對王羲之生平作系統介紹與研究的著作，使學界對王羲之有一個完整而全面——尤其是一個相當"人文"的印象。

寫人物評傳可以有兩種寫法。歷史學家寫歷史人物評傳，一般會採取幾種不同的視角：由於是歷史人物評傳，崇尚實學者會先從年譜年表出發，尋找到傳主生平的基本脈絡，然後"照單抓藥"，形成"傳"再加上"評"。它的特點是處處坐實史事，十分可靠，但卻難以勾畫人物的音容笑貌與面對許多人生際遇時的心理活動狀態——因為許多史實在被記錄下來之後，都只表現為一種記錄結果，

但還有大量豐富生動的過程變化、可預料的變化和未可逆料的隨機的變化，或許還會有改變原定結果的變化，卻不可能在史書的詞條記錄上呈現出來。因此，相比於即時的事物、生平的變遷而言，年譜式的忠實可靠的人物傳記，過於平面化，通常也是不那麼可愛、不那麼生動活潑的傳記，它的可讀性不會太強。而另一種方式，則是依據歷史人物流傳至今的幾個生平轉折的基點，填補上原有的空缺與不為後世瞭解的細節與過程，在缺乏史料與史實（或在需要人物"劇情"生動活潑）的情況下，加入許多空泛的想像，作一些無傷大雅的"戲說"。由於許多想像與戲說是今天的作者所為，於是它很難真正找到古代當時的感覺，遂蛻變為以今人想像之"戲說"，去填補古人傳主在古代的生涯"空缺"的尷尬來。這樣的人物評傳，好看是好看的，縱橫八極，趣味橫生，只不過從反映人物本身的真實性而言，卻是大有可慮的。

也許，站在書法史家的立場上去看王羲之，又可以把他看作先是"書聖"其次再是一個活生生的人。坊間又有幾種王羲之傳論的著作，是有意"忽略"其人物歷史的發展軌迹而着重於其書法師承、傳世經典以及藝術成就之類。這樣的"傳論"，卻又太像書法評論，藝術批評的角度較明顯，但作為歷史人物的脈絡與線索，卻又顯得不太完整，謂為《王羲之書法評傳》可，謂為《王羲之傳》則不可。

劉長春先生的這部《王羲之傳》，是一部極有才華的作家的精心佳構。這不僅是因為：劉長春先生本人在文學創作方面已有相當的研究積累，他的許多散文與學術隨筆，在文學界已有相當的聲望與令譽；而更為關鍵的是：他還是一位在一九八〇年代即投身於"書法熱"的資深書法家，當年也曾作為"書法青年"為書法而熱血沸騰奔走呼號過。在浙江書法界，他同樣是資深人士。如果不是因為曾擔任過相當的行政職務，本來應該是文學界與書法界的名流。現在由他來寫這部《王羲之傳》，以他在文學上與書法上都有三十年以上的雙重積累，自然是十分合適和妥貼的。

過去我們看書法家寫的古代書家評傳，對書法講得頭頭是道，但在刻畫人物性格、分析思想活動、理出傳主人物一生的出處行藏等方面，則顯然遜色得

多；至於要做到文采斐然，頌之滿口餘香，更是難以企及。而我們再看單一的文學家寫的古代書家評傳，關注的倒是歷史、人物的大立場，但僅僅把書法材料拿來做點綴，對於像王羲之這樣的“書聖”而言，只是粗略地涉及專業皮毛，卻無法使書法真正地貼切到傳主的人生際遇之中，顯然也是難以避免隔靴搔癢之譏的。劉長春先生的這部《王羲之傳》，能夠以上述兩種模式的利弊作為參照，揚長避短，充分發揮出他作為文學家與書法家的雙重優勢，我以為是可以在目下眾多的歷史人物傳記中獨樹一幟——尤其是在中國書畫史的人物研究與發掘中。畫家“評傳”自上世紀六十年代即出過一批，為最先進；書家“評傳”則迄今為止所涉者尠，寥寥不過三五種，為較後起。是則劉長春先生的大著一旦行世，或許可為時世立一標桿、為學界開一風氣？即使現在還做不到這樣的高度，但我以為：應該有理由對劉長春先生作如此的期許——他的創作狀態正屬良好，他的筆耕勢頭也正健旺，假以時日，當別人還不太在意之際，或許他就可能悄悄地積累日月、積累筆墨，以蹞步積為千里之行，以小流積為江河之淼。

　　猶憶去歲盛夏我曾有台州之行，當時應邀演講的主題，好像是關於“城市文化”方面的內容。演講休息時，許多聽者熱心提問的，卻是書法問題，並以演講未以書法為題而遺憾。劉長春先生也在席。而我僅停留幾個小時即匆匆返杭城，未能與長春先生深入討論，我亦至今引為遺憾。在台州的幾個小時，腦子裏不斷閃現出的，卻是魯迅先生所提到的“台州式的硬氣”。台州士風、民風“硬氣”，做學問也未必不“硬氣”。劉長春先生幾十年筆耕不輟，正是這樣一種“硬氣”的性格使然。我衷心祝他在人物傳記、在以書法為母題的寫作中，也時時體現出這樣的“硬氣”。立定腳跟不放鬆，則在當代書學理論界，他應該是能獨樹一幟的。

　　是為序。

二○○七年九月澳門返里
於中國美術學院書法系

與"書聖"相見於悲欣交集處

——讀劉長春先生《王羲之傳》

林非

長春先生從台州寄來還飄散着墨香的《王羲之傳》原稿，我輕輕地取出文本，在炎熱的天氣中，興致勃勃地閱讀起來。

長春先生既擅長散文創作，又精於書法藝術，由他來撰寫這位"書聖"的傳記，一定會筆底生花，才思橫溢，在清朗雋永的文字之間，訴說出多少對於文化和生命的感悟。他於前年出版的《書家列傳》，已經讓我讀得津津有味，頗受啟發，時常盼望着能夠繼續讀到他的新作。

正是在此種流連忘返的情緒中間，我讀完了這部傳記。一邊仔細揣摩，一邊擊節讚賞，真佩服他把握歷史和描繪人物的能力。他寫出了一千六百多年前那個充滿戰亂和災難的歲月，寫出了王羲之骨格清奇的人格之美、孤高之美和書法之美。在那個風雲變幻的時代裏，在高門望族與名士顯宦的生活圈子裏，當儒學衰微、道家思想瀰漫於人們的心靈之際，王羲之無論是為官、為人，是如何堅持自己人生的理想，如何發揮出自己天賦的才智，經過刻苦的磨練，最終成為中國文化史上最為傑出的書法大家的命運和記憶，在我們的閱讀中復活了。從時代環境的勾勒和渲染，直到人物性格的刻畫與摹寫，在長春先生的筆下，都顯得多姿多彩，而又順理成章，這樣當然就容易受到更多讀者朋友的認同和喜愛，並且會深深地留存在心中，增添了自己對於華夏傳統文明的理解。

讀完了長春先生這部形象生動而又涵義深邃的傳記之後，確乎是將我原來對於王羲之零星的記憶，很通暢和完整地貫通起來，還令我回憶起五、六十年前瀏覽《晉書·王羲之列傳》和《世說新語》時的種種情景。"溫故而知新"。應該

說，這種閱讀效果，完全要感謝長春先生如此靈動和成功的書寫了。

在當時那種紊亂、殘酷與幽暗的社會環境中間，正統儒學逐漸顯出了自己迂腐甚或是虛偽的精神面貌，從而失去了維繫人心的作用，於是主張自由解脫與放任無為的老莊哲學，開始得到廣泛的流傳。在這樣充滿了動盪和惶惑的時代裏面，王羲之確實是一位很值得尊重的歷史人物。他面對着到處瀰漫的談玄論佛的氣氛，卻很清醒地反對沉溺於清談的風尚。他跟謝安訴說的一席話語，認為"虛談廢務，浮文妨要"，主張在當時"四郊多壘"之際，"宜人人自效"，真可以說是關懷現世的黃鐘大呂之音。還有他那篇著名的《蘭亭集序》，對於如何生存於人世的哲理，也懷着一種積極上進的心態。他雖然並不熱心混迹於仕途，還屢次辭讓，可是在官場任職之時，卻經常上書朝廷，力爭減少繁重的賦役，還開倉賑災，十分關心民間的疾苦，真是難能可貴，堪稱楷模。從入仕到辭官歸隱，長春先生確乎成功地把握了一個孤獨與強韌的生命的心路歷程。他不是"臉譜化"的簡單描寫，而是深入到歷史與時代中，寫出了王羲之人性與內心的複雜性。

又因為王羲之生活在這樣較為自由和曠達的社會風氣之中，就更容易保持自己天真爛漫與不諳世事的本性。譬如當那位跟他早已存有嫌隙的王述在升任揚州刺史的時候，因為自己任職的會稽內史，就得受其管轄了，王羲之氣憤難耐之際，竟絲毫也不顧設置地方官吏的慣例，派人去朝中請求，將會稽郡劃離揚州刺史的管轄，而置於特地為其新建的越州之下。如此荒誕的念頭，自然受到了諸多名士的譏笑。不過從這樣的笑聲中，卻也見出他心靈的深處，蘊藏着一種超凡脫俗的品性。可是，長春先生不說"荒誕"，卻說是"天真與幼稚"，還說"慌不擇路的時候，誰都會有些可笑的舉動的。我說王羲之'幼稚'，也是當局者迷，旁觀者清呀！"——這就是貼着人心的一種體恤，是"以意逆志，是為得之"的一種感悟。類似這樣的文字，在這部傳記中是不乏其例的。

在長春先生的這部傳記裏面，對於王羲之書法藝術的闡述和評價，自然也

是一個很值得重視的貢獻。在那個人的自覺的時代，“這優美的自由的心靈找到一種最適宜於表現他自己的藝術，這就是書法中的行草。”長春先生又說：“時代給了王羲之一次機會，而且抓住了這一機會，在他的筆下，有些人認為不可能的東西變成了可能。”——這一論斷並不是空穴來風，而是通過反覆比較、研究而得出來的。這對於讀者朋友的欣賞書法藝術來說，一定會具有借鑒和啟迪的作用。在書中印製得很精美的幾十幅圖片，正好就可以很方便地開始觀摩與領悟王羲之書法藝術的奧妙了。

　　法國歷史學家馬克·布洛赫曾言，歷史學比其他學科更能激發人們的想像力。讀長春先生的《王羲之傳》，與“書聖”相見於悲欣交集處，使人思接千載，浮想聯翩。好在我們已經打開了這本書，如果每一個讀者都能讀出自己心目中的王羲之，這是一樁多麼有意義的事情啊！

<div align="right">

二〇〇七年八月二十九日

於北京靜淑苑

</div>

在燦若星漢的書法史人物中，王羲之是中國最偉大的書法家，被後人稱為"書聖"。這不僅是因為他變古創新地寫出了"天下行書第一"的《蘭亭集序》，而且因為他"總百家之功，極眾體之妙"，建立起王字帖學傳統的經典譜系，在中國書法史上的影響力可謂既深且巨。[1]搞書法的人，幾乎所有的人都學習過王字，或者直接取法，或者間接繼承。我曾經寫過《說不盡的王羲之》一文，說到"幾乎是無法統計，古往今來，不知有多少人曾經得到王羲之的福澤，並以此作為自己筆墨生涯的有力支撐。"[2]"王字"，從內涵來說，指的是王羲之之字，或者指的是"二王"，王羲之和他的兒子王獻之之字；從外延來說，凡是寫王字帖學一路的書法，一般都可以稱之為寫"王字"。

1 白謙慎《傅山的世界》導言：以王羲之（約303—361）精緻優雅的書風為核心的中國名家經典譜系——帖學傳統，發軔於魏晉之際，在唐初蔚為正統。此後一千年，其獨尊的地位不曾受到嚴重挑戰。

2 劉長春：《書家列傳·導言·宣紙上的話題》，三聯書店（香港）有限公司2005年版，第19頁。

　　王羲之的書法開創的是一種妍美優雅的藝術風格。這部傳記嘗試着述說他生活的那個時代，以及那個時代的環境、風氣、人物給予他的影響和他思想上的自覺。在寫他的生活之前，研究一下他的家世和出身是必要的。

　　王羲之，字逸少，小字阿菟。因為曾經做過東晉的右軍將軍，又有“王右軍”之稱。又因為他在會稽（今浙江紹興）做官，宋人也有稱他為“王會稽”的。

　　王羲之的遠祖可以追溯到漢獻帝時的諫議大夫王吉。王吉議論朝政得失，常常不給皇帝面子，卻很得社會的認同。王吉與名士貢禹志同道合，當時就有“王陽在位，貢公彈冠”的民諺。敢於批評也許是諫議大夫的職責，但是還需要一個不怕逆耳之言、善於納諫的皇帝。就像魏徵遇上唐太宗一樣，君臣合作，造成了歷史上有名的“貞觀之治”。可是，王吉生不逢時，沒有遇到這樣的明主，反而被認為“其言迂闊”——一個讀書人不切實際的高談闊論，因而得不到信任和重用。“上恥過”而討厭受批評的，“上厲威”而權威不容挑戰，所以王吉沒有好日子過。天下有道則見，無道則隱。一氣之下，不為五斗米折腰，王吉捲起鋪蓋回家，不幹了。從此，王氏一門歸隱，並定居於琅琊郡的臨沂。

　　《唐語林校證》載：“琅琊王氏與太原（王氏）同出於周。琅琊之族世貴，號‘
崔頭王氏
’；太原子弟爭之，稱是己族，然實非也。太原自號‘鈒鏤王氏’。”可見琅琊王氏門第在世人眼中的地位。

　　詩曰：“舊時王謝堂前燕，飛入尋常百姓家。”琅琊王氏與陽夏謝氏，並稱“王謝”，而王謝幾乎成為三國兩晉時代高門大族的一個代稱。那時的高門大族，既有世代做官，又有世代儒門，還有具備兩種資格，既是高官、又是名儒的。比如《三國演義》裏的袁紹，振臂一呼，四方雲從，被公推為討伐董卓的盟主，一時兵多將廣，權傾天下，就是因為這樣一個顯赫的門第和社會關係：“汝南袁家，四世三公，門生故吏遍天下。”

　　三國兩晉時期，門閥世族享有種種特權。除了做官，婚配也依據門第的高低，士族男女之間的婚姻關係，一般是先擇族，後選人，所謂的“門當戶對”就是從這一時期開始並形成風俗的。執行法律也是“若罰典惟加賤下”

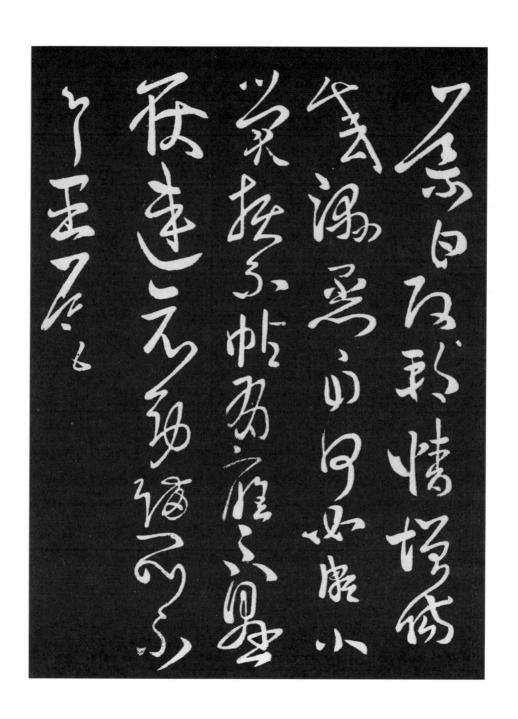

■ 晉・王導《改朔帖》

（《南齊書‧竟陵王子良傳》）。他們佔有大量人口，也佔有大量土地。西晉的王戎（234—305）"性好興利，廣收八方田園水碓，周遍天下"（《晉書‧王戎傳》）。這個王戎即是王羲之同鄉同宗的族伯，風譽扇於海內的"竹林七賢"[1]之一，官至司徒。在竹林七賢中，阮籍長王戎二十歲，可是彼此卻成為忘年交、相得如同輩，何也？因為王戎善於清談。阮籍這個人，其實是有濟世之志的，眼界高，口氣也大，當年他登上廣武城——這楚漢相爭的故地，前不見古人，後不見來者，遂發了一通議論，說是"時無英雄，使豎子成名！""豎子"好像指的是劉邦、項羽，李白也是這樣認為的。可是，蘇東坡另有一解，說是："非也，傷時無劉、項也。豎子指魏晉人耳！"（《東坡志林》）

正始十年（249），司馬氏集團用陰養的三千死士，以迅雷不及掩耳之勢發動政變，奪取政權。隨後，大開殺戒。起兵謀反者，殺；持不同政見者，殺；看不慣現狀者，殺；發不同聲音者，殺。格殺勿論，決不心慈手軟，兩把砍頭的刀刃都捲了。當時的名士或是曹氏集團的親信如何晏、鄧颺、畢軌、丁謐、王凌、夏侯玄、諸葛誕、張華、嵇康等皆為"刀下鬼"。虐政屠刀之下，血沃大地，天下名士一時減半。司馬昭之心路人皆知，目的就是為了掃除稱帝路上的一切障礙。從此，天下太平，一潭死水，人們噤若寒蟬，再也聽不到不同的聲音。咸熙二年（265）八月，夢寐以求，用盡心機，正準備黃袍加身改朝換代的司馬昭卻一命嗚呼，沒有福氣坐上龍椅。同年年底，傀儡皇帝曹奐（曹操之孫）被廢，司馬昭之子司馬炎正式稱帝，更國號為晉。而在四十五年之前的黃初元年（220），曹操之子曹丕欺負人家幼主寡母，脅迫漢朝的最後一個皇帝行禪讓禮，宣佈魏朝的成立。歷史總是驚人的相似，用歷史學家黃仁宇先生的話說："司馬家如法炮製"而已。

正是因為接受了這血淋淋的事實和教訓，所謂的名士為了保全一條性命，

1　《世說新語‧風度》：陳留阮籍，譙國嵇康，河內山濤，三人年皆相比，康年少亞之。預此契者：沛國劉伶，陳留阮咸，河內向秀，琅琊王戎。七人常集於竹林之下，肆意酣暢，故世謂"竹林七賢"。

也都變得乖巧、聰明起來。阮籍似乎走得更遠，他不僅抛卻了儒家濟世的熱情和理想，而且把內心的各種想法遮蔽起來，尋找精神的另一個寄託，從此"尤好莊、老"。然後，他哭之於途窮，託之於酒酣，寄之於清談，製造假象，施放煙幕，對政治不聞不問，甚至做到了喜怒不形於色。他和王戎交觴酬酢高談闊論，"必日夕而返"，然而卻始終守住一個底線："口不臧否人物"。可是，人家對他還是不放心。司馬氏集團裏的鍾會，幾次問以時事，他皆以酣醉獲免，擺脫了被人構陷、殺頭的危機。又因為他是詩人，不能不寫詩，即使寫詩，雖多感慨之詞，卻也是"言在耳目之內，情寄八荒之表"（鍾嶸《詩品》卷上），苦心孤詣地隱晦曲折着，"百世下難以情測"，讓人覺得託寄遙遠而難以抓住他的"辮子"。直到今天，各種信息彙集眼前，人們才漸漸地讀懂了，他的詩都是政治詩，對曹魏後期的重大事件，比如高平陵事件、齊王芳的被廢、曹魏亡國等都有間接的反映。有人倒下了，有人屈膝了，有人退隱了，有人搖身一變青雲直上了，他永遠沒有了志趣相投的朋友，"臨川羨洪波，同始異支流"。所以，朱光潛先生稱其《詠懷詩》為"中國最沉痛的詩"。由於壓抑，由於孤獨，除了"哭"與"酒"，內心的痛苦還是無從發洩，所以他又學會了"嘯"。然而，那嘯聲只是高高低低、曲曲折折的一串拖音，沒有內容。對着群山雲天，盡情長嘯，響生林谷之風，消解的正是心頭的塊壘。

　　從此，"匹夫抗憤，處士橫議"的局面一去不返，談玄之風卻日盛一日。所謂談玄，我的一個理解是：明白的事理往糊塗裏想，淺近的東西向深刻裏說。比如水中游着的一條魚，漁夫知道味道鮮美，想的是如何捕獲；文人就不一樣了，莊子和惠子在濠上討論的卻是人知不知道、怎麼知道魚的快樂。這不就"玄"了！由東漢的清議，月旦人物，評議時政，到魏晉的清談，寄託心神於老莊，企圖超脫俗世，對人生作哲學式的思考，以安放躁動不安的靈魂，這一轉變有其社會轉型期深刻的歷史背景與文化心理。《魏氏春秋》裏說，當時清談的名士中以阮咸為首，王戎次之，可見王戎的影響力。在風景優美的竹林裏，志同道合的朋友們，飲酒清談，討論《周易》、《老莊》，探尋萬物本始的"至理"，以明自然之性，以定惑網之迷，遂成時髦與風氣。有時行為也表

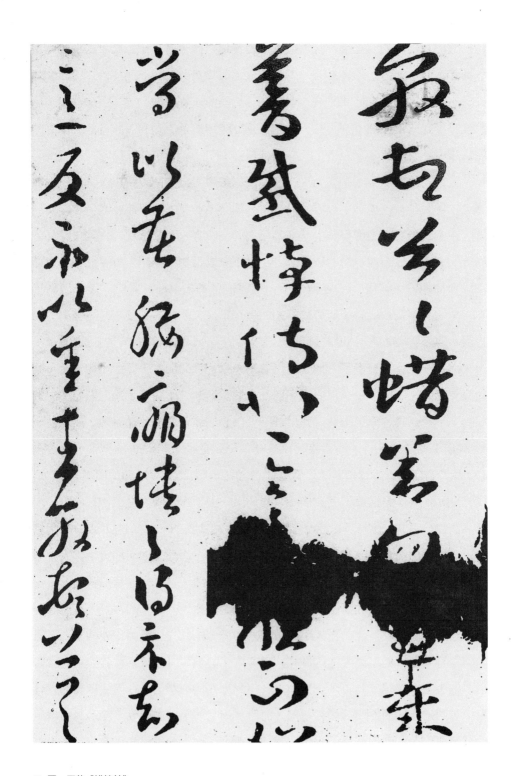

■ 晉·王敦《蠟節帖》

現為一種浪漫主義。比如，劉伶以驢車載酒，車到哪裏喝到哪裏，並叮囑跟隨的僕人："死便埋我"。還有嵇康，一雙拿慣了毛筆的手，彈琴的手，卻要掄起錘子去鍛鐵。究竟為什麼？透過現象看本質，卻是因為"好多人覺得過去苦心孤詣學來的規矩方圓，到時全無用場，如此不如放浪形骸自求真趣。"其中痛苦是無須諱言的。

東晉渡江以後，"建康成為玄學的中心"。南遷的北方僧侶或以佛理入玄言，或用道家的"無為"解釋佛家的"涅槃"，與玄學相唱和。"孫綽作《道賢論》，以兩晉七僧與竹林七賢相比擬，正是佛玄結合的證明。"（翦伯贊語）同時因為佛教"適時提供了飽受苦難的人們精神慰藉"，一時大為盛行。在東晉名士的清談席上，我們可以經常地看到僧侶撮動的禿頂和活躍的身影。"貌雖梵人，語實中國"的康僧淵，我懷疑他是個混血兒，長着一個又高又大的鼻子，一雙湖一樣深邃的藍眼睛。王導曾經拿他的長相取笑過他，僧淵回答說"鼻者面之山，目者面之淵。山不高則不靈，淵不深則不清"（《世說新語·排調》），以善辯而留名於史。這些和尚既有學問，談吐又不俗，以三寸不爛之舌，曾經折服了多少名士與權貴。他們遊於朱門，如遊蓬戶，進進出出是極其隨便的。從此，"佛教之於中國，無孔不入，影響到生活的各個層面"，而且影響至今。"南朝四百八十寺，多少樓台煙雨中"——正是當時的一種真實寫照。

王羲之的從伯父王導曾為東晉宰相，另一位從伯父王敦則是東晉的鎮東大將軍官職。然而，他們又都是南渡以後的清談名家。琅琊王氏除了王戎、王導、王敦，還有修武令王詡，口中雌黃的王衍[1]，善於品評人物的王澄[2]，他們

1 王衍（256—311）：西晉琅琊臨沂人，字夷甫。王戎從弟，少知名。為元城令，終日清談，推重何晏、王弼，唯談老莊，每捉玉柄麈尾，與手同色。義理有所不安，隨即致變，世號"口中雌黃"。賈后專權時，官中領軍、尚書令。趙王司馬倫殺賈后，令禁錮終身。倫被殺，拜河南尹、尚書、中書令。齊王司馬冏專權，去官。成都王司馬穎以為中軍師，累遷司徒。雖居宰輔，不念經國。後被石勒所殺。

2 王澄（269—312）：西晉琅琊臨沂人，字平子。兄王衍嘗評天下人士次第，稱"阿平第一"，由是顯名。善品評人物。累遷成都王司馬穎從事中郎。穎敗，為東海王司馬越司空長史。後晉元帝徵為軍諮祭酒，經豫章，詣王敦。敦素憚其盛名，使力士扼殺之。

既位居要津，又大名鼎鼎，被天下人目之為"琳琅珠玉"。珠玉一串，都是琅琊王氏人物，而不是一二個，影響力就大了，一個時期的社會輿論就被他們左右了。曾幾何時，宰相府第成了清談盛會的集合之地，權貴、名士、高朋、談客盈門，魚貫而入，又魚貫而出。按照當時的習慣，談論時一方為主，敍述自己的意見，稱之為"通"；另一方為賓，就其論題加以詰辯，稱之為"難"。客主無間，一來一往，旁聽者隨之漸入佳境而可以廢寢忘食。每逢理會之間，要妙之際，就有聽眾絕倒於坐。比如衛玠之語議，王澄就曾經"前後三聞，為之三倒。"

《世說新語》說："王丞相過江左，止道'聲無哀樂'、'養生'、'言盡意'三理而已"——屬於玄論派。另外，還有孫盛、殷浩、王坦之的名理派。那時，王導與殷浩擺開擂台，唇槍舌劍，一來一往，未見勝負。到了開飯的時間，飯菜端上來，涼了，一次又一次重新熱過。論辯激烈的時候，忘記了時間，忘記了休息，也不管屋外飄雪還是下雨、打雷。"於是聃（老子）周（莊子）當路，與尼父（孔子）爭途矣！"（劉勰《文心雕龍·論說》）儒家獨尊的權威被打破了，談玄說道，標新立異，遁世超俗，懷疑精神與辯論風氣，形成了魏晉時代思想的新環境。就像呼吸着竹林裏、樹林裏的新鮮空氣，這一切對後來的王羲之的成長和影響是可想而知的。

王羲之的六代祖王仁做過青州刺史，五代祖王融避亂歸隱，沒有出仕，從曾祖王祥出仕魏晉兩朝，做過徐州別駕、太尉、加封睢陵公，後又為太保，頗有經國之才，也有極好的百姓口碑。時人歌曰："海沂之康，實賴王祥；邦國不空，別駕之功。"王祥的同父異母的兄弟王覽，是王羲之的曾祖父，因其兄官居太保而官運亨通，咸寧初年（275），也做到了太中大夫的高官。王祥、王覽是西晉司馬集團政治上的重要人物，也是琅琊王氏百年興盛的關鍵人物。史載，王祥出仕後，徐州刺史呂虔認為他有公輔之量，就把自己佩戴的一把寶刀贈給了他。據說，佩戴此刀的人一定可以升到三公的地位。從王祥、王覽始，琅琊王氏人物輩出，拔奇吐異，越來越顯赫於當時。

王羲之的祖父王正，是王覽的第四子，晉元帝時出任尚書郎，歷史上好像

沒有多大影響。王羲之的父親王曠，是王正的第二個兒子，卻是司馬睿過江稱晉王首創其議的人物。

那是一個真正的亂世。從晉元康元年（291）到永嘉五年（311），整整長達二十年的時間裏，西晉統治集團內部發生一連串的政治殘殺和武力相爭。在外戚楊氏專權與賈氏發動的政變以後，一切都沒了章法，亂了套。司馬氏諸王個個野心勃勃，人人揮刀舞劍，為爭奪最高統治權展開混戰，數十萬武士參與流血殺伐，以至於屍如山積，河水為之不流。生旦淨末丑，走馬燈似的，你方唱罷我登台，史稱"八王之亂"。隨後，匈奴貴族遂借赴國難之名，陷壺關、掠冀州、攻洛陽，沉殺三萬餘口男女於黃河，與晉室的內亂，裏外攪成一片。

永嘉四年（310）十一月，西晉的京都洛陽處於匈奴十萬軍隊的包圍之中，外無救兵，城中斷糧。"雖有千黃金，無如我斗粟。斗粟自可飽，千金何所值。"童謠四起，人心慌亂。擅政的司馬越決定放棄洛陽，帶領四萬甲騎撤出，結果在苦縣的寧平城（今河南鄲城東北三十五里）被追軍"圍而射之"，全部消滅。次年，洛陽失守，晉懷帝被匈奴劉曜所俘；建興四年（316），劉曜進圍長安，切斷城內外的一切來往，長安成為一座死城，物價飛漲，斗米值黃金二兩，糧食吃光了，只好"人相食"，餓死者大半，長安無力再作抗拒遂又陷落，在城中苦撐的晉愍帝走投無路，只好束手就擒，西晉的司馬氏政權至此覆亡。大河南北，中原大地，遂成為匈奴、鮮卑、羯、氐、羌等少數族貴族統治和混戰的世界。先後建立十六國，曰成漢（李氏）、前趙（劉氏）、後趙（石勒、石虎）、前燕（慕容氏）、前秦（苻健、苻堅）、前涼（張氏）等，史稱"五胡十六國"，幾乎與偏安江南的東晉政權相始終。

生活在兵荒馬亂中的北方民族，生無寧日，居無定所，開始走上顛沛流離的逃亡之路。親人失散了，新婚別離了，良人遠征了，孩子沒了爹娘，哭聲遍野：

> 隴頭流水，鳴聲幽咽。
> 遙望秦川，心肝斷絕。
> ——《隴頭流水歌辭》

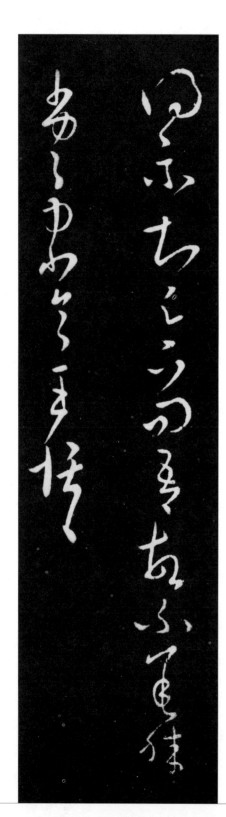

■ 晉·王恬《得示帖》

中原漢族人民被少數族政權驅趕着強制遷徙：

> 高高山頭樹，風吹葉落去。
> 一去數千里，何當還故處。
> ——《紫騮馬歌辭》

夕陽西下，斷腸人在河邊。遠處，黃河在深壑中流着，河水渾濁，有時是黃的，有時又是紅的。戰城南，死北郭，許多道路被屍體填滿。到處都是披枷戴鎖、扶老攜幼的人流，不時有人被驅趕着摔倒，再也爬不起來，有的甚至活活被馬、被人踩死，臨終前的尖叫聲劃破蒼穹，聽了讓人心碎。

仍是那片草原，仍是這輪太陽，可是遊牧民族再也無法在"天蒼蒼、野茫茫，風吹草低見牛羊"的故鄉生存下去；走過了一片草甸，一座山岡，還是不斷地回頭。在遙遠的異地，他們尋求什麼？在可愛的故鄉，他們拋下什麼？

> 紇干山頭凍殺雀，
> 何不飛去生處樂。
> ——《資治通鑒》引鄙語

當北方處於一片戰亂的時候，江南無戰事。暮春三月，草長鶯飛，"秋風起兮佳景時，吳江水兮鱸魚肥"（張翰詩），橙黃橘綠，水清魚肥，倒是一派祥和與安定的氣象。江南好，不在江南的人思江南，不是江南的人憶江南。江南不僅是風景，是天堂，是財富，又有一條天塹似的長江，更是可以偏安的半壁江山。於是，西晉的權貴們便欲作孔雀東南飛，策劃着自己的退路和經營江南的打算。始作俑者，又是琅琊王氏裏的王導、王敦，還有一個王曠。

當年，王敦與王導兩人和一批親信關起門來商議今後的進退之路，王曠因為晚到，被衛士攔在門外不讓進屋。王曠大怒，厲聲嚷道："方今天下大亂，你們策劃於密室，真有什麼不可告人的目的吧？不讓我進屋，那好，我現在就去告發。"王導、王敦聽到外邊有人大聲嚷嚷，趕忙詢問是誰，聽說是王曠，趕緊吩咐手下請他進屋。於是眾人遂建江左之策。有人說，在東晉建立的全過程中，王曠"功當不在王導之下"。然而，王曠在晉書上無傳，只在《王羲之傳》中帶過一筆"父曠，淮南太守。元帝之過江也，曠首倡其議"。這就難免要引起後來的人的種種猜測，有人說他在永興三年（306）的"陳敏之亂"中，棄官出逃。有人說是他在"永嘉之亂"的上黨之役中戰死，也有人說他沒有戰死，兵敗被俘，投降了劉聰，從此杳無音信。

王羲之在他的《誓墓文》中曾說："羲之不天，夙遭閔凶，不蒙過庭之訓。母兄鞠育，得漸庶幾"。不天，即喪父；閔凶，即凶喪。我是相信王曠不幸而死於戰場的可能性更大些。所以王羲之不僅沒有得到父親的"庭訓"，而且是依靠母親和兄長撫育成人的。

大興元年（318），司馬睿在南北地主的擁戴下稱帝，這就是東晉元帝（317—322）。在東晉政權的建立過程中，琅琊王氏中的王導、王敦出謀劃策最多，而起着關鍵性作用的人物，應該是王導。當年司馬睿用王導計[1]，爭取了人心，收攬了人才，才得以奠定開國的基礎。司馬睿是司馬家族的遠支，可是雞毛飛上天，做夢也沒有想到自己能做皇帝。他稱王導為"仲父"，任命

1　王導建議司馬睿："顧榮、賀循，此土之望，未若引之，以結人心。二子遂至，則無不來矣。"又，"洛京傾覆，中州士女避亂江左者十六七。導勸帝收其賢人君子，與之圖事。"（《晉書·王導傳》）

王導為侍中、司空，假節、錄尚書、領中書監；王敦為侍中、大將軍，都督江、荊、揚、湘、交、廣六州諸軍事，江州刺史，坐鎮上游。凡是能夠給的官爵和權力都往琅琊王氏一個籮筐裏裝。這還不夠，稱帝登基時，司馬睿還要王導"升御床共坐"。史書上說王導"固辭"，這才作罷。王導是清醒而且明智的，一個政治上的"老鬼"，即使得意也不會忘形。王導、王敦是叔伯兄弟，由於他們在東晉王朝中的特殊地位，琅琊王氏的一門近百人俱為顯宦，加上與皇室和郗、庾、謝、劉等東晉士族的姻親關係，形成了一股巨大的政治勢力。所謂"王與馬，共天下"[1]，真實地反映了東晉初年的政治格局。從此，"歷史向側面進出"，南北方處於長期分裂的局面。

　　天下乃一人之天下。司馬睿作出這樣的人事安排，心理和思想上是極其複雜的。說不定，事後就後悔了。事實也是這樣，一俟坐上龍椅，心態、感覺、想法都完全不一樣了。但一言九鼎，開口即為聖旨，無法更改。以後他又重用刁協、劉隗，疏遠王導、王敦，也是有了戒心分兵分權的意思。有時甚至連朝廷的人事安排、軍事力量的部署都不讓王氏兄弟參與。王導性格內斂，深藏不露，"任真推分，澹如也"（《晉書・王導傳》）。王敦卻是眼睛裏揉不下一粒沙子的人，一想到鳥盡弓藏、兔死狗烹的歷史教訓，"是生存還是毀滅，這是一個大問題。"——丹麥王子哈姆雷特這一內心獨白也一直在他心頭盤繞。他越想越是氣惱，終於按捺不住，鋌而走險，舉起清君側的旗號，討伐刁協、劉隗，起兵武昌，順江而下，從東、西兩路夾攻建康，朝野為之驚動。猝不及防的王導嚇出一身冷汗來，要知道，叛亂是什麼罪？大罪、死罪、不可饒恕之罪，連坐、籍沒、夷族，"一鍋端"。當年曹操殺孔融，孔的兩個兒子尚幼，一個九歲，一個八歲，亦難免一死。留下了"覆巢之下，焉有完卵"的成語，至今讓人驚心，後怕。每日清晨，王導率王氏在朝中為官的堂弟及宗族子姪二十餘人齊刷刷地入朝請罪，做出王敦與王氏其他人不搭界的樣子。搭界的無非是血緣關係，不搭界的是王敦"逆節"，其他人沒有參與其事，是無故

1　見《太平御覽》卷四九五引《晉中典書》。

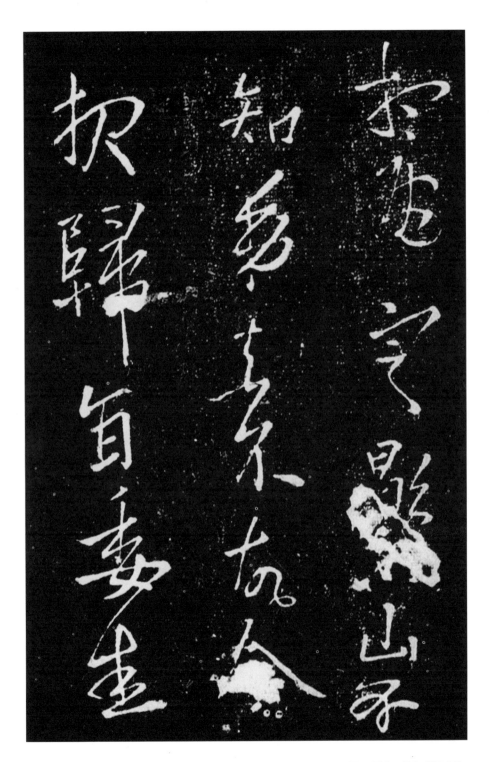

■ 三國魏・嵇康《想雨帖》

而受牽連的。為防不測，王導還把百口之家的生死託付給尚書左僕射周顗。王
導與周顗關係密切，現在，王導似有滅族之禍，他當然不能袖手一旁。後來，
周顗不辱王導之託，但最終卻冤枉地死於王敦之手，讓王導在心裏懊悔了一輩
子。他曾說過這樣一句"良心話"："我不殺周侯，周侯由我而死。幽冥中負
此人！"當年，王敦攻克建康，自任丞相，執掌生殺大權，曾三問王導。王敦
問："周顗可以做三公嗎？"王導不答；王敦又問："可以做尚書令嗎？"王
導還是不答；最後，王敦又說："既然這樣，就只能殺掉了。"王導依然沉默
不答。"苦相存救"王氏一族的周顗就這樣屈死於屠刀之下。王羲之的叔父王
彬則拍案而起，指斥王敦"殺害忠良，圖謀不軌"。沒隔多久，元帝憂憤而
亡。短短的幾個月之內，接連發生的這些重大變故，刀光劍影，禍福莫測，一
如驚濤駭浪拍岸，捲起千堆雪。給涉世未深的王羲之造成了極大的內心震盪，
從此對權力之爭的殘酷和血腥有了刻骨銘心的記憶。後來，王敦二次作亂，被
晉明帝親率六軍平息以後，王導反得重用，升為太保。明帝還當眾宣佈王導可
以劍履上殿，享受入朝不趨、贊拜不名的特殊禮遇。王導又一次推辭了。

　　在王敦二次叛亂事件中，琅琊王氏一門曾經面臨生死攸關的危急關頭，最
後又化險為夷。想來，固然由於王導政治上的老練，措施的得體。作進一步的
分析，在王導顧全大局的前提下，何嘗不明白地折射着他"一榮俱榮、一損俱
損"的門閥觀念。"公門有公，卿門有卿"（《晉書·文苑·王沈傳》），保
全了王氏一脈，維持其地位於不墜，也就保住了累世的榮華富貴呵。然而，還
有一個更加重要的原因，東晉初年，"王與馬、共天下"的政治格局，使得
"主弱臣強"，東晉元帝、明帝都不敢對琅琊王氏一門追究"連坐"，以穩定
朝政。所以王敦之亂以後，王導反得重用，正是政治平衡術的一個需要。

　　魏晉，是以孝治天下的。"竹林七賢"中的嵇康，能文能詩能談能琴，字
也寫得好，"如抱琴半醉，詠物緩行；又若獨鶴歸林，群鳥乍散"。唐朝的張
懷瓘在他的《書議》中還提到，他曾經收藏着嵇康的草書《絕交書》一紙，非
常珍貴。當年有人願意拿二紙王字作交換，他也沒有同意。司馬氏上台以後，
嵇康拒絕了朋友山濤的引薦，不願再出來做官，而以打鐵自給，卻搞得名氣越

來越大。鍾會這個司馬氏集團的"鷹犬"，特地帶了一大幫人去看望，史書上說是"乘肥衣輕，賓從如雲"。可是他沒有料到，對他這種排場，嵇康卻十分地反感，連睬都不睬他，自顧自鍛鐵不已。討了沒趣的鍾會要走了，嵇康才開言："聽到什麼而來？見到什麼而去？"鍾會回答："聽到所聽到的而來，見到所見到的而去。"於是兩人交惡，種下禍根。

言多必失，禍從口出。看殺頭看怕了的嵇康，其實是很注意收斂的，王戎說他和嵇康相交二十年，卻不見他有喜怒之色。可是最後還是因為鍾會的構陷以"無益於今，有敗於俗，亂群惑眾"的罪名，被司馬昭搬走了腦袋，即使有三千太學生為其請願申訴，也沒有用。嵇康死時僅四十歲。從此，人琴俱亡，我們再也聽不到神秘的《廣陵散》了。魯迅說他的"罪案和曹操的殺孔融差不多。因為不孝，故不能不殺。"又說："為什麼要以孝治天下呢？因為天位從禪讓，即巧取豪奪而來，若主張以忠治天下，他們的立腳點便不穩，辦事便棘手，立論也難了，所以一定要以孝治天下。"（魯迅《魏晉風度及文章與藥及酒之關係》）

王祥卻是有名的孝子，又是西晉統治者推重的"二十四孝"之一[1]，他曾在東漢末年，扶老攜幼，舉家避亂，隱居二十餘年，直到後母謝世後才出來做官。王戎喪母，哭得死去活來，有"死孝"之名[2]，王羲之的從兄王悅（王導之子）史稱能盡"色養"之孝，這樣的家風族風自然也影響了王羲之的孝悌之心。

從上述史料裏，我尋找出王羲之父系和旁系在社會中的地位和關係，可以進一步地得出一些結論。王羲之出身於這樣一個望門大族，王氏祖先積極用世

1 晉干寶《搜神記》卷十一載：王祥字休徵，琅邪人。性至孝。早喪親，繼母朱氏不慈，數譖之，由是失愛於父，每使掃除牛下。父母有疾，衣不解帶。母常欲生魚，時天寒冰凍，祥解衣，將剖冰求之，冰忽自解，雙鯉躍出，持之而歸。母又思黃雀炙，復有黃雀數十入其幕，復以供母，鄉里驚歎，以為孝感所致。又，庾信《周大將軍崔説神道碑》：愛親有王祥之孝，同氣有姜肱之睦。

2 《世説新語・德行》載：王戎、和嶠同時遭大喪，俱以喪稱。王雞骨支床，和哭泣備禮。武帝謂劉仲雄曰："卿數省王、不？聞和哀苦過禮，使人憂之！"仲雄曰："和嶠雖備禮，神氣不損；王戎雖不備禮，但哀毀骨立。臣以和嶠生孝，王戎死孝。陛下不憂嶠，而應憂戎。"

洽頓首言不孝禍深備嬰
荼毒蔭恃怙仁愛之訓寡
年永有憑奉何圖慈旦一旦背
棄悲弥哀摧肝心如抽痛毒煩
冤不自堪忍酷當柰何痛當柰
何重告惻至感增斷絕刺筆
哽涕不知所言洽頓首言

■ 晉·王洽《仁愛帖》

和消極避世的兩種血液同時流淌於他的血脈之中，而他生來就得學會去應付翻雲覆雨的政治氣候。琅琊王氏顯赫的社會地位，或多或少培植了王羲之的優越感和自視清高的意氣。俗話說：一方山水養一方人。任何一個人，不管他走得多遠，事實上都永不可能擺脫他的血緣、故土和時代的影響。他的思想、眼光、識見、才學，乃至他的為人處世之道，都一定會與此聯繫在一起。

關於書法，王羲之是值得向人誇耀的。琅琊王氏可謂一門墨香，不僅淵源有自，而且個個不同凡響。王戎"所造淵深，一出便在人上"；王導行、草兼妙，"見貴當世"；王敦"初以工書得家傳之學，其筆勢雄健，如對武帝擊鼓，振袖揚袍，旁若無人"；伯父王廙"右軍之前，惟廙為最"，在晉代具有十分重要的地位；羲之之父王曠以"善隸書"而遠近聞名。還有他的從兄弟王恬、王洽，一個"善隸書"，一個"眾書通善，尤能隸、行"。王羲之的岳父郗鑒能文能武，王夫之說他是"可勝大臣之任者"，既是抗胡名將、東晉的軍事重鎮，又寫得一手好字，"草書卓絕，古而且勁"。王羲之的夫人郗璿則有"女中筆仙"之稱。他的幾個兒子，從小耳染目睹，也都精擅書法，王獻之還有"小王"之稱，以區別於其父"大王"。

一個文化人，可以有百為：談玄、為僧、入道、教書、作詩、賣文、繪畫、做官、當隱士，但字不能不好，字是人的衣冠第一印象。書法之於古人絕不是雕蟲小技，壯夫可以不為，而是一種文化，是人生必備的一種修養、一種才藝，精神裏的一個寄託、一種境界。有時，還要把眼光放得更實些、更遠些：

> 馳思造化古今之故，寓情深鬱豪放之間，象物於飛潛動植流峙之奇，以疾澀通八法之則，以陰陽備四時之氣。新理異態，自然傒出。
>
> ——康有為《廣藝舟雙楫·綴法》

這裏的"造化"指大自然，"古今"指歷史。"深鬱"和"豪放"是中國詩學的兩種主要傾向。"深鬱"近於司空圖《詩品》裏的沉着。"海風碧雲、夜渚月明"——空闊澄沏——直思到這樣境地。杜甫可以為之代表，是內向的、是執

着的、是沉思的，近於儒家精神。"豪放"則"天風浪浪，海山蒼蒼"——豪邁而可以吞吐大荒。李白可以為之代表，是外向的、是任性的、是自然的，近於道家思想。"象物一句是對萬有形態的觀察，疾澀一句是對書藝造型原則的掌握。"（熊秉明語）至於"以陰陽備四時之氣"，便是對生命的關注，關心生，也關心死；關心宇宙萬物，也關心榮枯盛衰。試問：天底下有這樣學習書法而成為書法家的嗎？又有幾人能夠真正做到？回到書法自身，它既不能"開聖道"，也無法"正人心"；從某種意義上說，還是"末事"、"小道"。然而"書雖小技，其精者亦通於道焉"（康有為語）。因為"書法家的背後是整個中國文化的實體"，"書法是中國文化核心的核心"（熊秉明語）。能得中國文化的陶冶，融匯於心，知古通今，恢擴才情，醞釀學問，然後發為筆墨，創造出別具一格的風格，成為文化的一道風景，真是多麼不容易呵！

王羲之是中國文化史上的一位高士。他是詩人、是散文家、是道教徒、是士大夫、是清談家、是歸隱者，是最偉大的書法家。然而，他之愛好書法和在書法史上的偉大成就，雖有遺傳基因、家庭影響，但主要還是取決於魏晉時代自覺的風氣和他後天的刻苦努力。

【二】
童年、少年的苦學

　　西晉惠帝太安二年（303），王羲之出生在琅琊郡臨沂縣（今山東臨沂）。琅琊，春秋時期是齊國的屬地，秦橫掃六國統一天下後，因其地有秦始皇東巡時立碑記功的琅琊台，遂以琅琊為郡名。

　　王羲之的故鄉臨沂，因為東臨沂水而得名。北部為風光旖旎的山區，中部有連綿起伏的丘陵，南部卻是一望無垠的平原。一條蜿蜒曲折的沂水川流不息地流貫全境。平日裏，它總是那樣緩慢地平靜地流淌，不知是出於疲憊還是由於憂慮；可是一旦到了洪水季節，它忽然獲得了傾訴的激情，卻似野馬的放縱，奔流到海不復回。遠處，便是與“泰山”遙對的高高的蒙山。他看山，山也看他。在朝霞中或是在暮靄裏，總是相看兩不厭。

　　關於王羲之的生年，史書有多種說法。一說生於303年，一說生於321年[1]，我取蘇東坡“從眾”的辦法，採用生於303年一說。

1　《晉書·王羲之傳》說：王書“及其暮年方妙”，又說“嘗以章草答庾亮，而（庾）翼深歎伏”。他們之間的書信往還，應該是在庾亮、庾翼還活着的時候。庾亮死於340年，庾翼死於345年。如果王羲之出生於321年，庾亮在世時王羲之只有19歲，讓庾翼歎伏的妙書還不可能出現，而當年，“羲之書初不勝庾翼、郗愔”。

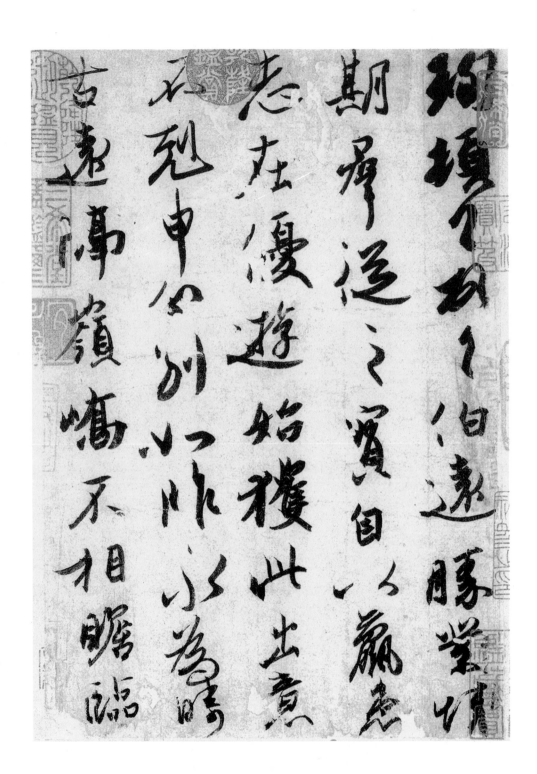

■ 晉・王珣《伯遠帖》

　　那一年，有三件大事載入西晉的大事年表。一是氐人李特團聚流民，“旬日間，眾過二萬”（《晉書·李特李流載記》），成為流民領袖率兵而抗晉。二是“八王之亂”中的“三王之亂”。河間王司馬顒、成都王司馬穎以清君側的名義，起兵共討長沙王司馬乂，大戰於河橋、七里澗，調遣兵力在三十萬人左右，戰罷，死者如山，血流成河。寫《平復帖》的陸機即是成都王司馬穎的前將軍，陸機兵敗而被司馬穎斬首，給我們留下了“華亭鶴唳”的成語和故事。三是義陽蠻民張昌在江夏（今湖北武昌）招募避役的流民，舉行起義，響應者達數十萬之眾，迅速發展到荊、江、揚、徐、豫五州之地。

　　山雨欲來風滿樓。西晉的政權在內憂外患風雨飄搖中已搖搖欲墜。

　　王羲之帶着第一聲啼哭來到人間的時候，可謂伴隨着亂世的腥風血雨和殘酷的歷史記憶。但是，王氏的高牆深宅阻擋了一切，他也沒有獲得這方面的印象。在他的記憶中，只有蒙山高、沂水長，一望無際的平野、嫋嫋的炊煙、美麗的夕陽、鐘鳴和鼎食。有時，他也會望着蒙山遙想泰山的壯麗。他還來不及去登泰山，只能依據書卷上的知識，想見“登泰山而小天下”的情景。泰山封禪、無字碑、五大夫松、南天門、天梯、石階……重重疊疊的歷史和景色就像在眼前，處處都激發着他的想像。

　　他長得並不高大，因為他的族伯王戎身材短小，他的侄子王珣[1]則是桓溫帳下有名的“短主簿”。他的身體雖然瘦削，卻很結實，生就一副清奇的骨骼，脫下冠冕，亂頭粗服皆好。一張胖乎乎的臉，額角隆起，下巴方而且圓，一對耳墜大得驚人，眉毛上揚，下頜飄着美髯。都說眼睛是心靈的窗戶，王羲之最引人注目的是他的那一雙眼睛，頗似關羽的“丹鳳眼”，雙目閃閃若“放電”。平時又細小又狹長又深陷，興奮和憤怒的時候才大張起來，在眼眶裏轉動，奇妙地反映出他骨鯁的性格和脾氣。不管是在什麼人面前，那眼神從無盲

1　王珣（349—400）：字元琳、小字法護，王導孫。初為桓溫掾，轉主簿，為溫所敬重。溫經略中原，軍中機務悉見委。後封東亭侯。為謝氏婿，因猜嫌致隙，謝安與之絕婚。安卒，遷侍中、轉尚書僕射，領吏部。以文章才學見暱於孝武帝，並善書法，有《伯遠帖》傳世。

從之色，與之對視久了，就會感到一種令人敬畏的凜然不可侵犯的正直。有時，眼睛裏帶着精妙的想像，從天上看到地下，地下看到天上。思接千載，視通萬里，使虛無杳渺的東西有了確切的寄寓和名目。更多的時間，那眼睛裏流露的是憂鬱之神，又使我們聯想起那個時代的許多苦惱的往事。

七歲的時候，王羲之即跟着"工於草隸飛白"的伯父王廙學習書法。那個時代的少年的人生就是讀書，四書五經是日課，學習書法應當是業餘。陸機（261—303）與潘岳（247—300），在文學史上有"陸海潘江"[1]之稱。他們的詩文，我想，王羲之是肯定讀過的。但是，由於家庭與出身的不同，他可能很難理解陸機為了入洛仕晉"飢食猛虎窟，寒棲野雀林"的旅途艱辛；同樣，對潘岳遭人誣陷死於趙王司馬倫之手，"投分寄石友，白首同所歸"的詩讖也是心存隔膜的。因為，他雖然生於亂世，卻可以無憂無慮，只有美麗的人生憧憬。孔子說："古之學者為己，今之學者為人。"讀書，做學問，為的是提高自己的修養，追求人生的高境界，而不是為了炫示於人前。這在古人那裏是很明確的。當然，"學而優則仕"，還有一條做官發達的路。

少年王羲之不愛說話，也是孤僻的書齋生活造成的。在書齋裏，他有他的世界，除了讀書、學着作文做詩，最大的愛好就是書法。在沒有股市、網絡、名車、明星這些時尚可以追逐仰慕的古代，書法對於一個沉靜的少年來說，確實是令人眼花繚亂而且心搖神迷的，它實實在在地填補了王羲之課餘的全部時間和空間。書法，有多美妙！"無色而有圖畫之燦爛，無聲而有音樂之和諧"（沈尹默語）。一支筆，一張紙，足以佔有一個人。火星四濺的靈感，激動人心的揮灑，最美麗的夢想在筆端播種、發芽、長莖、生葉、開花。愛好和興趣往往是成功者的嚮導。劉禹錫曾說："大抵諸物須酷好則無不佳，有好騎者必蓄好馬，有好瑟者必善彈。皆好而別之，不必富貴而亦獲之。"這真是不刊之

1　鍾嶸《詩品》載：潘詩爛若舒錦，無處不佳；陸文如披沙簡金，往往見寶。余常言陸才如海，潘才如江。又，梅堯臣《謝永叔答述歸之作和禹玉》詩曰：天下才名罕有雙，今逢陸海與潘江。

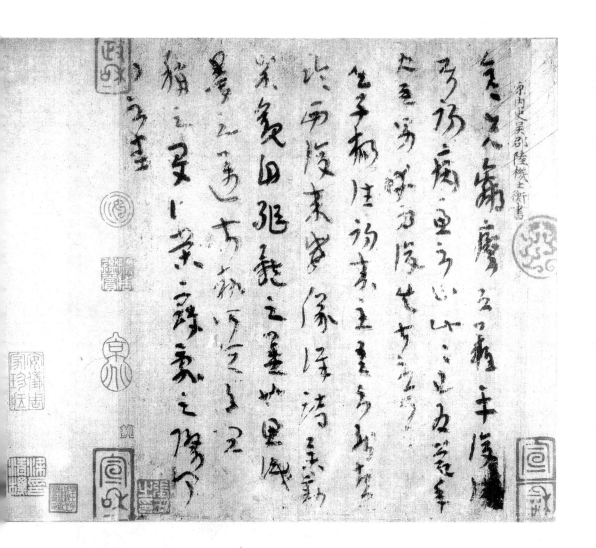

■ 晉・陸機《平復帖》

臣廙言臣祥除又復五日竊思永遠肝心

寸截甘雪應時嚴寒奉被手詔伏承

聖體御膳勝常以慰下情臣故患虛匈淪

氣上頓之勿勿慈恩垂愍每見慰問感戴

屏營不勝銜遇謹表陳聞臣廙誠惶

頓首頓首死罪死罪

■ 晉·王廙《祥除帖》

論。王羲之躲進小樓臨池習字，寫草隸，也寫像陸機《平復帖》、索靖[1]《出師頌》一樣的章草，對物慾、名利、聲色的追求，大概離他是很遠很遠的。不過晉人所謂的草隸，不同於成熟的嚴格的章草或今草，而是常有草書筆意的隸書。所謂飛白，因為用筆疾速，枯墨所致而在筆畫間出現的絲絲之白。宋代黃伯恩在《東觀餘論》中說："取其若絲髮處謂之白，其勢飛舉謂之飛。" 飛白，傳為漢代蔡邕所創。王廙得其神髓，所寫飛白書"垂雕鶚之翅羽，類旌旗之舒卷"。伯父這樣一種神妙的書法，每一筆、每一個字，都讓他感到新鮮、新奇，不啻在王羲之的眼中打開了一個極其神奇的世界，牽引着他無窮無限的嚮往。

王廙"過江後，為晉代書畫第一"。不僅善書，而且是一個藝術上極有思想的人。在中國書法史上他曾經說過兩句極有見地和新意的話：一曰"書乃吾自書"，二曰"學書則知積學可以致遠"（《歷代名畫記》）。前者強調藝術個性的創造，後者把書法從書法到書法的小圈子裏解救出來，強調藝術家的學問、修養、字外功夫。這兩句話那樣深刻地影響了王羲之一生的書法實踐與創作。同時也深刻影響着中國書法對創新與全面修養的重視。

家學淵源，高華門第，還讓王羲之從小接觸了許多書法史上的名家名作。比如索靖的章草，伯父王廙曾經收藏着他的《七月二十六日》一帖，為了示範，經常拿出來給王羲之觀摩。永嘉喪亂，王廙把它摺成四疊縫在衣服裏帶到了江東。多年以後，王羲之面對鍾繇的《宣示表》，同樣會想起父親帶他去見從伯父的那個遙遠的下午。《宣示表》也是從伯父王導渡江時帶到江東的。

鍾繇（151—230），三國魏大臣，也就是鍾會的父親。這是一個視書法為生命的一個人。當年他曾從韋誕座中見蔡邕《筆法》一卷，苦求不與，捶胸頓足，日思夜想，以至弄得吐血，被曹操以五靈丹救活過來。後來韋誕死了，鍾

1　索靖（239—303）：西晉敦煌人，字幼安。累世官族。歷尚書郎、雁門太守、左司馬、始平內史、後將軍等。太安末，河間王顒舉兵向洛陽攻長沙王乂，因領兵參戰，受傷後死。以善章草著名，與衛瓘並稱"二妙"，著有《草書狀》等。

衛稽首和南近奉勅寫急就章

遂不得與師書耳但衛隨世所

學規摹鍾絲遂廢。多載年廿

著詩論草隸通解不敢上呈衛

有一弟子王逸少甚能學衛真書

咄咄逼人筆勢洞精字體遒媚師

可謂晉尚書館書耳仰憑至鑒大

少多之弟子李氏衛和南

■ 晉·衛鑠《和南帖》

繇得知《筆法》隨葬，他又令人掘其墓，遂得蔡氏之法，苦學苦練乃成為書法的一代宗師。王羲之十二歲那年，又在父親的枕頭底下發現了蔡邕的《筆論》。此處的《筆論》我懷疑就是鍾繇苦苦追求的《筆法》，因為鍾繇，它才沒有失傳。《筆論》是中國書法史上最早的書論之一，好在文不長，我抄錄於下：

> 書者，散也。欲書先散懷抱，任情恣性，然後書之；若迫於事，雖中山兔毫不能佳也。夫書，先默坐靜思，隨意所適，言不出口，氣不盈息，沉密神采，如對至尊，則無不善矣。為書之體，須入其形，若坐若行，若飛若動，若往若來，若臥若起，若愁若喜，若蟲食木葉，若利劍長戈，若強弓硬矢，若水火，若雲霧，若日月，縱橫有可象者，方得謂之書矣。

《筆論》超越了書法實用性的功利，開了後世"抒情"說，"論物取象"說之先風。它的歷史意義在於："第一次提出了求'佳'的書法藝術與應'事'的實用書寫的矛盾。這說明漢代已把書法在一定範圍作為藝術創作看待了"。（《書法美學思想史》）那麼，什麼樣的書法才是藝術的創作呢？書法家的生命體驗。只有抓住了、感悟了宇宙萬象這一個充滿生命而又矛盾統一的運動整體，並通過自己的筆墨表現出來，如斯，才真正稱得上是書法。這樣高深的理論對於少年王羲之來說，的確是難以心領神會的。所以，王曠要說："待你長大了，我再教你。"可是，好學的王羲之則不以為然，依然堅持要父親給他講解，然後正襟危坐，舒散懷抱，一筆一劃地開始臨習古人法帖，從此學力日進。有時來了興致，放不下手中的筆，還要夜以繼日，乃至集螢映雪。於是，他又覺得自己和尋常的少年不同，既生活在時間裏，又生活在空間裏。在書法時空交叉的線條世界裏，他和那些名人、逸士、才俊，揖讓周旋，上下議論。他覺得自己能夠在意義上與感情上那樣自然地描繪出他們特別豐富的內

心圖景，於是他自己也從他們那裏獲得了進步和啟迪。一次，大書法家衛鑠[1]在一個偶然的機會看到了王羲之寫的字，歡喜地流着眼淚，十分感歎地說："這孩子一定是學過《用筆訣》[2]的。我看他的筆法，十分老成，將來一定能超過我的。"

三國的鍾繇和東漢的張芝[3]是當時書法的兩個高標。鍾擅真書，點畫之間，多有異趣；張善今草，給別人寫字，嘗言"匆匆，不暇草書"，特別地珍重筆墨，有"草聖"之稱。而王羲之的目標是要超過他們。以後，當他書名滿天下的時候，他還深情地回憶起追趕他們的往事，說是"吾書比之鍾、張：鍾當抗行，或謂過之。張草猶當雁行。然張精熟，池水盡墨，假令寡人耽之若此，未必謝之"（孫過庭《書譜》）。如果說鍾繇是視書法為生命的一個人，那麼，張芝的一生行為都應和着筆墨在揮灑。他雖出身於官宦之家，卻因為熱愛書法，"高尚不仕"，把治國平天下的大事都丟在了一邊，整日裏揮毫弄墨。那時，蔡倫還沒有發明造紙術，書寫的材料除了竹簡、木牘、還有布帛。"簡，竹為之；牘，木為之。"（段玉裁注《說文解字》）一個熱愛寫字的人，一天裏不知要寫多少竹簡和木牘，削了又寫，刮了再寫，實在是費時費日的事情。所以，張芝又把家裏的衣帛都利用起來了——"必先書而後練"。洗一次衣帛寫一次字，然後到池邊洗筆、洗衣、洗被，日積月累，那墨汁竟把整個水池都染黑了。這種苦學苦練的精神一直成為王羲之激勵自己的典範。其實，王羲之少年苦學的精神一點也不遜色於張芝。他於山中學書，寫過的竹葉、樹皮、木片、山石，多得無法計算。單單一個"永"字，因為具備"八法"，一字能通一切字，王羲之反反覆覆整整練習了十五年。一個用毛筆書寫漢字的十足的揮

1　衛鑠（272—349）：字茂漪，河東安邑（今山西夏縣西北）人，汝陽太守李矩妻，人稱衛夫人。書法師鍾繇，正書妙傳其法。王羲之少時，曾從她學書。著有《筆陣圖》。

2　《用筆訣》，不知何人撰，失傳。

3　張芝（？—約192）：東漢書法家。字伯英，敦煌淵泉（今甘肅安西）人，善章草，後去舊習，省減章草點畫波磔，演為"今草"。唐張懷瓘《書斷》說其"字之體勢，一筆而成，偶有不連，而血脈不斷，及其連者，氣脈通於隔行"。

臣繇言臣自遭遇先帝忝列腹心爰自建安之初王

師破賊關東時年荒穀貴郡縣殘毀三軍餽餉朝不

及夕先帝神略奇計委任得人深山窮谷民獻米豆道

路不絕遂使強敵喪膽我眾作氣旬月之間廓清蟻聚

時實用故山陽太守關內侯季直之策赴期成事不差

豪發先帝賞以封爵授以劇郡今直罷任歷食許下

素為廉吏衣食不充臣愚欲望聖德錄其舊勳矜

其老困復俾一州俾圖報效盡力氣尚此必俟恩衣

保養人民臣受國家異恩不敢雷同見事不言干犯

宸嚴臣繇皇恐頓首謹言

■ 三國魏・鍾繇《薦季直表》

■ 晉・索靖《月儀帖》

雇者和禁慾主義者。一日，僕人於吃飯時間將他喜歡的饅饅與蒜泥送到他的書桌上，專注於練字的王羲之竟然用饅饅蘸着墨汁吃了起來……

宋代的曾鞏，曾慕王羲之之名，於慶曆八年（1048）九月，有江西臨川之行，並撰有《墨池記》一文，記述了王羲之為臨川太守時城東的一泓墨池。臨川先生王安石詩說：“為我聊尋逸少池”，指的也是這個墨池。那曾是一口清澈如鏡的水池，清澈得照見人的面容，照見藻荇的交橫，連飛鳥在它上面飛過都會驚墜。可是，誰會想到，那池清澈之水最後卻變黑了，據說那是王羲之“嘗慕張芝，臨池學書，池水盡墨”的故迹。

天下以“右軍墨池”、“洗墨池”、“墨池”命名的河塘不勝枚舉，傳說都與王羲之苦學書法的故事有關，其真實性當然是大可懷疑的。但是，我們不妨姑妄聽之，因為“流傳既久，即使不足信者，亦為古迹矣”（黃宗羲語）。就像撫州城東的墨池，曾鞏也是抱有懷疑的，但是，他卻沒有否認王羲之的苦學。曾鞏說：“羲之之書晚乃善，則其所能，蓋亦以精力自致者，非天成也。”一個人從少年到白頭，才被人稱讚書法“乃善”，這種投入產出比，只有古人才不覺得冤枉。時間，既用來學習，也用來思考。一年三百六十天，從春夏到秋冬，又從冬春到夏秋，寫禿了一支又一支毛筆，池水一遍又一遍被染黑。琢磨來琢磨去的，無非是一根線條，或長或短，或粗或細，或直或曲；推敲了又推敲着的，不過是筆法、章法、氣勢、氣韻。所謂王字“出於天成”，也就是這樣錘煉出來的，看似天成實非天成，這才是又一境界。這一境界是被許多人看成是一種天才。天才是什麼？天才是百分之一的靈感和百分之九十九的汗水。（愛默生語）古人頂真，寫字頂真，讀書頂真，做學問頂真，一句話，靜得下心來。這與今日之文人的好動與浮躁，真不可同日而語了。所以，難怪曾鞏要發這樣的議論了：“然後世未有能及者，豈其學不如彼邪？則學固豈可以少哉！”——誠哉斯言。

正當王羲之沉浸於優美的黑白變化的線條世界而廢寢忘食的時候，由於“永嘉之亂”和西晉的滅亡，中原大地再也擺不下一張安靜的書桌，他不得不跟隨着他的家人，和北方的世族大家一樣，收拾起細軟、書籍、錢財，帶領着

奴僕、佃戶、部曲[1]，伴隨着怒潮一樣的逃難的洪流，"交換着流浪的方向"，各自尋找自己生存和精神的家園。他們或走遼西，或走隴右，更多的還是渡江南遷。從此，中國史書上有了"南渡"這個詞。晉人南渡，宋人南渡、明人南渡。何謂"南渡"？馮友蘭先生有一個解釋："稽之往史，我民族若不能立足於中原，偏安江表，稱曰南渡"。

那是一支亂紛紛浩蕩蕩連綿不盡的隊伍。秦漢時代修築的道路與所設之亭傳，所謂的"二十里一亭，四十里一驛"，因為戰亂失修，逐漸壞廢。老人、婦女、小孩、扶老攜幼，馬車、騾車、驢車，前吆後喝；熙熙攘攘，擠於一途。道路艱難，高低不平，石坎，陡坡，摺疊於林中，走人還好，跑車卻顛簸得厲害，有時陷入低凹之處，馬車再也走不動了。那些熏衣剃面、傅粉施朱的名士，那些褒衣博帶、大冠高履的官僚，此時不得不放下身段，從車輿上走下來，讓僕人肩扛手拉把馬車從低處抬到平坦處，然後又急忙忙重新趕路，並在車後揚起一陣陣漫天的煙塵。

鮑照的兩句詩："心非木石豈無感？吞聲躑躅不敢言"——更像是流亡隊伍中的百姓或者是出身寒門子弟面對皇天后土的一聲悲歎。

一路上，他們渡過了淮河或是長江。

西晉高門大族南渡的舉措從西晉滅亡之前到東晉的偏安一隅，持續了數年之久，而遷徙的中原冠帶，"隨晉渡江者百家，故江東有百譜。"（顏之推《觀我生賦》自注）這一百多家北來的"亡官失守之士"，連同他們的宗族、賓客[2]、部曲，那真是稱得上是舉國關注的歷史大遷徙。在當時，一戶高門大族，擁有千人，乃至萬人的賓客，不算最多。王羲之的岳父郗鑒曾為抗胡名將，自永嘉之亂起避難於魯國之鄒山（今山東省鄒縣東南），據山築塢自保，

1　部曲，兩漢時為一種軍事建制，軍營有部，部之下有曲，曲下有屯，猶如師、團、營、連。東漢末年，世族大家屯塢自守，演變為家兵。戰時作戰，平時務農，實為武裝耕作者。

2　《三國志·魏忠·司馬芝傳》載：（劉節）有"賓客千餘家"，這些賓客，又稱人客，而實為依附高門大族的農民。久而久之，與奴僕合流，又稱為"奴客"、"僮客"。

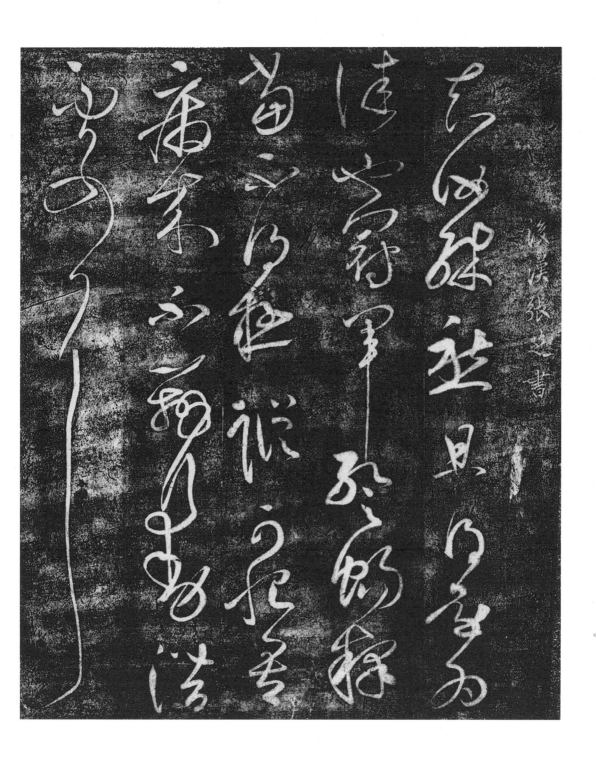

■ 漢・張芝《章草帖》

並與石勒[1]日日打仗，雖“外無救援，百姓饑饉，或掘野鼠蟄燕而食之，終無叛者。三年間，眾至數萬。”（《晉書‧郗鑒傳》）現在，西晉一朝覆亡，國已不國，家亦無家，於是，車轔轔，馬蕭蕭，陸續於途投奔江東而來。

史載，北方人民南遷到達長江流域的，總數在九十萬人以上，佔當時政府編戶齊民五百四十萬的六分之一。這些逃難南奔者，謂之僑人，以僑寓江蘇為最多，人數約為二十六萬眾庶。故土難離，“龍窩不如狗窟”。當初，有一部分流民還抱有這樣那樣的幻想，都想找一處接近老家的地方暫時居住，有朝一日便準備重返故園。可是，“南渡之人，未有能北返者。”（馮友蘭語）戰爭不以人的意志為轉移，胡騎步步追逼，他們也只好節節南行。其中另一部分人越過長江以後，繼續南進，到達浙江和皖南甚至深入閩廣。“遺民淚盡胡塵裏，南望王師又一年。”一年又一年，望穿秋水，不知什麼時候才能回到可愛的家鄉？

離鄉背井，對這些世族大家來說，不僅意味着他們將失去別業、土地、宏麗的室宇、豪華的宴集，而且因為生活在別處，一切都得重新來過。而對東晉政府來說，不處理好這些問題，不但會失去作為僑寓政權的剝削對象，而且還會重演西晉末年的流民起義。因此，東晉政權除了拉攏流民領袖如祖逖、郗鑒等，讓他們參與中央或地方的政事以外，還專門成立了僑州郡，安置僑寓之人並給予免去調役的優待。東晉太興元年（320），僑立懷德縣於建康，咸康元年（335），又在江乘縣（今江蘇句容縣北）境內僑立南琅琊郡（以區別北方的琅琊郡），以安置南渡的琅琊百姓，這可以算是東晉僑郡縣的創始。“百郡千城，流寓比室”，南北民族的大融合，各民族之間的文化交流與融合，遂為後來光輝燦爛的唐代文化奠定了基礎，以至於到了唐代，“北人避胡多在南，南人至今能晉語”（唐張籍《永嘉行》）。

1　石勒（274—333）：十六國時期後趙的建立者。上黨武鄉（今山西省榆社北）人，羯族。二十多歲時被晉官吏掠賣到山東為耕奴，因與汲桑等聚眾起義，後發展為割據勢力。319年，自稱趙王，建立政權，史稱後趙。329年初滅前趙，取得中國北方大部分地區，建都襄國（今河北邢台）。330年，稱帝，年號建平。

鑒頓首頓首哭禍無常奄

逾難念孝性擧慕重

剝不可堪勝奈何奈何

壁遠未緣敘岂以增酸楚

鑒頓首頓首

尚書宣示孫權所求詔令所報所以博示
逮于卿佐必異良方出於阿是芳名之
言可擇郎廟況繇始以疏賤得為前恩橫
眠公私見異愛同骨肉殊遇厚寵以至

■ 三國魏・鍾繇《宣示表》

　　王羲之一家是緊隨着從伯父王導來到建康（今南京），住進秦淮河邊夫子廟附近的一個小巷，並與陽夏謝氏比鄰而居。因為西晉士族以身着朱紫顏色的衣服為貴重，或說喜穿皂衣，那巷以後就被人叫作“烏衣巷”了。那一年是建興元年（313），王羲之只有十一歲。三年以後，西晉就滅亡了。亡國的痛楚，離鄉背井的無奈，對於一個只有十一歲的少年來說，沒有留下多少深刻的印象。也許，他經常懷念着他小時候住過的地方。王羲之小時“訥於言”，據說還有口吃的小毛病，平日裏本來不大說話喜歡獨處，現在，顯得更加沉默和孤獨了。有一次，他在桓溫家中玩，聽說從伯父王導和庾亮到了，他都急着要迴避。但是，他的早慧和機智卻是出名的。當年，阮裕有重名，王敦卻對王羲之說：“汝是吾家佳子弟，當不減阮主簿。”阮裕也很看重王羲之，認為他與王敦之子王應、王導之子王悅為“王氏三少”。兒時的一些往事，就像刀刻斧鑿似地深刻於他記憶的模版。他不會忘記，從伯父王敦經常把他帶在身邊，出入軍帳。有一次，王敦與錢鳳在軍帳中議論“逆節”之事，被他聽到了，為了掩飾，他故意吐污頭面被褥，佯裝熟睡。他也當然不會忘記，大熱天王導赤裸着上身，腆着個“啤酒肚”，在彈棋盤上熨來熨去，自學吳語嘟嘟嚷嚷那一副可笑的樣子[1]。

　　《世說新語》還有這麼一段記載：

　　　　過江諸人，每至美日，輒相邀新亭，藉卉飲宴。周侯中（周顗）坐而歎曰：“風景不殊，正自有山河之異！”皆相視流淚。唯王丞相（王導）愀然變色曰：“當共戮力王室，克復神州，何至作楚囚相對！”

　　東晉貴族豪侈，每有飲宴，是很講究排場的。那些珍饈美味不勝枚舉，比

1　宋劉義慶《世說新語‧排調》：“劉真長（劉惔）始見王丞相，時盛暑之月，丞相以腹熨彈棋局，曰：‘何乃淘？’劉既出，人問見王公云何，劉曰：未見他異，唯聞作吳語耳。”何乃淘是三吳方言，意思是“真涼快”。

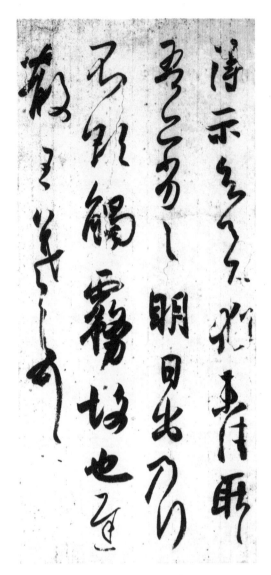

■ 王羲之《得示帖》

如，"鴨臛"、"醬炙"、"肉膾"、"菹羹"……列餚如錦繡。酒酣耳熱之際，還總少不了發一通不着邊際的議論。真真假假，都是政治家們在作秀。這一點，朱熹是看得明白的，他曾一針見血地指出："元帝與王導元不曾有中原志。收拾吳中人情、惟欲宴安江沱耳。"所以，即使偏安一隅，卻藉卉飲宴不斷。每有這樣的宴席，王敦、王導有時帶着羲之一起去。父輩喜歡宴食，議論天下、人生，這些話題雖然他暫時還不懂，但是卻給他留下了深刻的印象。以至於他到了晚年，趕上江南暮春時節，還邀集朋輩、子侄在會稽（今紹興）聚會，寫下了千古流傳的《蘭亭集序》，抒發他對人生的另一種感慨。

在王羲之學書的漫長過程中，有一位名不見經傳的老師，卻是他一生都沒有忘記的，那就是——白雲先生。白雲先生不知何方人也，就像一朵縹緲自如的天上白雲，"無心舒捲雲性情，性情所寄即姓名"（清齊召南《白雲先生詩》，下引同）；可是他那書法寫得真是

神妙莫測，“不圖白雲翁，翻雲墨浪潑”；“先生在焉呼欲出，隨風飄飄莫能及”。到了晚年，王羲之都記憶猶新，並有《記白雲先生書訣》行世，文曰：

> 天台紫真謂予曰：“子雖至矣，而未善也。書之氣，必達乎道，同混元之理。七寶齊貴，萬古能名。陽氣明則會壁立，陰氣太則風神生。把筆抵鋒，肇乎本性。力圓則潤，勢疾則澀；緊則勁，險則峻；內貴盈，外貴虛；起不孤，優不寡；回仰非近，背接非遠，望之惟逸，發之惟靜。敬茲法也，書妙盡矣。”
>
> ——宋陳思永《書法精華》

文中的“氣”，是“勢來不可止，勢去不可遏”的氣；是“煙霏露結，狀若斷而還連”的氣，也是“寓於尋常之中而塞乎天地之間”的氣，包括眼可見的形態和不可見的法度、道理。什麼是道？“道可道，非常道”，老子說是“先天地生，為天下母”，是宇宙萬物的本原、本體。韓非說是“萬物之所然也，萬理之所稽也”，是萬物產生、變化的總規律。“混元之理”，是宇宙天地得以存在的道理。聯繫起來看，王羲之所說的書之氣，不僅是物質形態的，而且是精神形態的，具有了哲學上的意義。書法的可見的物質之形，正是依據了不可見的規律、道理而產生。寫字之人，只有有了這樣的體悟，才能“達乎道”，才能“同混元之理”，才是真正的藝術。於是，我彷彿看見王羲之揮毫時撓動的身影和沉思的模樣。他，積數十年的功力，已經充分體會了書法的內蘊和奧妙。可是，現在他只想借白雲先生之口，自己則不必說，留給別人去體會、去思考。

後人評論王羲之書“蕭散簡遠，妙在筆畫之外”（蘇軾《書黃子思詩集後》）。我想，除了苦學，沒有捷徑。讀王羲之《記白雲先生書訣》，還想再加一條：名師之傳承與心悟。但是，我還要提醒：千萬不要忘記了百分之一與百分之九十九之間的關係。

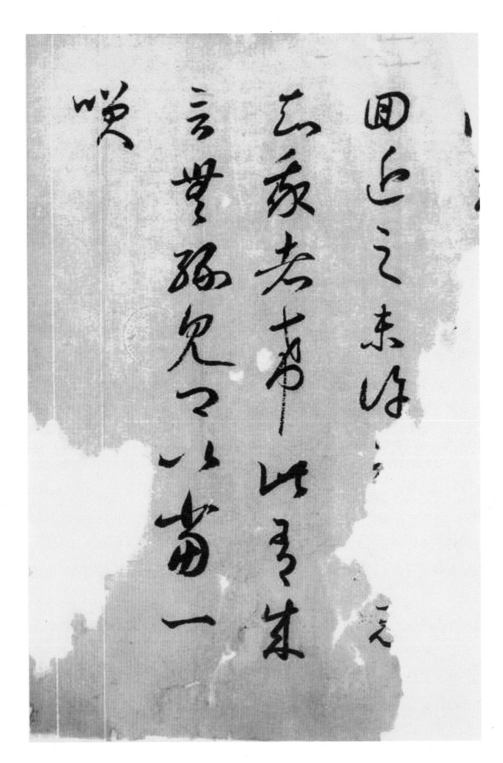

■ 王羲之《旃罽胡桃帖》（敦煌石室本）

【三】 從秘書郎起家

魏晉時代有個不成文的規矩，貴族子弟到了"弱冠"之年或是更少的年齡，就能獲得官銜步入仕途，而起家又往往是秘書、著作。《初學記》卷十二，《秘書郎》條載："此職與著作郎，自置以來，多起家之選。在中朝或以才授，而江左多仕貴遊[1]，而梁世尤甚。當時諺曰：上車不落為著作，體中如何作秘書。"按照王羲之的出身與門第，他應該是很早就可以出來做官的。他的兄弟輩王悅、王恬、王洽、王協、王劭都剛過了"弱冠"之年，即獲官位並先後做了侍郎、太守、將軍等等。王家子弟以外，到處為王羲之延譽的周顗二十歲剛過，襲了父親武城侯之爵，拜為秘書郎。相比之下，早過弱冠之年的王羲之卻依然一介布衣。王羲之說他自己，"吾素自無廊廟志"，並且一直推辭着從伯父王導對他的舉薦。

曹魏時代推行的"九品中正制"，最初的設計當然是為了選賢舉能，歷史

1 貴遊，無官職的王公貴族。《周禮·地官·師氏》："凡國之貴遊子弟學焉。"鄭玄注："貴遊子弟，王公之子弟。遊，無官司者。"

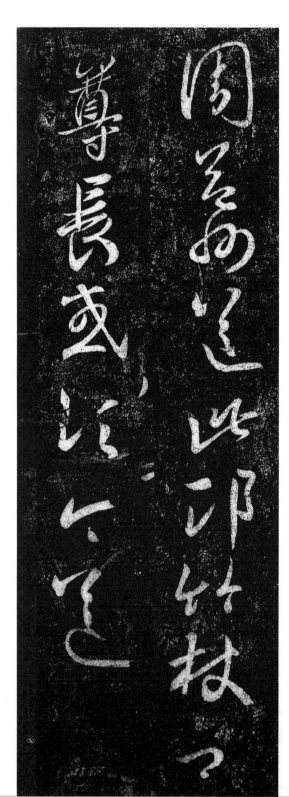

■ 王羲之《周益州帖》

上也確實發揮了積極的作用。但是由於權力掌握在察舉之人中正的手中，同時又由於中正出身於豪門權族，不能做到"賢有識鑒"，實施時間一久，流弊也就暴露出來了，逐漸造成了"上品無寒門，下品無世族"的現象，反使真正的人才被埋沒。晉武帝太康五年（284）尚書左僕射劉毅上書《論九品之弊》，痛陳中正操人主之威福，品評人物並無客觀標準，乃至對一個人的評價，十日之內就有完全不同的看法的不正常現象。出身望門的、有背景的、沾親帶故的，即使是庸才，照樣得到選拔與任用，而真正有才華的出身寒門的，即使是被推薦了，也只能在低微的官階上徘徊，得不到進一步的升遷，更多的人因為無人舉薦，卻被排擠於仕途之外。詩人左思在《詠史詩》中說："以彼徑寸莖，蔭此百尺條。世胄躡高位，英俊沉下僚。"可謂一針見血。但是，這是由歷史、制度、時間形成的，說來也不是一朝一夕的問題了。偏安一隅的東晉王朝想要從制度上加以根本的改革，顯然又不具備這樣的條件和環境，牽一髮而動全身，弄得不好，連政局都難以穩定了。所以，這項不合理的制度，仍為權貴所維護，也被順延着執行下去。

史載，出身第一流高門的太原王氏，"人或謂之癡，司徒王導以門地辟為中兵屬（七品）"（《晉書‧王述傳》）。當時，東晉剛剛建國，需要選拔各種各樣的人才，充實各部門的官僚階層管理事務。作為開國元勳的王導，沿襲舊制，不依德才，而依門第辟人，一攬子向司馬睿推薦了一百餘人，擔任政府的各種職務，時人稱之為"百六掾"。其中也包括刁協、王承、卞壺、庾亮等這些出身高門且有才能的人，後來他們也都在東晉政治舞台上扮演了極重要的角色。

王羲之"起家秘書郎"，他雖然很晚才出仕，而出仕後即拜秘書郎，固然因為王羲之具有不俗的才華，但他享受了世族大家的特權卻是不能否認的。

王羲之才華出眾，清鑒貴要，"爽爽有一種風氣"，確實是當時的一個傑出人才。

那時，他熟讀詩書，寫得一手好詩文；他又健於談論，與人談玄，滿腹經綸，以"辯瞻"而名聞遐邇；他品評時事、臧否人物，常常不給人家留面子，

又有了"骨鯁"的美譽；善飲酒，更是不用說的了，"一觴一詠，亦足以暢敘幽情"，這是他明白地寫在《蘭亭集序》中的句子。他的風骨氣度，"飄如游雲，矯若驚龍"，庾亮稱其"逸少國舉"，是全國推重的一個人物。史書上說他"少有美譽"，也是沒有可以異議的。劉綏"灼然玉舉"，被人稱為"在千人中也突出，在百人中也突出"的一個人物，王導以為王羲之不減劉綏。十三歲那一年，王羲之去拜訪老前輩、有"三日僕射"[1]之名的周顗，被周顗"察而異之"，從此成為忘年交。有一次，周顗在家裏請客，高朋滿座，賓客如雲。王羲之謙虛地坐於不為人注意的角落，古人稱之為"末坐"。可是沒有想到，周老伯"眾裏尋他千百度"，卻把剛剛炙熟的牛心割下來讓他先品嚐。而世人"時重牛心炙"，這樣高的禮遇可不是一般人都有的。少年王羲之由此而知名。至於他一直熱愛着的書法，早成氣候。當年，他給庾亮[2]寫信，一手漂亮的章草[3]，使庾翼[4]歎為觀止，因而寫信與羲之說："我過去收藏有張伯英的章草十帖，南渡過江時走得狼狽，也不知道丟失在什麼地方了，於是經常歎息這樣精妙的墨迹從此永遠見不到了。偶然之間看到足下答覆家兄的尺牘，如神之明，精彩之極，使我頓時感覺好像看到了先時的舊物一樣。"而庾翼是當時的大名鼎鼎的書法家，眼界是很高的。這樣一個評價，已經不低了。早年，王羲之雖有書名，卻不如郗愔，也不及庾翼。庾翼甚至對他有"家雞野鶩"之誚，現在卻認為"伯英再生"了。

魏晉時代多名士。所謂名士，其實也不需要多少真才實學。《世說新語》

1　周顗（269—322）：字伯仁，少有盛名。大興三年（320）為尚書左僕射，領吏部。尋為護軍將軍。常醉不醒，有司屢糾之而不改，時人號為"三日僕射"。

2　庾亮（289—345）：字元規，東晉潁川鄢陵（今河南省鄢陵西北）人。妹為明帝皇后，歷仕元帝、明帝、成帝三朝。太寧三年（325）以外戚與王導等輔立成帝，任中書令，執朝政。

3　章草起於秦末漢初，是解散隸書，趨於簡便的一種書體，用筆沿襲隸書，特別是"捺"畫純用隸法。張懷瓘《書斷》說："章草之書，字字區別，張芝變為今草，加其流速，拔茅連茹，上下牽連；或借上字之終，而為下字之始，奇形離合，數意兼包。"

4　庾翼（305—345）：字雅恭，庾亮弟。咸康六年（340），亮死，代鎮武昌，任都督江、荊、司、雍、梁、益六州諸軍事，荊州刺史。書法擅長草書、隸書，早年與王羲之齊名。

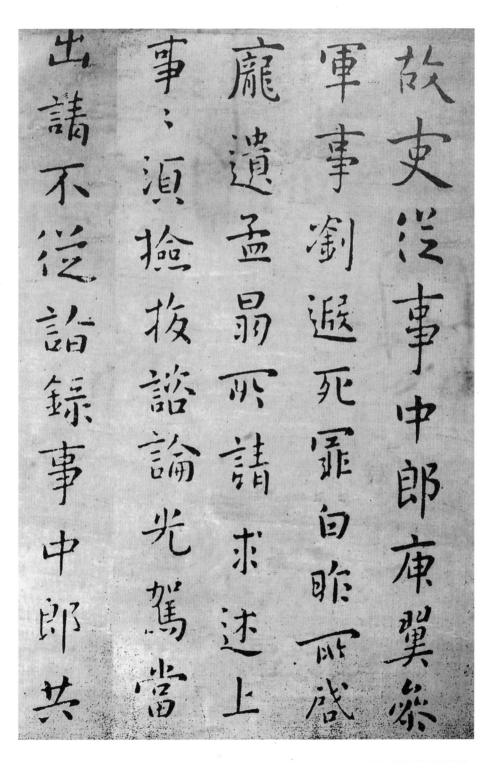

故吏從事中郎庾翼柔
軍事劉遯死罷白昨邲戍
龐遺孟晶所請求述上
事、湏撿技諮論光駕當
出請不從詔錄事中郎共

上說："王孝伯[1]言：'名士不必須奇才，但使常得無事，痛飲酒，熟讀《離騷》，便可稱名士'。"先有"七賢"，後有"八達"，東晉的名士"若遇七賢，必自把臂入林"——是把談玄放達視為名士風流的一個標誌的。不能趨時尚者，難入名士行列，也是被人看不起的。對於王羲之這樣一位出身高門又懷抱着滿身才能的人，是理應得到朝廷任用的。問題是他為什麼一直推辭着王導對他的舉薦？為什麼又說自己"素自無廊廟之志"？有人說是因為與他父親王曠的"不明下文"有關，而根據我的分析，則主要是他的清高自許，以及由此產生的特立獨行。王羲之的"素自無廊廟之志"這句話，可以與謝安嘗自言的"無處世意"劃等號。那也是那個時代的風氣。當時的名士高自標置，以隱逸為清高。即使做了官的，"雖在廟堂之上，然其心無異於山林之中"被視作一種理想人格。

俗諺："男大當婚，女大當嫁。"王羲之對待自己的婚姻，也好像無所用心不太在乎。那時，郗鑒做着太尉的高官，駐守在京口（今江蘇鎮江市），欲為自己的小女郗璇在琅琊王氏一門中找個佳婿，特地派遣門客送信給丞相王導。王導告訴郗鑒的門客說："你到東廂房裏任意選取吧。"話說那個門客走遍了東廂房，回去向郗鑒稟報說："王家那些男青年都值得讚許，聽說我為大人挑女婿來了，一個個都表現得很莊重、很拘束；只有一位躺在床上裸露着肚皮，一副若無其事的樣子。"郗鑒聽了，馬上說："正此好！"一打聽，袒腹東床的年輕人正是王羲之，二話沒說，就把自己的寶貝女兒嫁給了他。這樣一個故事，固然見出郗鑒不同一般的眼光，同樣也折射着王羲之的率真自然甚至清高自許的人生風度。沒有想到的卻是：王、郗聯姻以後，聲氣相求，互相支持，成為以後穩定東晉政局的一個重要原因。

王羲之從秘書郎起家以後，當過一年多的臨川太守，又於咸和九年（324）被庾亮薦為參軍、長史，跟隨着他在荊州前線參與幕府活動長達六年之久。庾

1 王孝伯：即王恭，晉代太原晉陽（今山西太原附近）人，字孝伯。歷官前將軍、兗青二州刺史，性伉直，為政簡惠。

■ 王羲之《遠宦帖》

■ 王羲之《遊目帖》

亮端委廟堂，又是有名的清談家，平日語多詼諧。一次，他到寺院，見金剛怒目，菩薩低眉，一聲不響，莊嚴得很。後來又看見一尊臥佛，禁不住要說笑話了。他說，"這位肯定是忙於引渡眾生而疲勞了，睡得真香呢！"說得大家都捧腹大笑。他又去看望周顗，庾亮胖，周顗瘦，周顗先問："你什麼時候因為愉快而忽然心寬體胖了？"庾亮卻不忙着回答，反問："你又什麼時候因為憂愁而忽然消瘦了？"互相打趣，機敏得可以。東晉時代的幕府生活是比較輕鬆的。加上幕府中又有殷浩、孫綽、王胡之等一批人，忙完了軍事、民事，他們就天上地下地神聊。

有一個氣佳景清的秋夜，一彎新月掛在天邊。這是秦時的明月，漢時的明月，也是東晉人的明月，"可憐九月初三夜，露似真珠月似弓"。王羲之他們結伴登上武昌的南樓，吟詠嘯傲，談論名理，正在興頭上。檻外長江，在如水的月光下靜靜地流動，波浪起伏。龜山、蛇山就像飄浮江上的兩個巨大的圓球。如果收攏眼光，可以看到南樓四周的山光水光，十里荷花。還有，夜風飄送芬鬱的香氣。忽然，樓梯上傳來沉重的木屐聲，大家知道"胖子"庾亮來了，都想迴避。庾亮卻說："諸位，諸位，不要走開，我這個老頭子於談論的興致真還不淺呢。"說完，拉了一把高椅坐上，便和眾人一起吟詠談笑。以後，王羲之回到建康，也曾與王導一起登樓賞月，王導問王羲之說："元規（庾亮）那時的風範，現在恐怕免不了要差一點。"羲之答道："只是人們對山水景物的迷戀還依然如故啊。"智者樂水，仁者樂山，可謂由來已久。可是以虛靜之心，將山水遊賞作為獨立的審美對象，兩相皆得，逍遙於天地之間，並用文字紀錄下來，成為山水記，卻自晉人始[1]。

晉人欣賞山水，又由實入虛，進入玄思的境界。苟中郎登北固望海云："雖未睹三山，便自使人有凌雲意。"（《世說新語》）孫綽面對高嶺長湖，閒步林野，"席芳草，鏡清流，覽花木，觀魚鳥，具物同榮"，想到

1　錢鍾書《管錐編》言：山水記"終則附庸蔚成大國，殆在東晉乎？袁山松《宜都記》足供標識。"袁山松（？—401），曾任東晉宜都太守、吳郡內史。所著《宜都記》為中國山水記的濫觴，惜已散佚，惟在《水經注》、《太平御覽》中可引得片斷。

的卻是"情因所習而遷移,物觸所遇而興感"(《全晉文〈三月三日蘭亭詩序〉》)。

晉人欣得山水之奇觀,山水有靈亦當驚知已於千古了。

可是,面對國家的殘破與百姓的危難,王羲之卻常常以諸葛亮的"以天下為心"勉勵自己,把清談和遊賞山水的喜好都丟在了一邊,大事小事、惟勤惟慎。於是很得庾亮的器重與賞識。庾亮與王導素來不和,他們之間的權力之爭也早已是公開的秘密。庾亮欲以據荊州上游軍事重鎮之地位,聯絡郗鑒(時據下游京口)起兵討伐王導。一時間,運籌帷幄,劍拔弩張。王導風聞其事,曾有信給王羲之,讓他回到建康來任職,以脫離庾亮的節制。論公務關係,庾亮是羲之的頂頭上司;論親屬關係,王導是羲之的從伯父,何去何從的確是頗費躊躇的。最後,王羲之拒絕了王導的建議而留在荊州。後來庾亮討伐王導之議,由於郗鑒的反對而沒有付諸實施,一場內亂終告雲消煙散。在處理這樣一個複雜的人際關係的問題上,王羲之以顧全大局而獲庾亮"清貴有鑒裁"的好評。庾亮病重期間,還主動上表推薦王羲之擔任江州刺史、寧遠將軍。時在咸康六年(340),王羲之三十八歲[1]。

江州(今江西九江),地處長江沿岸,東晉時或治柴桑(今九江市西南),或治半洲城(今九江市西),或治湓口城(今九江市),轄境相當於今江西、福建兩省,湖北陸水以東,長江以南及湖南春陵水中上游以東地區。

江州是東晉的一個糧倉,又居荊、揚之間的軍事要衝,地位非常重要。曾幾何時,庾亮與王導之間為爭奪江州的控制權成為政局的一個焦點。咸康六年(340)之初,庾亮病故,隨後,郗鑒、王導亦先後死去,東晉的"三巨頭"都已退出歷史舞台。時任江州刺史的王允之亦亡於該年十月。王羲之出任江州刺史是各方面能夠接受的人物。就這樣,他由武昌匆匆走馬江州履新了。

1 秦錫圭《補晉方鎮表》係王羲之、徐寧相繼出刺江州為咸康六年、七年。另有一說,清史學家萬斯同《東晉方鎮年表》分別係王羲之、徐寧刺江州於永和元年、二年。近人田餘慶先生認為:咸康六年之初,江州刺史為王允之,此年八月王允之奉調,十月王允之死,在此之後,王羲之出刺江州才有可能。亦備一說。

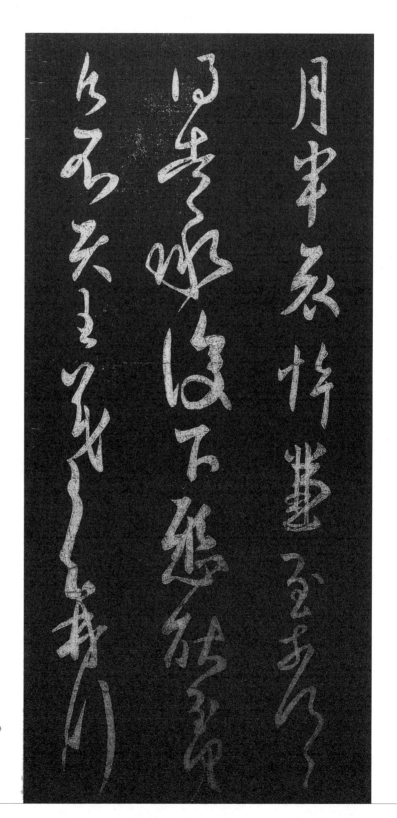

■ 王羲之《月半帖》

　　江州，既有"一山飛峙大江邊"（毛澤東詩）的廬山，山上有裹在煙雨中的寺院樓台，轄區還有道教聖地龍虎山、三清山……自然、人文，皆為可觀。

　　"登山則情滿於山，觀海則意溢於海"（劉勰《文心雕龍·神思》）。一顆敏感的詩心是可以識盡世間好山水的。然而，等待着王羲之的卻是哀鴻遍野，餓殍千里的爛攤子。翻開史書，觸目皆是"白骨塗地"、"無復耕者"、"死者大半"這樣一些驚心動魄的詞語。由於災情嚴重，民不聊生，"倉庫無旬日之儲，三軍有絕乏之色"。王羲之決心實行禁酒，這雖然是江州的破天荒第一次，卻是沒有辦法的辦法。他寫信告訴朋友說："此郡斷酒一年，所省百餘萬斛米，乃過於租，此救民命，當可勝言。"

　　禁酒可是一件關係民生的大事。歷史上曹操雖然禁過酒，但只是為了辦事。事情辦好了，他也照樣喝酒。"對酒當歌，人生幾何！""何以解憂，惟有杜康。"酒興酒量還不小呢！所以恃才負氣的孔融[1]就要挖苦曹操，說是"也有以女人亡國的，何以不禁婚姻？"他經常和曹氏抬杠，很不討曹操的喜歡，後來曹操藉故把他給殺了。然而這不過是個表面現象，實質性的問題是孔融不改舊習，以文壇領袖自居，鬧得"賓客日盈其門"，讓人不放心了。

　　兩晉南北朝時無論貧富貴賤，飲酒已成風氣，"止則操卮執觚，動則挈榼提壺"（劉伶《酒德頌》）。名士與酒更是難解難分。劉伶病酒，阮籍醉酒，王忱無酒"便覺形神不相稱"，阮修肩扛杖頭錢，一個一個酒家喝過去，瀟灑而不拘……壺中日月，杯裏悲歡，妙處真是難與君說。一個人有悔恨要緩解，有回憶要追念，有痛苦要平復，有空中樓閣要建造，都要乞靈於酒。這酒，能禁嗎？面對社會一片反對聲，王羲之不為所動，"守之尚堅"。正是憑着他的卓越才能和一絲不苟的處事，江州重新獲得了生機。

　　度過了饑荒，百姓開始過上安定生活，王羲之這才深深鬆了一口氣。這時候，他性喜山水的天性，告訴他應該上廬山看看了。是呵！廬山，司馬遷登過

1　孔融（153—208）：魯國（今山東曲阜）人，漢獻帝時為北海相，太中大夫。與陳琳、王粲、徐幹、阮瑀、應瑒、劉楨同為"建安七子"。

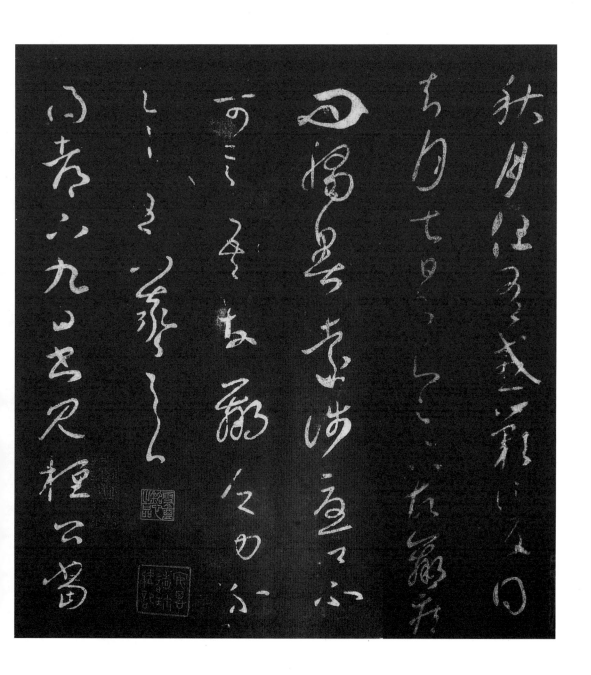

■ 王羲之《秋月帖》

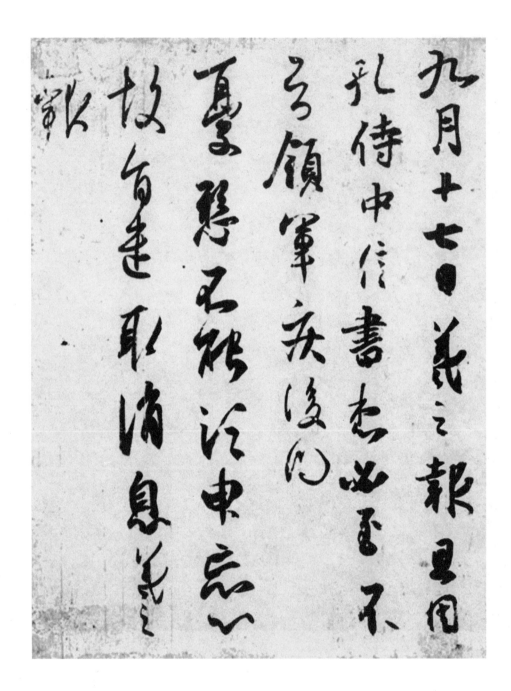

■ 王羲之《孔侍中帖》

的廬山，所謂"神仙之廬"的廬山，就在他的治下，一年多來他只在山腳下凝望過它，那裏在雲裏霧裏的樣子，讓他無法猜測它真實的形象。它在大江邊上拔地而起，氣勢應該比蒙山更加壯觀吧？山一高，雲就纏綿，在山上看雲捲雲舒，感覺又會是怎樣呢？那一天，他也像司馬遷一樣從南坡登山，然後爬上碧霄峰，再折到含鄱口。南眺北望，長江如一根飄帶，五老峰矮了下去，錦繡谷在雲浪的拍擊下，橫看成嶺側成峰……步移形換，變幻無窮。他想：如果能夠經常到山上走走，塵俗皆忘，也就把煩惱丟進了山中，人生應該是另一種景象了。於是，他想到建別墅，以後朋友來了，家人來了，也就可以在山上住下來。他在金輪峰下、玉簾泉邊，挑選了地址。這應該是他有生以來的第一處別業，邊上有他練字洗筆的墨池。據說，王羲之卸下江州刺史之職以後，賦閒六七年，躲在廬山潛心於書藝。楷、行、草諸體並進，博精群法。他每日寫字畢，洗筆洗硯的墨池，至今故迹猶在。後來，他離開了江州，又把這處別業贈送給了西域僧人達摩多羅，也就是廬山歷史上最早的佛教寺廟，叫歸宗寺。七百餘年以後，"三蘇"之一的蘇轍走進了歸宗寺，睹物思人，很是感慨，留下七律一首，詩曰：

> 來聽歸宗早晚鐘，疲勞懶上紫霄峰。
>
> 墨池漫墨溪中石，白塔微分嶺上松。
>
> 佛宇爭雄一山甲，僧櫥坐待十方供。
>
> 欲遊山北東西寺，岩谷相連更幾重。

由於王羲之在江州的政績和民望，於是，要提拔和重用王羲之的話題被一再提起。"朝廷公卿愛其才器頻召為侍中、吏部尚書"，王羲之"皆不就"；"復授護軍將軍，又推遷不拜。"（《晉書·王羲之傳》）這就讓人不明白了：既然入了官場，現在又有了升遷的機會，卻又"不就"、"不拜"，到底是為了什麼？最後，弄得推薦他的人都不高興了，朝廷上也有了這樣那樣的一些議論。原本就妒忌他的人趁機散佈種種流言，說他自私，置個人利害於國家

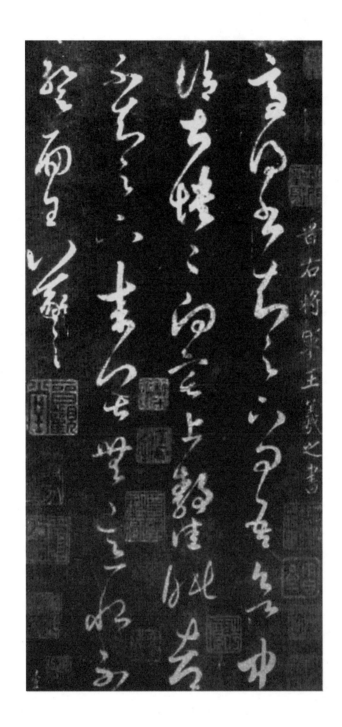

■ 王羲之《適得帖》

之上；說他野心很大，還嫌官小呢……文友、揚州刺史殷浩[1]着急了，連忙寫信給王羲之。信是這樣說的：

> 悠悠者以足下出處足觀政之隆替，如吾等亦謂為然。至如足下出處，正與隆替對，豈可以一世之存亡，必從足下從容之適？幸徐求眾心。卿不時起，復可以求美政不？若豁然開懷，當知萬物之情也。

人的使用是與政治的盛衰聯繫在一起的。為了國家的興盛，不是朝廷適應你的想法，而是你應該服從於朝廷的安排。既有批評，又有開導，話說得是很中肯的。而在這冠冕堂皇的理由背後，又是權力這隻魔手的一個操縱。王羲之，不過是桓溫與殷浩矛盾焦點上的一枚棋子。於殷浩，是欲以王羲之為其羽翼；於桓溫，又覺得王羲之沒有野心，於他無礙。王羲之在給殷浩的回信中說，他並不是不肯為國效力，只是他覺得自己更適合在地方工作，如果需要，即使是“關隴、巴蜀皆所不辭”。要知道，那時五胡亂華[2]，關隴地區是後趙石虎逐鹿中原的根據地，當年“石虎之亂”，窮兵黷武，強徵民丁近百萬人投入戰爭的火海，南征北戰，永無休止。而巴蜀地區則為成漢李勢擁兵盤踞，皆屬虎狼之地。刀砍猛虎，箭射天狼，“宣國家威德”。王羲之甚至準備着初冬時節就走馬關隴、或是巴蜀。他願意提着腦袋效力的地方，別人願意去嗎？就像精衛填海、女媧補天，沒有一個人的靈魂比王羲之更純潔、更無私、更博大了，如同貝多芬所說，“凡是行為善良與高尚的人，定能因之而擔當患難”。王羲之在表明心跡以後，迫於壓力，從江州回到建康擔任了護軍將軍。活着，身不由己，就像被什麼東西選擇的結果一樣。那一年，是永和四年（348），王

1 殷浩（？—356）：字淵源，東晉陳郡長平（今河南西華東北）人。善為文，能談論，負虛名。永和二年（346），任揚州刺史。後趙滅亡，任都督揚、豫、徐、兖、青五州軍事，統軍進取中原。永和八年（352），在許昌為前秦所敗，後被廢為庶人。

2 五胡，指匈奴、鮮卑、氐、羌、羯；從西元316年劉曜陷長安，到公元317年晉元帝即位江東至太元十年（385），後趙滅亡，戰亂長達近七十年，史稱“五胡亂華”。

羲之四十六歲。

　　建業（今江蘇南京），舊稱秣陵，後來又稱金陵。因晉愍帝諱業，所以又稱建康，是東晉的京師（因晉景帝諱師，又稱京師為京都）。按照東晉的建制，它卻是揚州統轄的十一郡之一。“其名字雖輝煌，實際上則為一種失望和墮落的氣氛籠罩。”東晉之所以能在南方偏安百年，政治上的原因是戰亂頻仍，“城頭變幻大王旗”，北方少數族軍隊無力南侵；經濟上的原因，卻是東晉統治了長江流域的荊、揚兩州之地。荊揚二州地廣野豐，物產富饒，戶口半天下，“一歲或稔，則數郡忘飢”，是江南有名的魚米之鄉。另外，還有一個因素，而且是“決定的因素”：東晉起用了兩個至關重要的人物，先有王導，後有謝安。不然，東晉國祚百餘年換了十一茬皇帝，平均每十年換一茬，都短命。《容齋隨筆》裏說：“元帝為中興主，已有‘雄武不足’之譏，餘皆童幼相承，無足稱算。”內憂外患，也許早就亡國了。這段偏安的歷史在七百年以後的南宋重演，可是因為“南渡衣冠少王導，北來消息欠劉琨”，以致李清照無限感慨，跟着宋高宗趙構顛沛流離沒命似地逃難。“前面是逃得比她快的皇帝，後面是緊追不捨的金兵”，由杭州、越州、明州、台州、溫州……驚濤駭浪，一路奔波，沒有安定的日子。她情不自禁地又想起了指揮淝水之戰的謝安：“欲將血淚寄山河，去灑東山一抔土。”

　　民謠：“寧飲建業水，不食武昌魚；寧還建業死，不止武昌居。”建康又是王羲之的家居之地，那時，他一家幾十口人都住在烏衣巷中。從前線回到京師，政治上擔任了要職。護軍將軍手中掌握着除督護京師以外的地方諸軍，出征時還可置參軍。上下通達，權力還不大嗎？生活上又較為安定，還能盡享天倫之樂。那時，他已經有了七子一女。特別是女兒，遠山眉黛，他愛逾掌上明珠。女兒結婚那天，親屬、朋友歡聚一堂，好友孫綽乘着酒意，操着一口南腔北調，還當着眾人高聲吟誦了一首他新近創作的《情人碧玉歌》，詩曰：

　　　碧玉破瓜時，

　　　郎為情顛倒。

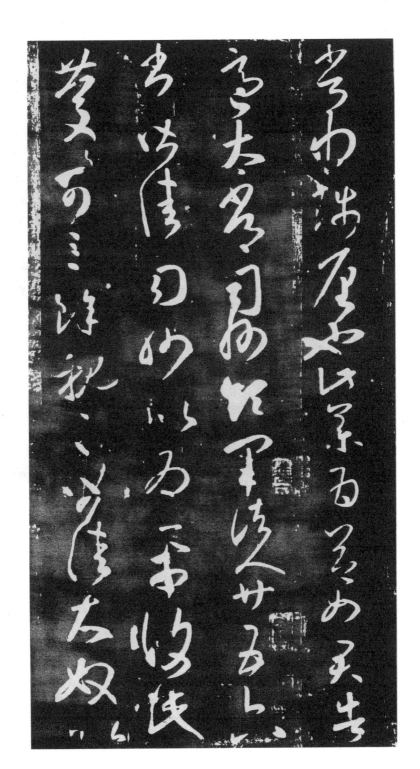

■ 王羲之《司州帖》

樂毅論

世人多以樂毅不時拔莒即墨

夏侯泰初

論之

夫求古賢之意宜以大者遠者先之

而難通然後已焉可也令樂氏之趣或者

未盡乎而多劣之是使前賢失指於將來

不亦惜哉觀樂生遺燕惠王書其始治燕乎

機合采道以終始者與其喻昭王曰伊尹放

■ 王羲之《樂毅論》

感郎不羞郎，

回身就郎抱。

　　誦畢，贏得滿堂喝彩。魏晉時代是個禮教破壞的時代，所以婚喪嫁娶也多不守舊禮法。早婚、侈婚、同姓通婚不勝列舉。男女之間的關係，也持開放的觀念。潘岳是個美男子，知名度很高，回頭率也很高，年輕時曾在洛陽道上乘車挾彈，婦女們遇見他，手拉着手把他圍在中間不讓他走，還拋果子給他，於是，潘岳常常不勞而獲滿載而歸，即是一例。還有一例："竹林七賢"之一的阮咸與姑母家中的一個鮮卑族婢女有了胴體之愛。因為姑母移居外地，帶走了這個婢女。正在守母孝的阮咸聽到消息，急了，孝道不顧了，禮教這塊"遮蓋布"也撕下了，趕忙借了一頭驢子，連孝服都來不及換，親自去追趕，好像抱着個太陽似的把她抱在驢上一起回了家。現在，孫綽在婚宴上朗誦情詩，無非也是與王羲之的女兒、女婿打個趣兒開個玩笑的意思。常言道，知足常樂，王羲之還有什麼不滿足的呢？還有什麼需要企求的呢？

　　但是，他始終難以安心，而且讓我們也很難理解，他為什麼一再苦苦相求朝廷外放宣城任職。所謂"不樂在京師"，眼前這官不是他願意做而是為人逼迫着的，這對於一個極其自尊、追求個性自由的他來說，內心的痛苦是不言而喻的。另外還有一個原因，也與他"以天下為心"，想在地方上幹一番事業的懷抱有關，但也不能排除他對"入侍瑤池宴，出陪玉輦行"京師生活的厭倦，以及對爾虞我詐政治權術的深層次的抵觸。

　　不說永昌元年（322）王敦反叛，宮廷裏的刀光劍影，給他心靈造成的巨大創傷，至今未能癒合。誰又能夠想到，僅僅過了五年，只有五年，又有咸和二年（327）的蘇峻之亂。那時，晉成帝只有七、八歲。擁兵自重的歷陽太守蘇峻高舉討伐庾亮（庾以外戚輔政，顧命大臣王導等都靠邊站了）的旗幟，聯絡祖約，率精兵二萬餘人，橫渡長江，兵鋒直指建康。溫嶠、郗鑒、桓彝等皆欲興師勤王，可是庾亮卻一概不許，甚至下制曰："妄起兵者誅。"可是，建康城破之日，蘇峻叛軍的一把大火，"劈里啪啦"地燒了一天一夜，"台省及諸營寺署一

時蕩盡"。說來說去，又是為了一個"權"字。爭權奪利，你死我活。這場持續兩年的動亂最後以陶侃、溫嶠、郗鑒三路聯軍擊敗蘇峻而告結束。

建康真正是一個是非之地。

苦惱、苦悶、痛苦的日子裏，所幸王羲之還有一個藝術的通道。他孤獨的心靈是那樣的需要歡樂，當實際沒有歡樂的時候他就自己來創造。每天，他研一缸新墨，撩起長袖，在紙上揮毫不止的時候，官場裏的一切污濁、虛偽、墮落都似乎離他遠之又遠；一支筆在他手中，若俯若仰，若來若往，若翱若行、若竦若傾，在山峨峨，在水湯湯，氣概像浮雲一樣的高遠，內心像秋霜一般的皎潔。在這個世界上，人必有所寄託才覺得自己活得有意義。有人寄之於弈，有人寄之於酒，有人寄之於色，有人寄之於文和詩……王羲之則寄之於書法。而書法之於王羲之，是他釋放苦惱與苦悶的"放生池"，是調整喜怒哀樂的"平衡器"，是登高望遠的"入雲梯"。

由於在中央政府擔任要職，王羲之有了到處走走的便利。每到一地，他總要訪碑問碣。那一天，他站立在蔡邕的《石經》碑前，默默地站立着端詳了許久許久，當日喧鬧的場面似乎又回到眼前，可是他依然默默地站在那裏，一動不動；然後，慢慢地轉過身來，默默地離開。那是一位書法大師對另一位大師表達的尊敬。讀萬卷書，行萬里路，眼界和胸襟也就更加開闊了。後來，他說到自己的旁採博涉："及渡江北遊名山，見李斯[1]、曹喜[2]等書，又之許下，見鍾繇、梁鵠[3]書，又之洛下，見蔡邕《石經》三體書[4]（據說蔡邕當年寫《石

1　李斯：生年不詳，卒於秦二世二年（前208）。楚國上蔡人，從荀卿學帝王術，入仕於秦，上《諫逐客書》，為秦始皇所重。始皇平六國，一統天下，以李斯為丞相。始皇崩，追隨趙高，廢太子扶幼，立胡亥為二世皇帝。後又為趙高所誣，腰斬於市。精小篆，唐李嗣真《書後品》稱其"古今絕妙"。傳世書迹有《泰山刻石》、《嶧山刻石》、《琅邪台刻石》等。《史記》有傳。

2　曹喜：東漢扶風平陵人，字仲則，章帝時為秘書郎。工篆書，尤以創懸針垂露之法著名。南梁袁昂《古今書評》稱："曹喜書如經綸道人，言不可絕。"

3　梁鵠：東漢安定烏氏人，字孟皇，靈帝時為選部尚書、涼州刺史。後附劉表，再歸曹操，署軍假司馬。少好書，以善八分知名。據傳曹操愛其書，懸諸帳中及以釘壁玩之。南梁袁昂《古今書評》云："梁鵠書如太祖忘寢，觀之喪目。"

4　三體書，在未有真書以前，指古文、篆、隸三種書體。《後漢書·儒林列傳》云："熹平四年，靈帝乃詔諸儒正定《五經》，刊於石碑，為古文、篆、隸三體書法，以相參驗。"

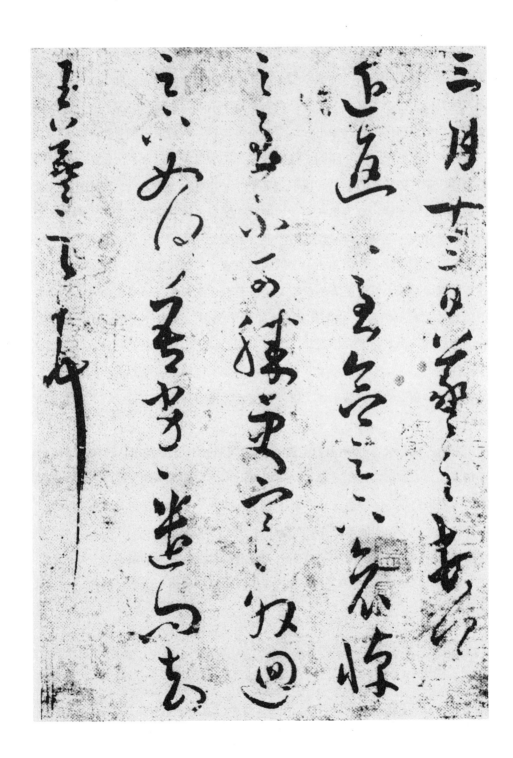

■ 王羲之《三月十三日帖》

經》車騎塞巷，觀者如堵牆），又於從兄洽處，見張昶《華嶽碑》[1]，始知學衛夫人書，徒費年月耳。遂改本師，乃於眾碑學習焉。"（《題衛夫人〈筆陣圖〉後》——言時人之未言，真是發人深省，這孤寂心靈裏的獨思。宋人朱長文認為，東晉時"許、洛未平，逸少必不可往。"我贊成這個分析。但是，對王羲之的《題衛夫人〈筆陣圖〉後》一文又怎麼看呢？唐孫過庭的看法是"疑是右軍所制，雖未詳真偽，尚可啟發童蒙"。也許，王羲之真的寫過此文，但不是現在這個模樣。或者是在傳抄、增減中變成了這模樣的。如果王羲之沒有辦法去過北方，這些石碑又在北方，他又怎麼能見到呢？只有一個解析："疑當時已有拓碑術"（范文瀾語）。歐陽詢曾說："學我者死，似我者俗。"那種不能擺脫前輩大師的影響的藝術家是沒有前途的，用外國畫家與蒂斯的話說則無異於"自掘墳墓"。能擺脫就是能變。變者，天也。天地江河，無日不變，書法只不過其中的"小者"。能變，即找到了事物發展的一種規律，順應了規律。但是，這變，又不是突變，而是漸變，是博覽後的約取，就像蠶食千葉，吐絲結繭，然後破繭化蝶。這就是王羲之這段獨思之語給我們的一個重要啟迪。

永和二年（346），桓溫繼庾翼（病死）以後出任安西將軍，領荊州刺史，都督荊、司、雍、益、梁、寧六州諸軍事。荊州"北帶強胡，西鄰勁蜀，經略險阻，周旋萬里"（《晉書·卷七十五〈劉惔傳〉》），是大有作為的地方。桓溫這個人，未滿周歲時即被名臣溫嶠[2]所賞識，以為"此兒有奇骨"，然後試著讓桓溫啼哭，及聞其聲，清清朗朗，響遏行雲，禁不住稱讚這是一個英雄人物。等到他長大成人的時候，庾翼又向晉成帝推薦桓溫，說是"願陛下勿以常

1　華嶽碑，全稱《西嶽華山廟碑》，隸書，二十二行，每行三十八字，東漢延熹八年（165）四月立，係記帝王修封禪、祭天地之事。清朱彝尊評此碑云："漢隸凡三種：一種方整、一種流麗、一種奇古。惟延熹《華嶽碑》正變乖合，靡所不有，兼三者之長，當為漢隸第一品。"

2　溫嶠（288—329）：晉太原祁縣（今屬山西）人，字太真。他父親兄弟六人，皆有名當世，號稱"六龍"。初在并州，為劉琨謀主。後渡江南下，與陶侃一起平定蘇峻之亂，為朝士推重，官至中書令。

■ 王羲之《長風帖》

人遇之"。 因為得了有影響人物的賞識和推薦，加上他自身的努力，逐漸成為一個人物。雄才與野心一樣巨大，城府與大略一體並存。

在荊州任上時，桓溫一心收攬民心，施行德政，想讓長江、漢水流域的人都得到好處，而以濫用淫威和刑罰為恥，即使是施用杖刑，那棍子也只從大紅官服上輕輕掠過。《世說新語》上說是"上梢雲根，下拂地足"，意思是有人譏諷棍棒根本沒有觸及人體。你猜桓溫怎麼回答？他說得很直率："我還擔心過重哩！"這樣一個人，決非等閒之輩，也是不能等閒視之的。

永和二年（346）十一月，桓溫上疏朝廷要求伐蜀，隨後不等回音，便率兵萬餘，溯江而上。一路三戰三捷，聲威赫赫，最後滅掉成漢，伐蜀取得成功，他益發驕橫跋扈了，"士眾資調，殆不為國家用"。朝廷為了節制桓溫，重用

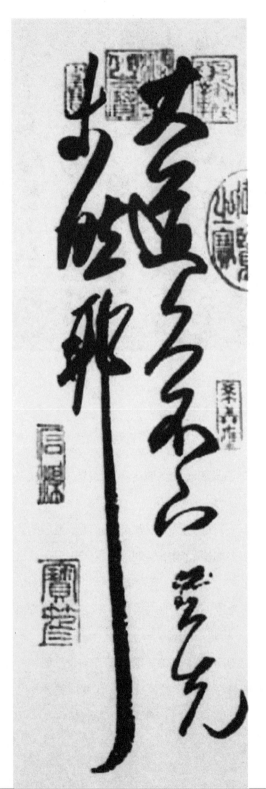

■ 王羲之《大道帖》

朝野中素具盛名的揚州刺史殷浩參綜朝政，引起桓溫的大為不滿。桓溫與殷浩兩人一文一武，年輕時節是一對好朋友。殷浩直抒胸臆寫了自己感到滿意的詩，都寄給桓溫看，桓溫曾經說："你以後千萬不要觸犯我，不然，我就把你的詩公佈於眾。"好像他捏着殷浩的什麼把柄似的。這分明是一句玩笑的話，可以看出兩人之間的真誠無間。可是，兩個朋友之間也常常有爭強好勝之心。有一次，桓問殷："卿何如我"？殷云："我與我周旋久，寧作我。"（《世說新語‧賞鑒》）兩個個性鮮明又互不服氣的人物，現在坐不到一起了。你拉一幫，我結一夥，明爭暗鬥，矛盾顯得難以調和。人間的至情、友誼、信賴全部都在政治中淹沒了。從乃祖那裏遺傳了"迂闊"之氣的王羲之還主動寫信給殷浩，以為"國家之安在內外和"，將相和，希望他能以歷史上的廉頗與藺相如為榜樣，"下官乃勸令畫廉藺於屏

風。"（《北堂書鈔》一百三十二）捐棄前嫌，精誠合作，以國事為重。"以銅為鏡，可以正衣冠；以古為鏡，可以知興替；以人為鏡，可以明得失。"於此，不難一窺王羲之之心。此心，既是他嘗自言的"以天下為心"之心，也是後人名言"先天下之憂而憂"之心。

這時期王羲之的內心和思想是很矛盾、痛苦的。一方面他感到曲高和寡，桓溫與殷浩都不是以大局為重的人物，朝政已經不可為，日夜想着從這惡濁的權力爭鬥中抽身出來；另一方面又為了事業心的驅使，還想功成人間，做一點有意義的事情。所以王羲之接連不斷地上疏請求，一而再，再而三，終於獲得了外放會稽內史、右軍將軍的職務。我猜想，他的內心一定像打碎了桎梏獲得了解放一樣的歡欣。他是能詩的，也應該有詩啊！那一年他的舊病復發，為答許詢，病中尚能賦出這樣的詩："取觀仁智樂，寄暢山水陰。清泠澗下瀨，歷落松竹林"——詩才不俗呵！鍾嶸說："嘉會寄詩以親，離群託詩以怨"。當文友、詩友、書友們舉起酒杯為他餞行的時候，就像曹植送別曹彪一樣，"丈夫志四海，萬里猶比鄰"——使人想起兄弟、朋友之間的許多情分來。可惜，王羲之沒有留下文章和詩作。可能是這樣一個原因："東晉以後，不做文章而流為清談"（魯迅語）。

也許，寫詩作文是需要一種心境的。王國維說："詩詞者，物之不得其平而鳴者也。"現在，王羲之暫時還不想寫詩。因為會稽在遠方召喚，等待着他的到來。"今之會稽，昔之關中"，是東晉三吳的腹心、戰略後方，是"江左嘉遁並多居之"的好地方，也是東晉初年有人主張可以遷都經略天下的一個選擇[1]。現在，他就要到那個地方去，去遠方，所以一天也不想耽擱，興沖沖急忙忙就上路了。

1　咸和二年（327），東晉歷陽內史蘇峻討伐庾亮，發生內亂，當時有挾持成帝東奔會稽以為久計的圖謀；亂平以後，建康殘破，宮闕灰燼，三吳士族豪門也有遷都會稽的主張，因為王導的反對，此議未成。

　　古代的官員赴任，因為路途遙遠，又沒有現代發達的交通，只好騎馬或坐轎，品秩低的還沒有這些個待遇，只好步行，要一天一天地走，短則數日，長則月餘。旅途寂寞，途中遇有奇山異水，也會捎帶着雙腳欣賞了。如果山水神奇地觸着了心靈中的一個角落，進也好、退也罷，"居廟堂之高，則憂其民；處江湖之遠，則憂其君"，也會以憂國憂民的姿態借題發揮，寫下詩文留給後人，讓人知道他的行迹和心思。比如，曹操的《觀滄海》、陸機的《赴洛道中作》、王粲的《登樓賦》、張衡的《歸田賦》……

　　從建康到會稽，通常的路線應該是沿長江南下，離吳會（今蘇州）、至京口（今鎮江）、往曲阿（今江蘇丹陽）、下晉陵（今常州）、到湖州、過錢塘（今杭州）……少說也有十幾天的路程。三國東吳時，孫權開通了一條由建業至會稽的黃金水道。從建業出發，溯江而入京口的江南運河，再入錢塘又進浙東運河，然後到達鏡湖。沿途有"包孕吳越"的太湖、"壯觀天下無"的錢江潮、"淡妝濃抹總相宜"的西湖山水……可是性喜山水的王羲之都沒有停留。

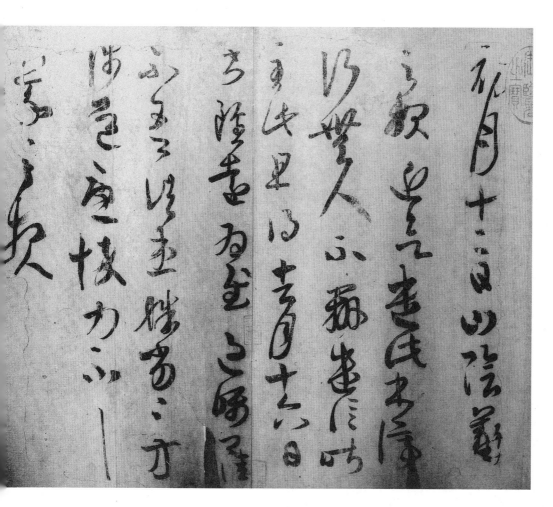

■ 王羲之《初月帖》

　　山程水程，長亭短亭，車船馬轎，一路奔波，甚至來不及瞥一眼沿途江南的山水和優美的風景，王羲之就匆匆地赴任了。

　　會稽（今浙江紹興），鍾靈毓秀人文薈萃之地。大禹治水，八年於外，曾三過家門而不入；越王勾踐十年生聚，十年教訓，臥薪嘗膽二十年，報仇雪恨於天下；西施浣紗，使游魚沉底，讓飛雁落江；在"罷黜百家，獨尊儒術"的時代，思想家王充舉起唯物主義的批判旗幟，鋒芒直指孔孟之道……。

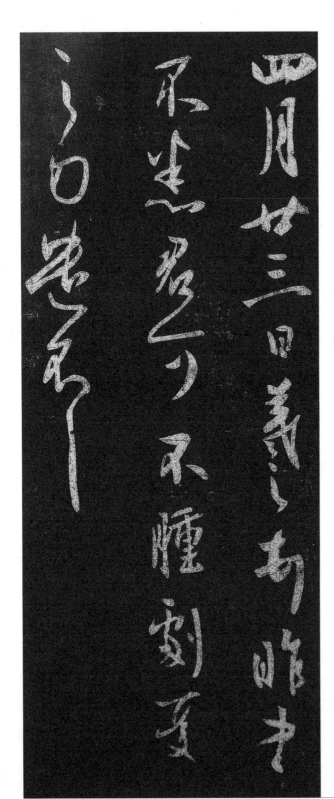

■ 王羲之《四月廿三帖》

好像是為了赴歷史名人的一個約會，王羲之如期而至。那是東晉永和七年（351）年底或是永和八年（352）年初之間。

會稽曾是晉會稽王的封地，按照當時的制度，"諸王國以內史掌太守之任"。會稽內史其品秩雖與郡太守同，但與護軍將軍的地位和權力相比，顯然是降格使用了。可是，王羲之全身心地投入到職守中去。在會稽內史這個任上，他有三件事情辦得相當漂亮，至今還為當地百姓所樂道：一是"開倉振貸"，解當地飢民走投無路之急，安定了社會與民心；二是輕車簡從，訪貧問苦，"周旋五千里"，走遍了會稽郡所轄十縣（山陰、上虞、餘姚、句章、始寧、永興、諸暨、鄞、鄮、剡）的山山水水，當他瞭解到朝廷賦稅繁重，百姓不勝負擔，而以蘇州、紹興最為嚴重的情況後，為民請命，立即上疏朝廷要求減免賦役，使得當地人民"小得甦息，各安其業"；三是由於他從中央政府到地方任職的，對官僚機構臃腫辦事拖沓的作風有了更深切的認識，從整頓吏治入手，打擊貪官污吏。最典型的事例是糧庫官員的監守自盜，僅以會稽郡屬下的餘姚縣為例，監守自盜的大米就"近十萬斛"。他施以霹靂手段，收到"誅罰一人，其後便斷"的成效。另外，王羲之還寫信給尚書僕射謝尚，要求中央政府精兵簡政，減少文災，簡化程式，多為百姓着想，少干擾下面的工作，皆為有識之見。

他又愛才、惜才，認為一個地區、一個國家能不能治理好，關鍵是重用"君子"而不是重用小人，這分明又是諸葛亮"親賢臣、遠小人"人才觀的東晉版。大概是臨安出缺了長史這個職位，王羲之主動推薦手下的人給朋友，信是這樣寫的：

> 諸葛宏，君識之不？才幹好佳，往為錢塘著績。又入僕府，有以盡悉宰民之至也。甚欲自託於明德。云臨安春當缺，爾者君能請不？僕必欲言待佳長史，亦當是君所須。

他不是胡亂推薦，順水推舟白送人情。相反，卻是非常認真負責的，建立

在對諸葛宏的長期考察和瞭解的基礎上。要知道，不論是哪朝哪代，能夠做到出以公心、知人善任，不是一件容易的事。也不論哪朝哪代，用壞人、用奸人、用小人、用庸才、用口蜜腹劍之人，用人不當，造成禍亂亡國的教訓不是沒有。

後之視今，亦猶今之視昔。

王羲之在擔任會稽內史期間，東晉政權內部掀起了一陣北伐熱。居心叵測的桓溫在伐蜀取得成功後，積極準備北伐，欲藉此提高個人威望，實現其稱帝的野心。宰輔司馬昱為抑制桓溫，故意擱置他的幾次北伐建議，拖了兩年。永和九年（353），又搶先命令揚州刺史殷浩為總指揮，出兵北伐。殷浩是個書生，只會寫詩作文清談玄學，卻不會領軍打仗。庾翼識人，當年他就跟人說過這樣的話：像殷浩這樣的人現在只能束之高閣，等到天下太平了，然後考慮讓他擔任一定的職務，發揮他的作用才是適宜的。可是，官字兩張口，說你行、不行也行，說你不行、行也不行。殷浩也乏自知，帶領着浩浩蕩蕩的軍隊出征了，結果大敗而還。洞若觀火的王羲之，先寫信給殷浩，勸阻其不要盲目北伐，殷不聽。隨後，殷浩大敗，又覺得拉不下面子，復圖再舉，又敗，史書上說"屢戰屢敗"，教訓夠深刻了吧！

王羲之接連着又給殷浩、司馬昱寫信，警告他們："以區區吳越經緯天下十分之九，不亡何待？"從當時全國的形勢來分析，東晉的國力和軍隊的戰鬥力，以及後方糧草的供給都不足以完成統一中原的大業，明知不可為而為之，是存在着亡國的危險的。權衡得失，只能退而求其次。只以長江為天塹，保住江南半壁江山。"力爭武功，作非所當。"從深層次說，這其實就是墨子"非攻"思想的一個體現，他力圖阻止的是一場勞民傷財的戰爭，發展和穩定江南和平安定的局面。沒有飢餓、沒有逃亡、沒有戰爭與流血，年年五穀豐登，家家安居樂業，造福江南百姓。人在清醒的時候能看清現實，王羲之看清了現實。他在信中說："知言不必用，或取怨執政，然當情概所在，正自不能不盡懷直言。"這樣"白心於人前"，什麼話都挑明了，正是十足的"一肚子不合時宜"。今天，我們重新審視王羲之這樣大膽而又積極的建言，不說"一言可

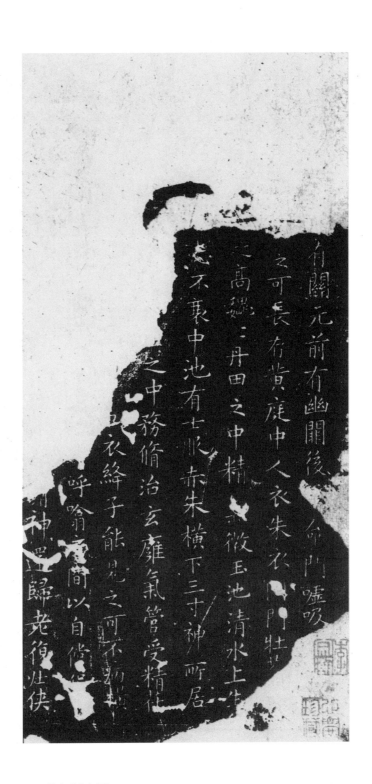

■ 王羲之《黃庭經》

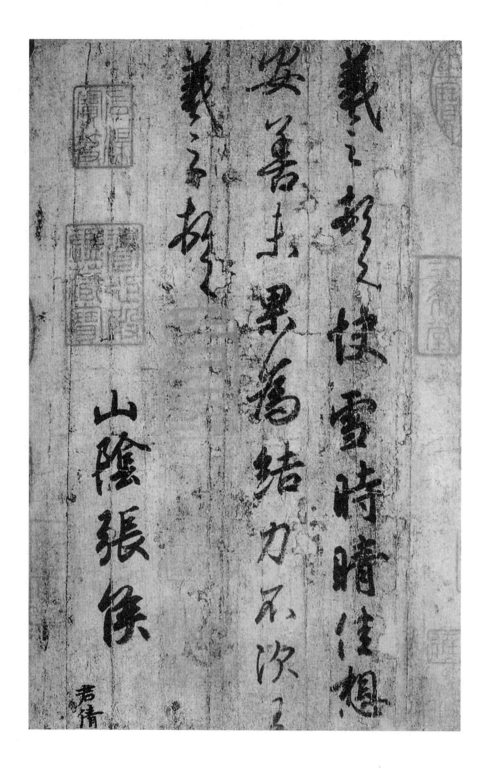

■ 王羲之《快雪時晴帖》

以興邦”，至少是從當時的實際出發的，不失為經略江南的一個良策。所以，明代復社的領袖人物張溥說他“善察百年”。這與後來被人詬病的東晉高門大族因為在江南過上了安逸的生活，而不思復國的消極心態是有本質的區別的。千夫諾諾，不如一士之諤諤。詩人邵燕祥說：“一片國土、一個社會，有聲音才有生氣。”可是，誰在聽？這微弱的聲音。人家對他的建議，只當“耳邊風”。

東晉建立以後，從建武元年（317）至太和四年（369），在長達半個世紀中，朝廷沒有中斷過北伐中原的議論，也有過一些軍事舉措。這固然由於南渡的北方世族的亡國之痛，思念故土；也因為北方百姓為避免戰亂，盼望北伐中原，能夠過上安定生活。天下興亡，匹夫有責。誰都可以在這個重大命題上大言不慚，慷慨激昂。又有多少居心叵測之人，假統一大業之名，行爭權奪利之實。儘管北伐的口號喊得震天價響，卻都是演戲而已。當年擊楫中流的祖逖，苦戰四年，收復了黃河以南的大片土地，正準備“推鋒越河，掃清冀、朔”的時候，朝廷卻又派出征西將軍戴淵脅制祖逖，弄得祖逖左右為難、憂憤而死，北伐化為泡影。此後，庾亮北伐、殷浩北伐、桓溫北伐莫不以失敗而告終。

幾回回夢裏回故鄉。如果說盼望北伐成功，完成統一大業，王羲之比所有的“南渡衣冠”都更加迫切。建元元年（343），庾翼率軍進駐襄陽，即將揮師北伐，王羲之真是喜出望外，他告訴朋友說：“雅恭（庾翼字）遂進鎮，東西齊舉，想克定有期”。可是誰又會想到，庾翼倡言北伐，也不過是個幌子，“議者或謂避衰”。事實上他取得襄陽，解除了荊州的後顧之憂以後（庾氏的勢力重心在荊州），就沒有了動作。同時因為庾翼很快病故，所謂北伐也就畫上了句號。永和十年（354），桓溫第一次北伐，先敗後勝，進軍到了灞上（今陝西西安市東），王羲之又喜又憂。喜的是“桓公摧寇”，憂的是“所在荒甚”。因為前秦苻健實行堅壁清野，晉軍無法解決糧草供給最後無功而返。最要命的是東晉內部的爭權奪利，君臣之間，權臣之間，都為了一個“權”字在玩政治把戲，置民族的興衰與國家的命運於不顧，這樣的北伐能夠成功才怪呢！“眾人皆醉我獨醒”。王羲之因此而痛苦，而想不明白。

北伐的一次次失敗，卻給南北的百姓帶來了一次次災難。與祖逖一起聞雞

起舞的劉琨曾在給朝廷的奏表上說：“臣自涉州疆，目睹困乏，流移四散，十不存二，攜老扶弱，不絕於路。及其在者，鬻賣妻子，生相捐棄，死亡委危。白骨橫野，哀呼之聲，感傷和氣。”——簡直猶如一幅時代的流民死亡圖。這是北方的悲慘圖景。而南方呢，為了北伐，“征役及充運，死亡叛散，不反者眾，……死亡絕沒，家戶空盡”（王羲之《與尚書僕射謝安書》）。整個南方就像一座長年失火的森林，花濺淚、鳥驚心、雞犬不寧，民怨沸騰。王羲之認為外既不寧，內又有憂，“雖秦政之弊，未至於此”，甚至擔心像陳勝、吳廣一樣的農民起義馬上就會發生（這話是被以後的歷史證明了的，而且最後導致了東晉的滅亡）。人們不願說的、不敢說的、不想說的，現在皆由王羲之說了，而且措詞如此激烈。於此，王羲之的“骨鯁”可窺一斑了。誠然，骨鯁是一種美譽，正直無私，敢唱反調，不怕得罪自己的頂頭上司，任何人口頭上都無法不說是一種美德。可是，卻易於取怨、招禍，就像王羲之信中所說的那樣。如果要給他戴上一頂反對北伐的帽子，興師問罪，何患無辭？官場是整得死人的地方，歷史上這樣的教訓還少嗎？可是，王羲之沒有計較個人得失，甚至連顧忌、戒備、防範都沒有，準備着為此付出代價，這不僅是勇氣，更是一種良知。

作為一個文人，王羲之一生都沒有離開筆墨紙硯。政務之餘，他也沒有忘記了揮毫寫字。忙也好，閒也罷，幾十年來寫字總是他的日課和雅癖。這既是他的一個精神寄託，也是他用作休息的一種方式。每天，他鋪一張白色的宣紙於書案，以手研墨，凝神靜思，“預想字形大小、偃仰、平直、振動，則筋脈相連，意在筆前，然後作字。”（王羲之《筆勢論·啟心章第二》）隨之，一室飄散着墨香，他飽蘸濃墨，揮毫落紙，感覺自己的性情、意氣、念想、情趣乃至喜怒哀樂也隨着落實到了紙上：

> 寫《樂毅》則情多怫鬱，書《畫贊》則意涉瑰奇，《黃庭經》則怡懌虛無，《太師箴》又縱橫爭折。
>
> ——唐孫過庭《書譜》

寫字，究竟是寫什麼？有人說是寫法，法即規矩；有人說是寫情，情即情感、情趣；也有人說是寫意，意即意氣、意態……東漢時代的揚雄卻說：“書，心畫也。”就像心電圖運行跳動的曲線一樣，有什麼樣的心靈、心思，就有什麼樣的書作、書品。羅丹說：“藝術就是感情”，石濤說：“我寫我心”。王羲之是以上理論的最早實踐者。

王羲之的書法在當時就很出名了，但是由於書法的實用性功能的限制，以及文化資訊渠道的不發達、不暢通，印刷業到了宋代才發展起來，所以它的流傳和欣賞還只停留在士大夫階層和文化精英的層面上，具有私人空間的性質。一般的民眾顯然是無法接觸到王羲之的書法真迹的，只聞其名、不見其字，也許是當時的一個真實寫照。即使是有人收藏着王字真迹，也都被當作寶貝珍藏於箱底秘不示人的。

可是，古會稽人卻是極有眼福的。

有一次，王羲之到鄉下一位門生家裏作客，門生十分熱情地招待了他。酒酣飯足，齒頰留香，王羲之想寫一幅字留給門生作為紀念。一時手癢，便拿起毛筆蘸上濃墨，在室內的一張滑淨的榧木几上縱橫揮灑起來。門生一看，几面上真草相半，大小、長短、偏狹，

■ 王羲之《妹至帖》

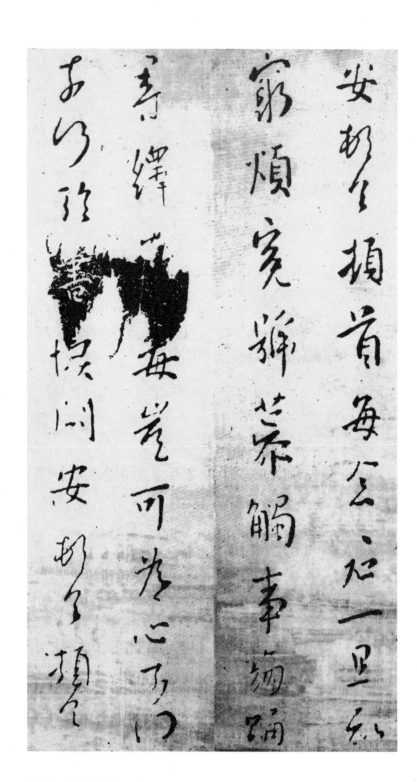

■ 晉·謝安《淒悶帖》

各還體態，率其自然；如龍跳天門，虎臥鳳閣；亦似和風引拂，蘭香滿室。門生滿心歡喜，為了表示謝意，堅執地要送王羲之回郡府。待這位門生回到家裏時發現，那桌面的王字真迹卻被其父親誤以為弄髒的墨汁，用刀子剔刮得乾淨了。得而復失，讓人懊悔數日。

另有一次，王羲之到了葰山。葰山，因越王勾踐嗜葰，採於此山，故名。同時又因為王羲之有別業在山之南麓，現在又稱王家山。那一天，天氣雖然有點熱了，但是賣扇的生意卻依然清淡。王羲之又情不自禁地走到一位賣扇的老嫗攤前，抓起筆在好幾把紙扇上寫起字來。字若驚蛇入草，有落筆生花之妙。王羲之還暗自為偶然的神來之筆高興着。不料，老人家卻認為糟蹋了她的扇子而不高興。王羲之笑着對老嫗說：“不急，不急，你賣扇的時候告訴人家這是王右軍的書法，保證您每把扇子能賣一百文錢。”老嫗照着辦了，轟動一時，紙扇很快被人一搶而光。

王羲之愛鵝是出了名的。那時，他人在山上，鵝在山下，他想像着“白毛浮綠水，紅掌撥清波”的情景，給人寫信，說是“懸情可愛”。南朝何法盛《晉中興書》載：“山陰道士養群鵝，羲之意甚悅。道士云：‘為寫《黃庭經》，當舉群相贈。’乃為寫訖，籠鵝而去。”另有一說，“山陰有一道士，養好鵝，羲之往觀焉，意甚悅。固求市之。道士云：‘為寫《道德經》，當舉群相贈耳。’義之欣然寫畢，籠鵝而歸，甚以為樂。”（《晉書·王羲之傳》）王羲之愛鵝沒有爭議了，以書換鵝，寫的是《黃庭經》還是《道德經》？應該作點分析。從記載的時間來說，《晉中興書》成於南朝，要比成於唐代的《晉書》要早；其次，流傳下來的小楷書《黃庭經》傳為王羲之書，並經褚遂良過目，載入《右軍書目》中，而世無王羲之書的《道德經》；第三，從歷代文人的用典來看，以“黃庭換鵝”為可靠。不妨舉兩例：

> 山陰道士如相見，
>
> 應寫黃庭換白鵝。
>
> ——李白《送賀賓客歸越》

　　誰堪比，寫黃庭換取，道士鵝歸。

　　　　　　　　　——馬致遠《哨遍·張玉岩草書》

　　王羲之愛鵝，不惜以千金難求的書法去換幾隻白鵝。還有，像上面提到的為門生寫字，為老嫗書扇，王羲之似乎對自己的書法極不愛惜，這其實是大大地誤解。相反，他極自負，也極惜書。當年，庾亮向王羲之求書，王羲之不予一字，只說：你弟弟（庾翼）寫得那麼好，還要我的字幹什麼。從表面上看，這好像是一種自謙，其實卻是自負的另一種表述。作為一種"書格"，書法貴在脫俗，它不為俗子、權貴和附庸風雅者而作，只為知音而不吝揮灑。就像伯牙撫琴，只彈給高山、彈給流水、彈給相遇相知……所以，書法的寫與不寫，寫給誰，不像今日的商業化書家是以錢多錢少來決定的。在那個古雅的時代，在王羲之的行為藝術裏，寫字一不是為了炫耀，二不是為了賣錢，三不是為了結交權貴。寫字即寫心，有了一種好心境，性情為之，無論貴賤也。一旦心情表現出來，印象留在紙上，藝術家便感到滿足，感到快樂。同樣，他也把這種滿足與快樂給了觀賞的人。這種文化上的享受和心靈上的共鳴，大概是無法用金錢和地位買到的。

　　王羲之愛鵝，也喜歡寫"鵝"字。就說浙江天台國清寺裏的那塊"鵝字碑"吧，高一丈餘，寬五尺，一個巨大的鵝字，將左右結構變為上下結構，鐵劃銀鈎，力敵千鈞，似斷還連，一筆揮就，人稱"獨筆鵝"。關於鵝字碑，還有這樣一個傳說：國清寺的和尚在墨池邊上耙地，挖出了王羲之的半截鵝字碑，另外一半卻再也找不到了，為了續貂，當地的一個名叫曹倫選的書法家，整整在山上苦學苦練了七年，這才將另一半補成。那是清代年間的傳說。現在到國清寺禮佛的遊人還能看到這塊十分獨特的獨筆鵝碑，可是卻沒有人分得清哪一半是王羲之寫的哪一半是曹倫選補的。

　　王羲之為什麼愛鵝？是一個私人的秘密。說不定還和書法有關。我讀林語堂《蘇東坡傳》中有這樣一段話："我們可以欣賞幼鹿的輕巧靈活，同時也愛慕獅子爪蹄巨大強勁的力量。鹿的身體美，不僅在其調和的輪廓，也因為暗示

了跳躍的運動；而獅子蹄爪之美是因為它暗示突然的攫取與猛撲，並且此種猛撲攫取跳躍的功能，才賦予了線條有機的諧調。” 遷想妙得，是每一個藝術家心悟的軌迹和結晶。同樣，欣賞白鵝渾圓的曲項和有力的扭動，使人聯想起書法用筆的起落變化，才起便落，才落又起，“起筆處極意縱去，回轉處竭力騰挪。”[1] 這種有力優美的節奏，也是中國書法在筆下運動中極力想要模仿的動作。從愛鵝、賞鵝到在大自然中尋求變化無限的意象，王羲之多有心得，並最後在他的書法藝術中得到了生動的體現。從王羲之賞鵝開始，歷代書家探尋意象之源，並使之審美化，然後融匯於書法藝術的創造，可謂不乏其例。張旭見擔夫爭道而得筆意[2]，懷素觀夏雲多奇峰，輒常師之[3]，雷太簡聽江聲而筆法大進[4]……獨化於玄冥之境，萬物莫不皆得。然而，王羲之心悟是獨到的。他告訴王獻之說：“每作一橫畫，如列陣之排雲；每作一戈，如百鈞之弩發；每作一點，如危峰之墜石；每作一牽，如萬歲之枯藤；每作一放縱，如足行之趨驟，狀如驚蛇之透水……”[5] 據說，他遵循 “父不親教，自古有之” 的古訓，只要王獻之自己用心體悟。

王羲之學書有年，對書法的整體理解更加深入，也有了自己的一整套想法。有感於衛夫人曾作《筆陣圖》，他又作《題衛夫人〈筆陣圖〉後》一文。文中他說：“夫紙者陣也，筆者刀稍也，墨者鍪甲也，水硯者城池也，心意者將軍也，本領者副將也，結構者謀略也，颺筆者吉凶也，出入者號令也。屈折

1　清代朱和羹《臨池心解》云：“作字須有操縱。……”又，清代劉熙載《書概》云：“凡書要筆筆按、筆筆提。辨按尤當於起筆處，辨提尤當於止筆處。”

2　張旭：唐代書法家，字伯高，官金吾長史，又稱張長史。明代項穆《書法雅言》云：“張伯高世目為顛，然其見擔夫爭道，聞鼓吹，觀舞劍，而知筆意，固非常人也。”

3　懷素：唐代書法家，往往酒後作草書，與張旭並稱顛張醉素。唐代陸羽《釋懷素與顏真卿論草書》載：“素曰：‘吾觀夏雲多奇峰，輒常師之，其痛快處如飛鳥出林，驚蛇入草。又遇坼壁之路，一一自然。’ 真卿曰：‘何如屋漏痕？’ 素起，握公手曰：‘得之矣’。”

4　雷太簡：不詳。宋代蘇軾《東坡志林》載：“古人書法皆有所自，張長史言觀舞《劍器》而得神，雷太簡言聽江聲而筆法進，文與可亦言見蛇鬥而草書長，殆非誣也。”

5　見王羲之《筆勢論十二章並序》分創作、啟心、視形、説點、處戈、健壯、教悟、觀形、開要、節制、察認、譬成十二章，言用筆，佈局之法。

是呼酒，又要訪友，撐了一條烏蓬船，他雪夜訪戴，乘興而行，興盡而返，為的是四望皎然的一片雪景，素雪乘舟的一種雅興。兒子們到了會稽，都喜歡會稽，更堅定了他內心的一種想法。人人都說會稽好，人生只合會稽老。當初，王羲之"初渡浙江，便有終焉之志。"現在，呆的時間長了，對這片山水的感情也越深，以至於他要作終老之計了。

徽之、獻之、凝之、操之等其他幾個兒女經常來會稽看望父親，有時他也會對兒女們說，一個緩慢的冬天的分別真是太長了，我已經好久沒有以小跑去迎接你們的那種快樂了。是呵！獨在異鄉為異客，每逢佳節倍思親。他思念兒女，兒女也思念他。再說，年歲高了，王羲之也總想找一個葉落歸根的地方。可是，哪裏才是可以安家的所在呢？

"羈鳥戀舊林，池魚思故淵"。故鄉琅琊曾是他生命的最初地理，可是他從小就離開了，故鄉的情景在他的記憶中也越來越隔膜了。夜闌人靜的時候，他不斷地、一次又一次地重返記憶，但不是重返戰爭、死亡、暴力與血腥，而是重返關於故鄉的記憶：平野、夕陽、炊煙、山高水長、鐘鳴與鼎食。故鄉的等待，是鄉愁的等待。如今，想着要回去，也只能在夢中。遠離着故鄉，又經歷了那麼多的坎坷、憂患，鄉音改了，鬢毛白了，沒有歸宿感，他不知道他的第二故鄉究竟在哪裏——建康？還是會稽？建康，安頓着他一家大小，可是，不知道什麼原因，總讓他有置身異鄉的感覺。

那時，也是在建康。王羲之和謝安[1]曾經一起登上冶城。早過而立之年的謝安還不想出仕，隱居於會稽的東山，"草堂春睡足"，看書、清談、養妓、下棋，一副超然出世的樣子。人們都說謝安有"高世之志"，"足以鎮安朝野"，王羲之自己更是期許良多。可是，他就不明白謝安為什麼就是不肯出山。共登冶城的那一天，天氣也好，平疇千里，長江如帶，謝安悠然遠望，若

1 謝安（320—388）：字安石，東晉陽夏（今河南太康）人。出身士族。年四十始出仕，位至宰相。曾指揮並取得淝水之戰的勝利，並乘機北伐收復洛陽及青、兗、徐、豫等州。會稽王司馬道子執政，排擠謝氏。他出征廣陵（今江蘇揚州），不久回京病死。

有所思。王羲之和謝安說到了歷史上的一些人物，比如大禹的治水，以至於手腳都磨出了老繭；周文王為了處理國家大事，經常沒有空閒的時間，連吃飯都不能做到按時。然後，王羲之又聯繫到眼前的偏安，為了防禦北方胡人的南侵，建康城的四郊到處構築堡壘，百姓難得安寧。此誠危急存亡之秋，大家都應該為國家效力才是，可是，現在的有些人卻終日清談，荒廢實務，這就顯得不合時宜了。打鑼聽音。王羲之這話，當然是故意說給謝安聽的。可是，謝安偏偏裝作沒有聽懂的樣子，反問：「秦國重用商鞅，實施變法，可是到了秦亥二世就亡國了，這難道也是清談所造成的災禍嗎？」清談誤國，這是王羲之內心一直為之擔憂的事情，在其位謀其政，也是王羲之人生的一個準則。「安石不肯出，將如蒼生何。」作為長者和朋友，他是多麼希望謝安能夠早點出山，為國為民幹一番轟轟烈烈的事業。曾幾何時，他還和劉惔一起商量，要發動更多的朋友打消謝安的「東山之志」，「當與天下共推之」，把謝安推舉到東晉的政治舞台上來。

從建康回到會稽，由國事想到家事。「家」的概念逐漸在王羲之的頭腦中清晰起來，有道是，心泰身寧，即是歸處。會稽雖是他鄉，卻是可以當作故鄉的。會稽屬於他，同樣，王羲之也是屬於會稽的。所以，宋人也有稱王羲之為「王會稽」的。當然，他現在不會忙着買田擇地建房，他還做着朝廷的官，拿着朝廷的俸祿，而官衙裏還有許多公務等着他去處理。

佩劍，或如婦女纖麗。"（上同引王羲之《書論》）可是，謝安一經點撥，就能觸類旁通。現在，他隔三岔五地與王羲之會面，"傾筐倒庋[1]"，從一個話題轉到另一個話題，無話不談，連羲之的夫人都有一點妒忌了。他們一旦分別，又戀戀不捨，謝安寫信給王羲之說："中年傷於哀樂，每次與親友離別，總有幾天心情不愉快。"羲之安慰他說："年紀大了，自然如此，你還是多聽聽音樂，可以陶冶情操。"謝安的性格沉穩，與孫綽的開朗詼諧形成對照，世以"大才疊疊"許之。有一回，王羲之、謝安、孫綽等一批朋友泛舟東海，恰遇天風海浪，撲面而來，小舟就像飄浮其上的一片落葉，忽而被推上浪尖，忽而又被拋向波谷，孫綽、王羲之諸人皆驚惶失色，惟有謝安"吟嘯不言"，於是，大家才進一步見識了謝安的度量。他後來出將入相，指揮淝水之戰[2]，以少勝多，擊敗苻堅八十萬大軍於八公山下。捷報傳來，他正在與客人一起"坐隱"；閱信後，丟在一邊，照舊"手談"（《世說新語》說：王中郎以圍棋為坐隱，支公以圍棋為手談）。一盤沒有下完的棋。相攻運意，勝負難分之際，客人又問信言何事，謝安喜不形於色，卻慢聲細氣地回答："子姪們已打敗了秦軍。"——這可是天大的喜訊——東晉建國以來從來沒有過的一個大勝仗啊！一切好像都在他的安排與意料之中。舉重若輕，讓人不得不佩服得五體投地，難怪後人稱讚"江左風流宰相唯謝安耳"。

1 《世說新語·賢媛》載："王家見二謝（謝安、謝萬），傾筐倒庋；見汝輩（指郗愔、郗曇）平平爾；汝可無煩復往。"

2 淝水之戰：東晉擊敗前秦苻堅的著名戰役。太元八年（383），苻堅率八十七萬大軍南下，自稱投鞭可以斷流，企圖一舉滅晉。晉相謝安使謝玄率"北府兵"八萬迎戰，在淝水大敗秦軍，秦軍潰逃時以為風聲鶴唳都疑是東晉的追兵。

　　孫綽、謝安以外，王羲之周圍親近的朋友還有許詢[1]、支遁[2]、李充[3]。李
充是衛夫人之子，因家學淵源，寫得一手好字。史書上說他的書法"妙參鍾
（繇）索（靖），世咸重之。"可見當時的影響力。現在他正在會稽郡下屬的
剡縣擔任縣令。李充雖然出身書香門第，但性格峻急，每見其父墓地的柏樹
被盜賊砍伐，輒咬牙切齒。一次正好被他撞見，手起劍落，史書上說是"刃
之"，我懷疑是殺了人的。和李白"少任俠，手刃數人"意思相近。由是小小
年紀就出了名。他被王導辟為記室參軍後，一直得不到重用，常有懷才不遇之
歎。殷浩知道後問他："你能委屈一下去擔任個縣令怎麼樣？"他回答說：
"窮猿奔林，豈暇擇木？"意思是說我就像走投無路的猴子奔向樹林，哪裏還
來得及挑揀樹木。於是，李充就被任命為剡縣縣令。

　　支遁是孫綽向王羲之引薦的。那時，支遁買山出家做了和尚，躲在會稽
的岬山，鑽研佛學，人與山相得於一時，孟浩然說是"能令許玄度，吟臥不知
還"。支遁又精通老莊之說，獨能揭標新理，王蒙說他"尋微之功，不減輔
嗣"。輔嗣即王弼。王弼這個早慧早夭而卓絕一代的天才，十幾歲的時候，
便"通辯通言"，出入公侯門第，"當其所得，莫能奪也"（何劭《王弼
傳》），折服了不知多少資深的名士和權要。由此可見支遁的不同凡響。孫綽
意欲介紹他與王羲之認識，可是，羲之"本自有一往雋氣，殊自輕之"，沒有
搭理。王羲之看不起支遁，固然由於東晉士族子弟傲視旁人的積習，但還有一
個原因，即是他信奉道教而不信佛教。一次，孫綽與支遁又一同去見王羲之，
王照樣端着架子不交一言，又因有事出門，車馬都已待在門口。支遁忙說：稍
候，聽貧道說幾句話，好嗎？因此為論《莊子·逍遙遊》，用老莊之學解釋佛

1　許詢：東晉詩人，字玄度，高陽（今河北蠡縣）人。寓居會稽，與謝安、王羲之、支遁遊處。長
　　於五言詩，以文義冠世，與孫綽同為一時名流。終身不仕。
2　支遁（314—366）：字道林，以字行、本姓關，陳留（今河南開封市南）人。東晉佛教學者。
　　二十五歲出家。後至建康（今江蘇南京）講經，然後居會稽，與王羲之、謝安等交遊，好談玄
　　理。作《即色遊玄論》，宣揚"即色本空"思想，為般若學六大家之一。
3　李充：字玄度，東晉江夏（今湖北安陸）人。善楷書，有文才，書法名家衛夫人之子，官至中書
　　侍郎。

巢父、許由兩位高人心性曠達於物外，大概是不會以如此塵俗的東西作為談論的題材的。在許詢是臨時的一個發揮、調侃，在劉惔卻是骨子裏的潛意識。凡事都認真的王羲之卻說得許詢、劉惔他們二人臉上都有了愧色。

現在王羲之和這些朋友經常相聚在一起，或遊山、或飲酒、或論書、或品詩、或談玄析理，或月夜泛舟於剡溪，或結伴漫步於禹陵。一次，朋友們一起聽歌女彈唱，孫綽聽任歌女敲擊一支竹笛並把它折斷了。平日裏溫文爾雅的王羲之聽說後，大大地發了一頓火，說道：“三代相傳的樂器，讓孫家小子像摔紡錘一樣地給弄斷了。”朋友們第一次領教了王羲之的脾氣。要知道，這可不是一支普通的竹笛，卻是東漢蔡邕避難江南時親手製作。這支“故長笛”，“歷代傳之至於今”，亦曾為“江左第一”的笛子演奏家桓伊所有。他曾應王徽之之請為其吹奏《三調》，那笛聲悠揚、高曠，時若清泉流過石上，時又如枯松遏於風中，真正稱得上“獨絕”二字了。笛聲餘繞，至今猶在耳邊——據說現在流傳的樂曲《梅花三弄》就是根據《三調》改編的。這樣的一支竹笛，也難怪王羲之要發這麼大的火了。

然而，好朋友總還是好朋友。好朋友有一段時間沒有見面了，他又寫信告訴他們說：“末秋初冬，必思與諸君一佳集。”有朋友寫信給他，告訴他將來會稽相會，他又喜出望外：“云卿當來居此，喜慰不可言。……此地僻，又節氣佳，是以欣卿來也。”“洞五百尺不見底，桃三千年一開花”的東湖，與嘉興南湖、杭州西湖有“浙東三湖”之稱。紹興東湖是漢代開始採石而形成的，遠看近看，都似蒼翠古樸的山水盆景一個。若說水光瀲灩也許不及南湖、西湖，但它山岩峭壁塘洞的奇特深邃，鬼斧神工，卻是南、西兩湖無法比擬的。除了東湖，王羲之和朋友們最樂意一塊兒去的當是山陰道上。青山如黛，鑒湖似鏡，風霜冰雪，刻露清秀，四時之景，無不可愛。有時，走近一個溪谷，那是高高的山丘之間的一個山坳，仰而望山，俯而聽泉，溪水潺潺，似可入夢。如果希望從喧囂的塵世中偷得片刻安寧，或在煩惱的日子裏想找個地方美美地睡上一覺，大概沒有比這樣的山坳有更好的去處了。

　　王羲之這種灑脫自由的生活，引起了他精神思想上的一些變化，這種變化也潛移默化於他的詩文、書法，乃至於人生態度。老朋友殷浩北伐失敗以後，謗言四起，終日悶悶不樂，王羲之寫信勸他放開眼量，弘思將來。後來殷浩又被罷官，廢為庶人，他人避之唯恐不及，他一個人呆在家裏用手比劃着書空，只寫"咄咄怪事"四個字，王羲之一次又一次寫信給殷浩，"情之所鍾，正在我輩"──讓殷浩分外覺得友情的可貴。王羲之每給朋友寫信，或思人、或尚友、或悼亡、或贈別、或征戍、或傷時、或遣懷、或紀事，雖寥寥數字，卻言簡意賅，情真意切。這些短簡，都屬急就，從實用意義上說，只不過是為了交流思想、傳遞信息，當時只道是尋常，但是卻在無意間造成了有意追求而不可得的天趣妙筆，以後都成了中國書法史上著名的法帖。歐陽修說："所謂法帖者，其事率皆弔哀候病，敘睽離，通訊問，施於家人朋友之間，不過數行而已。蓋其初非用意，而逸筆餘興，淋漓揮灑，或妍或醜，百態橫生，披卷發函，爛然在目，使驟見驚絕，徐而視之，其意態如無窮盡，使後世得之，以為奇玩，而想見其為人也！"──真是絕妙的解讀。現在，我抄錄數則短簡於下：

　　　　向遂大醉，乃不憶與足下別時，至家乃解。尋憶乖離，其為歎恨，言何能喻？聚散人理之常，亦復何云？願足下保愛為上，以俟後期。

　　　　頃遘姨母哀，哀痛摧剝，情不自勝，奈何奈何。因反慘塞。不次。

　　　　知須米，告求常如云。此便大乏，敕以米五十斛與卿，有無當共，何以論借？

　　一束平和之光，穿透人生的憂患、聚散、貧富、悲歡。顯得那樣地溫暖、親切、寬厚、優雅。心是一切偉大的起點。我相信，這些信手拈來的文句和任意落筆的書法，完全不是為了讓人珍藏與張掛的。可是，這信到達收信人的手中時，卻是眼睛一亮，然後小心翼翼地把它收藏起來。

　　紙發明於東漢而普遍應用於兩晉。但是，古紙都有一定的標準，大小只有

你看，孫綽來了，謝安、謝萬[1] 來了，孫統[2]、李充來了，郗曇[3]、庾蘊、袁
嶠之、徐豐之來了……主人王羲之早到，與子侄一輩圍坐在一張石桌，互相交
談着；小兒子王獻之卻坐在一棵長有節瘤的樹根上，正在操琴。支道林一襲寬
大的袈裟，被風撩起，就像一面招展的旗幟，正低頭沉思着什麼，若有新悟。
許詢最後一個到，一副仙風道骨的樣子，翩翩猶似雲中鶴……群賢畢至，少長
咸集，一時幾多人物——這真是一個規模空前的文人盛會。歷史上可以與之比
擬的大概只有石崇[4] 的金谷詩會了。所謂金谷會，是指幾十年前，西晉祭酒王
詡將有長安之行，石崇邀集了"二十四友"中的潘岳、陸機、陸雲、左思、劉
琨，以及妻兄蘇紹，湊足三十之數，從洛陽為之送行，一直送到河南縣界的金
谷澗，在他自己的莊園——金谷園遊宴賦詩，"時琴瑟笙筑，合載車中，道路
並作，及往、令與鼓吹遞奏，遂各賦詩，以敘中懷"（石崇《金谷詩序》）。

蘭亭會，雖無金谷詩會的絲竹管弦之盛，然而，"一觴一詠，亦足以暢敘
幽情。"按照當時的習俗和規矩，朋友們先後來到了蘭亭的曲水修禊。大家或
站或跪或坐於水邊，按次序排列，然後置酒杯於上流，任其順流而下，當酒杯
停留在誰的面前，誰就取飲，然後賦詩。不能詩者，罰酒三斗。

曲水匯臥龍之泉，兩岸亂石穿空，雖淳泓小溪，尺岫寸巒，居然有江山邁
邈之勢。只見酒杯飄流而至，在袁嶠之前停下。袁嶠之捉杯一飲而盡，然後繡
口一吐，卻是四言詩。詩曰：

1 謝萬（320—361）：字萬石，謝安弟，陳郡陽夏（今河南太康）人。東晉文學家，善屬文、工
言論，曾為豫州刺史，領淮南太守，監司、豫、冀、并四州軍事。後受任北征，敗歸，廢為庶
人。年四十二卒。

2 孫統：字承公，晉太原中都（今山西平遙西南）人。西晉末與弟綽、盛過江。善屬文。鎮北將軍
褚裒聞其名，命為參軍，辭不就。家於會稽，性好山水。求為鄞縣令，轉吳寧。居職不事細務，
唯以遊覽為意，卒於餘姚令。

3 郗曇：東晉高平金鄉（今屬山東）人，太尉郗鑒之子，王羲之妻弟。《晉書》有傳。

4 石崇（240—300）：字季倫，西晉渤海南皮（今河北南皮東北）人。初為修武令，累遷至侍
中。永熙元年（290），出為荊州刺史，以劫掠客商致富。與貴戚王愷等爭為侈靡。八王之亂，
他與齊王冏結黨，為趙王倫所殺。

> 人亦有言，得意則歡。
>
> 佳賓既臻，相與游盤。
>
> 微音迭詠，馥焉若蘭。
>
> 苟齊一致，遐想揭竿。

　　道的是眼前景。話音未落，酒杯又停在孫綽面前，酒罷，又見他略作沉吟，亦賦詩一首，卻是五言。詩曰：

> 流風拂枉渚，停雲蔭九皋。
>
> 鶯語吟修竹，游鱗戲瀾濤。
>
> 攜筆落雲藻，微言剖纖毫。
>
> 時珍豈不甘，忘味在聞韶。

　　天籟、地籟、人籟，萬籟和鳴。有如聞韶而三月不知肉味。大家說有了些意境了，這"微言剖纖毫"，還是談玄析理的意思，正是興公本色。這裏還在討論着詩義，那邊卻眾聲喧嘩了。原來這春水也流得快，酒杯一個個分別停留在庾蘊、王羲之、謝萬前面，正爭論着誰先賦詩呢！

　　庾蘊詩曰：

> 仰望虛舟說，俯歡世上賓。
>
> 朝榮雖云樂，夕弊理自因。

　　由"朝榮"想到了"夕弊"，只擔心好景不長，盛筵難再。在這快樂的時候，為什麼還要想到人生的煩惱和痛苦呢？可是，煩惱和痛苦就像空氣一樣免費、自然。人世的是非彼我，喜怒哀樂，都變得虛幻而微渺了。是呵！從自然中得到愉悅，又從自然中感受悲哀，每一個個體生命都必須獨立地面對整個宇

　　"大抵南朝多曠達，可憐東晉最風流"——蘭亭會真可以稱是東晉名士風流最富文學意義的一次雅集了。舉杯暢飲，放喉歌吟，在無拘無束輕鬆愉快的氛圍中，人與自然悄悄地融合了。仰觀一下遠山：翁蔚從樹林升騰，煙霞在天際變幻；俯察幾眼近處：修篁在晴空中播風，清泉在順流間濺鳴。一切都顯示出純潔，一切都表現着自然。以一顆新鮮活潑自由自在的心靈領悟這世界，"越名教而任自然"（嵇康語）。千般污濁，萬種思慮，都在剎那間消遁；物我契合，精神自得，生命也就獲得了新的意義。

　　可是，"向之所欣，俯仰之間，已為陳迹"。古人云："死生亦大矣，豈不痛哉！"

　　人生幾何，快樂的時間總是短暫的。

　　人只有一次生命，死亡的陰影總是橫亙在每一個人的面前，生命因死亡的徹底終結而成為人類最寶貴的東西。死與生，生與死，死即生……神滅不滅？貴無還是崇有？道可道，非常道？無為而無不為？這些形而上的命題誰又能說得清楚呢！"不惑"、"耳順"之年難以不惑、耳順，六十也無法"知天命"。"後之視今，亦猶今之視昔。"對於時間、空間來說，"每一個過程都有它的過去，現在和未來，從現在看，我們覺得是過去，但是從未來看現在，又成了他人後來說的過去。這是人的一大悲哀，但這也是人生的一個大滋味。"（王蒙語）

　　——這也許是東晉名士的矛盾焦點。一方面是忘世，另一方面是入世；一方面是積極，另一方面是消極；一方面是瀟灑出塵，另一方面是難以免俗。所以，人生總是快樂與憂愁相伴，生與死相隨，而且還要不斷思考着怎樣才能超越。

　　仰觀俯察，遊目騁懷，久蓄於心胸的人生感慨與審美激情，剎那間被喚醒。王羲之鋪展紙筆一揮而就，寫成《蘭亭集序》（或曰《蘭亭序》、《蘭亭詩序》、《蘭亭記》、《修禊序》、《禊帖》等）。序曰：

　　　　永和九年，歲在癸丑，暮春之初，會於會稽山陰之蘭亭，修禊事

也。群賢畢至，少長咸集。此地有崇山峻嶺，茂林修竹，又有清流激湍，映帶左右。引以為流觴曲水，列坐其次，雖無絲竹管弦之盛，一觴一詠，亦足以暢敘幽情。是日也，天朗氣清，惠風和暢。仰觀宇宙之大，俯察品類之盛，所以遊目騁懷，足以極視聽之娛，信可樂也。

夫人之相與，俯仰一世，或取諸懷抱，晤言一室之內；或因寄所託，放浪形骸之外。雖取捨萬殊，靜躁不同，當其欣於所遇，暫得於己，快然自足，不知老之將至。及其所之既倦，情隨事遷，感慨繫之矣。向之所欣，俯仰之間，已為陳迹，猶不能不以之興懷。況修短隨化，終期於盡。古人云：“死生亦大矣。”豈不痛哉！

每覽昔人興感之由，若合一契，未嘗不臨文嗟悼，不能喻之於懷。固知一死生為虛誕，齊彭殤為妄作。後之視今，亦猶今之視昔，悲夫！故列敘時人，錄其所述。雖世殊事異，所以興懷，其致一也。後之覽者，亦將有感於斯文。

序文計二十八行三百二十四字。文美、字更美。從書法欣賞角度講，傳遞的是士大夫優雅、平和的氣息，秀美而且精緻是它的主要風格。從整篇看，奇與正、疏與密、縱與橫、平衡與失衡、對稱與非對稱，都和諧地統一於自然的揮灑之中。從用筆看，不僅是行行之間有變化，字字之間有變化，甚至每一筆內也含有微妙的變化。宋人姜夔有一個精妙的分析：“‘永’字無畫，發筆處微折轉。‘和’字口下橫筆稍出。‘年’字懸筆上湊頂。‘在’字左反剔。‘歲’字有點，在山之下，戈畫之右。‘事’字腳斜拂不挑。‘流’字內雲字處就回筆，不是點。‘殊’字挑腳帶橫。‘是’字下疋凡三轉不斷。‘趣’字波略反卷向上。‘欣’字欠右一筆作章草發筆之狀，不是捺。‘抱’字已開口。‘死生亦大矣’亦字是四點。‘興感’感字，戈邊亦直作一筆，不是點。‘未嘗不’不字下反挑處有一闕。”這和王羲之的理論：“為一字，數體俱入，若作一紙之書，須字字意別，勿使相同”是完全一致的。想法和技巧比翼齊飛，都達到了前人所沒有的高度和極致。據《世說新語‧佚文》說，他用的

回溯，命運的陰影，明亮的色彩，甘美的凝想，歡樂與平和，激情與衝突……終於，它戰勝了——"戰勝了人類的平庸、戰勝了他自己的命運、戰勝了他的痛苦"（羅曼·羅蘭《貝多芬傳》）。

"天下第一行書"就是這樣誕生的！

可是，後來的人卻從文章、書法這兩個不同的角度來談論《蘭亭集序》的。論文，"其筆意疏曠淡宕，漸近自然，如雲氣空濛，往來紙上。後來惟陶靖節文庶幾近之，餘遠不及也"（清林文銘《古文析義》卷七）。論書，"右軍筆法，如孟子言性，莊周談自然，縱說橫說，無不如意，非復可以常理待之"（宋黃庭堅《山谷題跋》）。其實，古之寫字，正如作文，不大分得清是在寫字還是在作文，字即文，文即字，可見的、可言說的，漢字的實用功能與藝術功能，早已在王羲之筆下渾然不可分了。由技巧、形式的常理進入到"道"的層面和境界，就不能再以常理來看待了。那是"一己身心與自然、宇宙相溝通、交流、融解、認同，合一的神秘經驗"（李澤厚《世紀新夢》）。這正是中國書法的魅力之所在，也是王羲之書《蘭亭集序》讓今人難以企及的地方。

今夜無法入睡——

一千六百五十四年前的那一個夜晚，王羲之徹夜難眠，並有了一次刻骨銘心的生命體驗。他一定會感覺到，他寫出了一篇生平最滿意的文章與書作——這種高峰體驗——人的一生中也許只有一次，或者幾次。

李商隱詩說："不因醉本蘭亭在，兼忘當年舊永和"；陸游也有詩："蘭亭修禊近，為記永和春"。

令王羲之沒有想到的是，在他身後，修禊的蘭亭，會成為中國書法的一塊聖地——就像耶路撒冷是宗教徒的聖地一樣。

中國的官場慣被人稱作"宦海"。既曰海，必有風浪作，波濤惡。當然也有風平浪靜的時候。但是，表面的風平浪靜，往往又是醞釀着更大風暴的開始。所以，宦海沉浮幾乎是每個走上仕途之人的共同命運。有浮沉，就有是非漩渦，就有勾心鬥角，就有拉幫結派，就有明槍暗箭，就有升遷、罷黜、進退、安危、禍福……"禍兮，福之所依；福兮，禍之所伏"。仕宦春風得意之時，往往又是遭遇打擊、經受挫折之時，不以人的意志為轉移。

在這樣一個生態環境中，魏晉時代正直的為官者為了保全一條性命，最常見的辦法，即是佯狂、醉酒，自己跟自己過不去。司馬昭的兒子看上了阮籍的女兒，欲與他攀親家，阮籍沒有辦法拒絕，只好醉酒，一醉就是六十日，總算把事情給對付過去了。還有一個最不得已的辦法，就是辭官歸隱。辭官，說着容易做着卻難，沒有了官就沒有了地位，沒有了人事支配權，沒有了俸祿，甚至沒有了周圍的人對你的一點尊重。被稱為歷代隱逸詩人之宗的陶淵明受不了冤枉氣掛冠而去，嚮往"復得返自然"，其實也是有過激烈的思想鬥爭的，讀讀他的《歸去來辭》就知道了。

信中說："吾有七兒一女,皆同生"。"皆同生"三字是很能說明問題的。

一次,王羲之去看一個朋友,他名叫杜弘治。見面後的感覺極好,而且給王羲之留下了深刻的印象。後來,他在不同的場合讚美過杜弘治,說他"面如凝脂,眼如點漆,真神仙中人也。"從這句話來看,杜氏更像是隱於山林的一位高士,或是隱於朝的"大隱"。這是從字面上的推測。真實的情況是:杜弘治,名乂,京兆人,曾為丹陽丞,史書上說他"蚤卒",看來英年早逝壽命是不長的。說起來這個杜弘治,還和大詩人杜甫有着沾親帶故的關係。聞一多先生在《唐詩雜論·杜甫》中說:"是的,那政事、武功、學術震耀一時的儒將杜預便是他(杜甫)的十三世祖。"而杜預便是杜弘治的祖父。王羲之一生中有許許多多的朋友,朝廷裏的、僧道裏的、隱於山林裏的,都喜歡品評。什麼"不驚榮辱"啦,什麼"壘塊有正骨"啦,什麼"故相為雄"啦,什麼"器朗神俊"、"風領毛骨"、"標雲柯而不扶疏"啦……皆出其口,很有點評論家的味道。即使是對十分親近的王修、許詢身後的評論,也有很苛刻的語言。可是從外表着眼欣賞、讚美的惟有杜弘治,而且是男性的。可以說,僅此一例。非常有意義的是:"面如凝脂,眼如點漆"這八個字,說明欣賞人的容貌、氣質不惟是異性之間才有的。以美的軀體愉悅人,與以美的文章愉悅人,都是一種愉悅。美,總有一種不可抗拒的力量。如果打開《世說新語》,我們還可以讀到許許多多關於這方面的記載。"嵇康身長七尺八寸,風姿特秀,見者歎曰:'蕭蕭肅肅,爽朗清舉。'或云:'蕭蕭如松下風,高而徐引。'山公云:"'嵇叔夜之為人也,岩岩如孤松之獨立,其醉也,傀俄若玉山之將崩!'"又,"人有歎王恭形茂者,曰:'濯濯如春月柳。'"……又可說明東晉那個時代對男性的魅力,高大秀美的容貌,豪邁雄強的氣質,同樣傾注了應有的欣賞熱情,用美學家的話說,這是魏晉人的一個發現。

又有一天,羲之獨自走過一座石拱橋,橋一側有堵白粉牆,圍着許多人,走近了再看,只見牆上有幾個大字,是用苕帚醮着泥汁書寫的,龍飛鳳舞,極有氣勢。羲之打聽這是何人手筆,周圍的人告訴他說"七郎"(指王獻之),羲之禁不住點頭,說是"子敬飛白大有意"——這是很高的褒獎了。前些年,

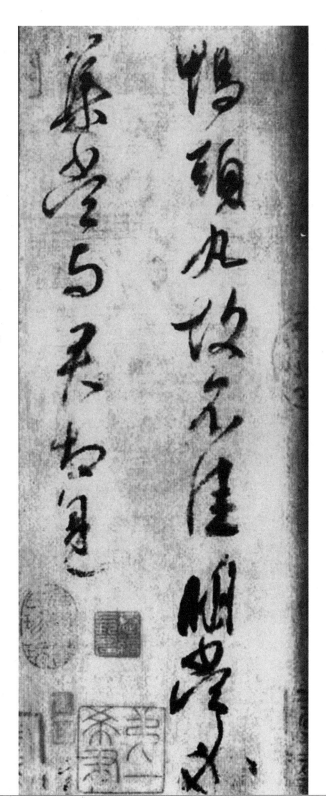

■ 王獻之《鴨頭丸帖卷》

秋中感懷雨汝乃爾了押風遊走朱走乃知之乃力乃知之一知一

說成丁。為朋友，伸正義、爭公道，甚至不怕兩肋插刀。這種作派，無論何時何地都帶着感情的色彩，無異是自己給自己找麻煩，自絕於仕途。

現在，王羲之進一步體會到，在官場生活得越久，越感到自己的不適應，越想着早一天抽身出來，實現"吾為逸民之懷久矣"的夙願。可是，真正讓王羲之痛下決心走出官場的直接原因，卻是另一個人：他叫王述[1]。

王述與王羲之同年，也算是當時的一個名士。他的家庭背景是"高門華閥，有世及之榮"，父親王承曾為東海太守。王承是最早一批避難南下的《晉書》稱"渡江名臣王導、衛玠、周顗、庾亮之徒皆出其下，為中興第一"。王述曾被王導徵召入幕，很得王導的賞識，後來又腳踏另一條船，成為司馬昱的親信。論才學，"既不長"，於榮利，"又不淡"，卻被人目為大才，與王羲之齊名。也許，這讓王羲之一直覺得蒙羞。當年還曾發生兩家親屬為王羲之和王述誰的名聲更響的爭論。再聯繫歷史上的太原王氏與琅邪王氏的門第之爭，說不準就給王羲之的心裏留下了不愉快的陰影。撇開門第之爭，王述與他不是同一路人，也不在同一個檔次。王述既沒有什麼讓人敬重的學問，特別優秀的才幹，卻經常在人面前擺出一副自命不凡的樣子，讓王羲之看着就不是滋味。中國文人喜歡歸類、比附，魏晉名士更是盛行比擬、比較之風，你拿我比，我拿你比，互相比較。一比較，比出了一點想法、意見，而且計較起來，也是情理之中的事。比如"竹林七賢"、"陸海潘江"、"四庾"、"三謝"等等，雖然水平和成就並不一致，卻皆曰"齊名"。如果換了另一個人，大概也不會計較什麼。王羲之之所以要計較，與王述"情好不協"，種種"化學反應"中的一種，我看最主要的是從人格上骨子裏看不起王述。這還可以看作東晉門閥政治影響到門第之見和對一個人的具體評價的縮影。還有一個細節，進一步可以看出王述氣急敗壞的樣子，是很缺乏名士風度的。《世說新語》說：王述性

1　王述（303—368）：字懷祖，東晉太原晉陽（今江西太原）人。少襲爵藍田縣侯，故又稱王藍田。官歷宛陵令、臨海太守、會稽內史、揚州刺史、征虜將軍、尚書令等。

王羲之《秋中帖》

急。有一次吃雞蛋，用筷子去扎，扎不住，便惱火，把雞蛋扔在地下。雞蛋在地上滾來滾去，他就從席位上走下來，用木屐齒去踩它，又沒踩住。氣憤之極，又從地上拾起雞蛋，放進口中，咬破後又吐掉它。這件事傳到王羲之耳朵，羲之聞而大笑曰："使安期有此性，猶當無一豪可論，況藍田邪？"意思是說，就是他父親王承有這種性情，也沒有絲毫可讓人稱道的，何況是藍田本人呢？——顯然是瞧不起他——當作一樁笑話來看待的。

可是，這樣一個人卻順風順水，官運亨通，爬到了會稽內史、揚州刺史、尚書令這樣的位置。現在，王述由於丁憂，在家守孝三年，出缺了會稽內史這職位，王羲之補缺才外放到會稽的。

王述的家在會稽山陰縣，去城十里，有山、有水，有茂林、眾果、竹柏、藥草之屬，是一個不小的莊園。他雖曰守孝，家中卻經常賓客盈門。不能說王述一無長處，據《晉書》說，他在州郡長官的位置上做到了"清潔絕倫"，這是不容易的。另外，吹吹牛皮、耍耍嘴皮子，天上地下，吹得天花亂墜，這可能是他的特長。王坦之[1]是有名一時的清談家，時人譽為"江東獨步王文度"。

"大名鼎鼎的王述，是他的父親，那麼他的談藝，也是家學淵源的了"（劉大杰《魏晉思想論》）。出於禮貌，王羲之曾到王述家弔唁拜望。王述當時很高興，拉着他的手，從莊園內走到莊園外，心裏還希望着王羲之能夠經常到他家裏來。

他還吩咐家僕每天把庭院打掃得乾乾淨淨，一聽到外邊奏樂的聲音，皆以為王羲之來了。可是，等了一天又一天，一年又一年，王羲之始終再也沒有踏進他的家門。在王羲之是因為他太真誠，他一生都不能對他不喜歡的人假裝喜歡，並且虛偽地討好、奉承人家。在王述卻需要像王羲之這樣的名人來裝點自己的門面，覺得自己有身份、有面子、有地位，受人尊敬。可是，他的如意算盤卻打錯了。於是，妒忌、氣憤、仇恨，莫名其妙的各種情緒都從心底泛湧上

1 王坦之（330—375）：字文度，東晉太原晉陽（今山西太原）人。王述之子，少有重名。官至中書令，與謝安同輔朝政。不敦儒學，尚刑名，尤非時俗放蕩。著有《廢莊論》。封藍田侯。

來，卻沒有地方發洩。不發洩而能隱忍，
"羞白心於人前"，又可說明人心是一個
多麼幽深晦暗而又狹窄的東西。王述正是
這樣一個極有城府，精細、陰險、心胸狹
窄、而又十分計較的人。這一點，王導是
看出來了的，說他心胸開闊、淡然處事方
面就不如他的父親和祖父。對於這樣的
人，如果做他的上級，他也會偽裝着巴結
你、逢迎你、討好你；如果一旦做了他的
下級，可真要沒命了，他說什麼也無法容
忍別人名聲勝過他，才能超過他，平素對
他不敬。終有一天，他"秋後算賬"，睚
眥之怨必報，你也就甭想能夠過上好日
子、安穩的日子、不用提心吊膽的日子。

永和十年（354），王述丁憂畢，被
司馬昱一手提拔為揚州刺史，成為朝廷的
封疆大吏，王羲之的頂頭上司。東晉渡江
以後，揚州治所由壽春（今安徽壽縣）
遷至建業（今南京），也就是說，王述是
京師的最高行政長官。按照當時的建制，
揚州還管轄着京師以外的丹陽、宣城、會
稽等十三郡，其地位與作用是可想而知
的。京官難當，這也是古今共識。據說王
述的主簿曾請教王述，應該避諱一些什麼
字？王述回答得很乾脆："先祖、先父，
名揚海內，遠近皆知；婦人名諱不出家門

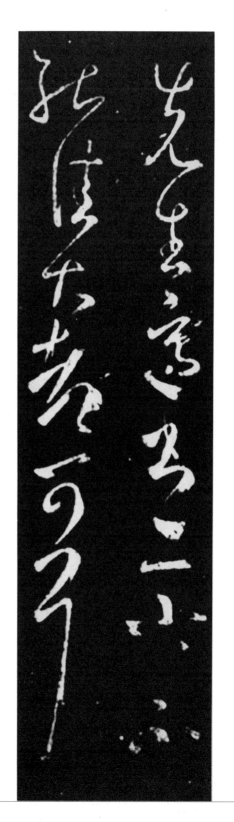

■ 王羲之《先生帖》

之外。其餘沒有什麼要避諱的了。”趾高氣揚，溢於言外。如果讓時間倒流，回到十幾天以前的會稽山陰，躊躇滿志的王述正與會稽郡的官員一一告別，可是唯獨沒有跟王羲之打個招呼。這一舉動，看似漫不經心，其實卻是認真設計的，那意思就是要給你一點難看。王羲之領教了，而且心裏發怵。他知道“知識分子心明眼亮，比誰都專制。如果手中有刀，首先喪命的，就是他的同類”（李零語）。為此，他特地給中央政府寫了一封信，還特地派人送到建康，要求將會稽郡從揚州劃出而歸越州管轄，其想法的出發點，也就是為了擺脫王述的節制。可是，信發出去以後卻如石沉大海，杳無音信。如果再派人去催問，還同樣會用那句老話噎你：“一日萬機，那得速！”拖着，沒有態度的潛台詞就是不辦，用現代官方語言解釋，叫做“行政不作為”。然而，從王羲之的這一舉措來看，可以見出他政治上的天真與幼稚。涉及行政區劃與管轄權的重大調整，豈是因為你的一封信就能辦到的。據說當時的一些名人就拿這件事譏笑過王羲之。有什麼可以譏笑的呢？病急了，會亂投醫；餓得不行了，野鼠蟄燕亦可食；慌不擇路的時候，誰都會有些可笑的舉動的。我說王羲之“幼稚”，也是當局者迷，旁觀者清呀！

這件事後來傳到王述耳朵裏，兩人之間的關係更加緊張了。事後，王述的報復也毫不含糊。一而再，再而三地派出專人，調查會稽郡官吏的過失，不斷地給王羲之找岔子，並進一步造成他心理和思想上的壓力。俗話說：“不怕官，只怕管。”一生孤高的王羲之再也無法容忍這等垢辱、窩囊氣，然而他又無路可走。

曾幾何時，他還自以為以他的影響力和官場關係，事情總是有人援手兜得轉的，可是，事實並不像他想像的那麼簡單。他總是有話當面說，從不隱瞞自己的觀點，而且常常不給別人面子，儘管才華過人，當權者對他的印象和感覺卻並不怎麼好，陰暗的內心還記着他過去的賬，這一回下決心就是要給他難堪。因此他必須為捍衛自己的尊嚴和高貴付出代價，他決心辭官，然後找一片有山有水的地方，歸隱林泉。

現在的人說到王羲之的歸隱，都認為是他的高逸，好像走出官場這個圍城

是一種主觀想法，很輕鬆。其實，遠沒有這麼簡單。在入世與出世的這對矛盾之間，他有時處於兩者的邊緣地帶，有時又處於兩者的十字路口，就像深山中生長的兩株古藤互相纏繞在一起，難解難分。不簡單甚至有點複雜，才是我眼中真實的王羲之。非常有意思的是，有一天，他還當着凝之、肅之、徽之、操之、獻之幾個兒子的面，說了這樣的話："吾不減懷祖，而位遇懸邈，當由汝等不及坦之故邪！"優雅如王羲之，平素絕不會說出這樣的話。這話明顯是一種氣話、昏話，埋怨自己的兒子不爭氣，沒有人家的兒子有出息，真是無從發洩的一種發洩，讓人覺得他對官場的徹底絕望。

絕望是什麼？絕望是所有的不公平、是僅有理想的突然失落，是眼睜睜地看着自己面對厄運無能為力的心情。世界上沒有絕對的公平，官場更沒有公平。如果公平了，怎麼會有"世胄躡高位，英俊沉下僚"呢？如果公平了，世家大族有田萬頃，庶族寒門"素無一廛之田"呢？問題是怎麼比，在封建專制之下，你跟人家比才能、比升遷，甚至比兒子有沒有出息，這就沒有了可比性。"種田靠天，做官靠線"。在當時的政界裏，王導死了，庾亮故了，郗鑒走了，謝安還沒有出山，沒有背景，沒有靠山，誰來提攜你、關照你。何況，你王羲之總是自以為是，今日批評朝政沒有深謀遠慮，明日指責北伐勞民傷財，只有你最高明是不？平日裏又自視清高，開口閉口"吾素自無廊廟志"，"便懷尚之平（後漢隱士）之志"，既為官又不把官當一回事，那好，讓你清高去，真是怨不得別人的。說者無心，聽者有意。羲之這話又傳到王述那裏，誰也沒有想到，他卻記恨了一輩子。那時，王述榮升尚書令，接到任命二話沒說就赴任了。兒子王坦之說：你應該謙讓一下才好！謙讓是一種美德，恐怕不可缺少。王述聽了非常氣惱，衝着兒子說：既然我有這個能力，為什麼還要謙讓？別人說你比我強，看來一定不如我！——和自己兒子都這樣計較，何況別人呢！當時也曾有人稱讚王述"真率"，可是謝安好像是讚賞又不像是讚賞，他說："剝去了王述的那張皮都是真率。"如果是讚賞，用得上劉孝標注《世說新語》的那一句話："若非太傅虛相褒飾，則《世說》謬設斯語。"在公開場合說話的人與私底下真實生活的人，有時會有天淵之別，在官場逢場作戲的

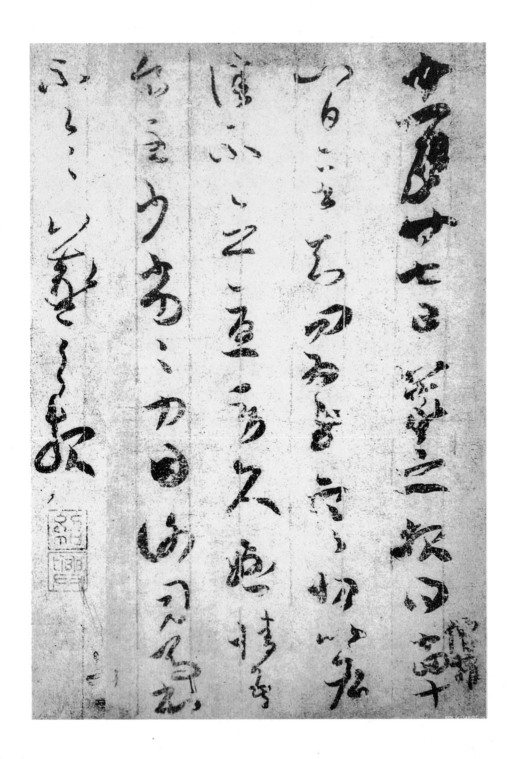

■ 王羲之《寒切帖》

都有這樣的兩副面孔。這也是一種偽裝。《晉紀》裏說：“述貞審，真意不顯。”王述能夠把自己的內心遮蓋得嚴嚴實實的，這不是善於偽裝又是什麼？

古人有言：“君子之仕也，行其義也”；“行義以達其道”。從王羲之入仕的所有願望和行為來看，他確實是想盡君臣之義，行仁義之道，為國為民做一點自己能做的事情，所謂“立德、立功、立言”三不朽，也是他為之追求的目標。可是現在因為另一個人而必須中斷、放棄，這顯然是與他母親生前的教誨以及自己入仕的初衷相違背。辭官歸隱說起來容易，真正做起來卻又不是那麼容易的：怎麼向長眠九泉的父母交待？一家幾十口人怎麼安排？朋友、同僚怎麼看？今後的日子怎麼過？他又想起自己從政歲月中遭受的猜忌、非議、言不聽、計不從，種種不愉快的記憶……就像打翻了一個“五味瓶”，酸、甜、苦、辣、辛，一齊湧上心頭。然而，超越這些現實問題之上的應該是精神的自由——獨與精神天地相往還——憑着自由意志，有尊嚴地活着，才是當下需要面對的真實困境。他明白：有些關，是要一個人過的；有些路，是要一個人走的。最後，他終於作出了決定，選擇以放棄的方式來成就自己完美的人格。

“父兮生我，母兮鞠我”。可是，無父何怙？無母何恃？為了求得內心的一點安慰，至孝的王羲之又特地跪到父母安息的墓地，向雙親表明自己的心迹。他擺了一桌酒席，點燃了紅蠟燭、幾根香，然後又燒箔紙，還有紙錢。春寒料峭裏，香煙嫋嫋上升，紙錢變成一些淺灰色的蝴蝶飛舞起來……遺憾的是，我們現在無法確切地知道，王羲之父母的墓地是在建康、建安還是在會稽，抑或是在王羲之任會稽內史時由外地遷葬於會稽？苟全性命於亂世。人死了，寂寞身後事，誰都寂寞了，無聲無息，不再被人記起、提起。就像草木枯死、消亡了，變成了灰，變成了塵埃，被風一吹，無影無蹤了。“東晉亡也難再尋個右軍”，包括他本人的骸骨。打起百盞燈籠也尋不到了。好像在尋找的不止是我們，唐代的大詩人李白也在尋找。他說：“此中久延佇，入剡尋王（羲之）許（詢）。”現在，我們見到的王羲之之墓，據說也只是“衣冠塚”，在剡中的金庭山。儘管有點遺憾，但是，有總比無好。

下面，是王羲之祭奠父母時的《誓墓文》：

維永和十一年三月癸卯朔，九日辛亥，小子羲之敢告二尊之靈。義之不天，夙遭閔凶，不蒙過庭之訓。母兄鞠育，得漸庶幾，遂因人乏，蒙國寵榮。進無忠孝之節，退違推賢之義，每仰詠老氏、周任之誡，常恐死亡無日，憂及宗祀，豈在微身而已！是用寤寐永歎，若墜深谷。止足之分，定之於今。謹以今月吉辰肆筵設席，稽顙歸誠，告誓先靈。自今之後，敢渝此心，貪冒苟進，是有無尊之心而不子也。子而不子，天地所不覆載，名教所不得容。信誓之誠，有如皦日。（《晉書·王羲之傳》）

他信誓旦旦，邀請天上的太陽為他作證！

文，有感而發；字，落紙如雲。我甚至想像，《誓墓文》書法之妙還要勝過《蘭亭集序》。我的想法是：這應該是體現和融匯了王羲之最複雜的內心世界的一件作品。從儒家的忠孝兩端來說，古人以為忠孝難以兩全，故擇其一，而他連一頭都顧不上。說忠，他再不能報效朝廷；說孝，他辜負了雙親，還有培養他成人的兄長。生活在東晉這樣一個亂世，棄官歸隱曾是那個時代的一種傾向。可是，對於王羲之來說，構成這樣的想法的因素可能要更加複雜一些。比如說，對宦海浮沉的憂愁與恐懼，對屑小之人的卑視和混濁政治的絕望。還有，抬頭了的道家出世的念頭。另外，從王羲之的家世與出身的背景上進行分析，我想，這一點是非常重要的。是的，出世的天性流淌在他的血脈中，出世的風神表現在他的容貌上，出世的念頭流露在他的嘴巴裏。李白詩說“右軍本清真，瀟灑出風塵。”這個認識與我的想法是一致的。王羲之所處的時代又是玄風很盛的時代，所以說，他的思想是很複雜的。他為什麼不能苟且、妥協？變而能通，退一步海闊天空呵，又可以說明他“骨鯁”的性格，是不能與一切卑污調和，同流而合污。由這樣激烈的內心矛盾演繹而成的作品，字裏行間，不光有他被人稱道的“中和”之美，還有“瀟灑”之美、正直之美，“骨鯁”

之美，而這幾個方面融合在一起的作品，"意不在字"，不是大異其趣，氣勢橫溢，最具個性的嗎？

在書家雲集，整體實力和欣賞水平很高的東晉書壇上，王羲之的書法到了晚年才被人稱妙。或說他創新書體的成熟期是在"末年"，並最後得到士林和社會認同的。我想，這時的王羲之"兼撮眾法，備成一家"（庾肩吾語），即使是最挑剔的批評家也唯有讚美、讚歎而已。你看，他的用筆："十遲五急、十曲五直、十藏五出、十起五伏"；他對結字的要求：太密，不好；太疏，也不好。太長，似死蛇掛樹，不行；太短，似踏死蛤蟆，也不行。"倘一點失所，若美人之病一目；一劃失節，如壯士之折一肱"（引自王羲之《書論》、《筆勢論十二章》）。苛刻、精緻、費盡心思到這樣一個程度，使他筆下的每一根線條都經得起推敲並且有了生命的質感，"百煉鋼化為繞指柔"，讓人領悟他的思想，感受它的魅力，可以歎為觀止了。

遺憾的是《誓墓文》之書沒有流傳下來。《隋唐嘉話》裏說：《誓墓文》一帖，潤州江寧縣丞李延業得之於瓦官寺的一個沙門，唐開元八年（720）把它送給岐王，"岐王以獻帝，便留不出。或云：後卻借岐王。開元十二年（724）王家失火，圖書悉為煨燼，此書亦見焚云。"此處的"岐王"應是老杜詩句"岐王府裏尋常見"的岐王李範，唐玄宗之弟；"帝"應是唐玄宗。岐王"好學工書，厚禮儒士，常飲酒賦詩以相娛樂，又聚書畫，皆世所稱者"（宋朱長文《續書斷》）。一個真正愛好文藝懂得收藏的人。可是，現在此帖泥牛入海。我看，毀於岐王府的一場大火的可能性更大一些。

紙壽只有千年。除了火災，還有水害、蟲咬、盜竊、戰亂，正常的死亡和"非正常死亡"，這是我們今天難以見到王字真迹的歷史原因。

消失了的也就永遠消失了，保存下來的卻以神話一般的傳說流傳於民間後世。人言王右軍書法入木三分[1]，亦有言入木八分（見《春渚紀聞·酒謔》），

1　據《辭海》：入木三分，形容書法筆力強勁。相傳晉王羲之書祝版，"工人削之，筆入木三分。"見張懷瓘《書斷·王羲之》。

入木七分（見《書訣墨藪》）的。《春渚紀聞》還有這樣的一個記載：北宋年間，福建晉江尤氏一家有個隔壁鄰居，姓朱，園裏有一株柿樹，高於屋頂，直刺青天。有一天傍晚打雷，雷電劈開樹身，只見木中濃墨書寫的“尤氏”二字，密密麻麻，連屬而上，這就叫人驚奇了！然後，朱氏用刀劈開細小的樹枝，亦見尤氏二字隨枝之大小成字。朱氏醒悟，後來就把園子歸還給尤氏了。

“木中有字”，這“尤氏”二字是誰寫的？作者說，字體帶草，勁健有力，好像是王羲之的書法。

官場有登龍之術，也有謙退之道。作為人子，王羲之發誓再也不到污濁的官場中去。所謂辭官，其實也是一種謙退之道。他沒有陶淵明做得那麼決絕，卻開風氣比五柳先生早了半個世紀。這一年是永和十一年（355），王羲之五十三歲。

《文獻通考·戶口考》載：“晉以六十六歲以上為老。”他還遠不到可以退休的年齡。但朝廷沒有挽留他。一個天才，在世俗之人的眼裏，他的弱點不會比普通的人少些，可能還更多。關鍵是怎樣識人、用人。“不以人所短棄其所長”，“聖人之官人，猶大匠之用木也，取其所長，棄其所短”……東晉的主政者沒有記着這些古訓，不知識人、用人，用王珣的話說是“國亡之徵”，以後自然也就沒有什麼好戲了。

我曾在《書法與寫心》一文中說到：王羲之寫完《蘭亭集序》兩年以後（更確切地說，在寫完《誓墓文》以後）辭官歸隱，此等懷抱只合古人有之，功夫在字外，今人怕是很難體會這種境界了。《人間詞話》裏說：“有境界則自成高格”；“境非獨謂景物也，喜怒哀樂亦人心中之一境界。”另外，我們也可想想，與人共事，說不到一塊兒了，乾脆就辭職，連俸祿都不要了，沒有一點決心行嗎？這也不是常人能夠做到的。

辭官的報告送上去了。他找不到也沒有擺得上台面的理由，只能說自己身體不好，生病。“王右軍少重患，一二年輒發動”——這可是大家都知道

王羲之《其書帖》

的。只不知道，是疝氣還是癲癇？其實這也不算是什麼大不了的疾病，幾十年來他不是照樣做官、幹事、走東走西？怎麼突然就嚴重了？心病而已，心鬱之病。

在辭官的同時，王羲之還作出了搬家的決定：把幾十口家人從建康遷移到會稽來落戶。

他希望過平常人的生活，從"明天"起，有一個新的自我，新的生活，並在塵世中獲得幸福。"餵馬，劈柴，同遊世界"，"關心糧食和蔬菜"，"和每一個親人通信"（引自海子詩）……是啊！做一個普通人是多麼地幸福！

漫長的人生中，舊的一頁翻過去，新的一頁開始了。

　　王羲之結束了異鄉異客的生活，現在和家人團聚一起。他還有了自己的一處莊園。園中有花，池中有魚，架上有書，壁間有琴，几上有筆，可賞、可釣、可讀、可寄、可一抒心中逸氣。更有子孫繞膝，盡享天倫之樂，他的心情是相當舒暢的。官場中的失意和煩惱，因為內外孫銅鈴一般的笑聲和天真活潑的舉動而被他拋到九霄雲外。每天，他做完自己的日課——臨池習字以後，陪着他們讀書、背詩、學書。還經常地帶領着孫子孫女在自己的莊園遊玩，自由地"迷失"在茂密的樹林裏。她發現了趴着一動不動的小刺蝟，他看見了蹦蹦跳跳的小青蛙，小鳥喞啾，伴人歌唱，整個世界和它的樹木都在孩子們歡笑中旋轉……然後，暮色降臨，一天就這樣結束了。

　　日月如馳，人也流動起來。孫綽、李充這些老朋友先後離開了會稽，在建康擔任了更加重要的職務。支遁雲遊四方，他說自己是"近非城中客，遠非世外臣"，落得逍遙復逍遙。前些年又居於吳縣（今江蘇省東南部）的支硎山，他說他愛那裏幽深清遠的風景。有山，還要有水，方才"孤哉自有鄰"，支硎山的邊上即是汪洋三萬六千頃的太湖。一不小心又成了後人議論的話題——

義之頓首喪亂之極

先墓再離荼毒追

惟酷甚號慕摧絕

痛貫心肝痛當奈

何雖即脩復未獲

奔馳哀毒益深奈

何奈何臨紙感哽

不知何言羲之頓首

■ 王羲之《喪亂帖》

"天下之名郡言姑蘇，古來之名僧言支遁。"（北宋錢儼語）謝安也於升平四年（360）告別了東山之隱，做了征西大將軍桓溫的司馬。因為是"名人"對於他的出山，時人頗多議論。有說他是迫於國事，"勢不獲已"；也有說他是為了重振謝家門第，因為謝萬被廢對陽夏謝氏是一個不小的打擊。一次，有人給桓溫送草藥，其中有遠志（又名小草），桓溫問謝安："為什麼一物卻有兩個名稱呢？"此時祖腹曬書的郝隆正好在座，應聲回答說："這很好解釋，在山隱居時就是遠志，出山了就是小草。"借機挖苦了謝安，弄得謝安一臉慚愧。王羲之卻是理解謝安的，他始終認為謝安是當今的一個豪傑，早就應該出山收拾舊山河了。不然，又要讓人徒呼："安石不肯出，將如蒼生何！"

現在，好朋友雖然不能像往日一樣經常相聚，卻時不時地來信，關心王羲之的起居和生活。王羲之回信告訴他們自己的生活狀況，說是"足娛目前"、"足慰目前"，請他們放心，並勉勵他們"惟願珍重，為國為家"。雲無心以出岫。朋友們接信一看，墨花素箋，禁不住眼睛一亮，繼而驚歎，羲之的字越寫越灑脫而且神妙了。那是他心靈最自然的流露和筆下最真實的技巧。從傳世的《遠宦》、《喪亂》、《九月十七日》等帖來看，"一畫之內，變起伏於鋒杪；一點之內，殊衄挫於豪芒"（孫過庭語）。隨心意、隨直覺、隨手腕，但又不越出理性控制的軌道，有呼應、有避就、有變化，給人落英繽紛目不暇接之感，確實達到了藝術上的新的高度。不少專家甚至還認為這些雜帖才是正宗的"王字"，遠勝於天下第一行書的《蘭亭集序》。比如《喪亂帖》雖然只有八行六十二字，卻寫得雄奇、跌宕，一氣呵成。文曰：

> 羲之頓首，喪亂之極，先墓再離荼毒，追惟酷甚，號慕摧絕，痛貫心肝，痛當奈何、奈何；雖即修復，未獲奔馳，哀毒益深，奈何、奈何；臨紙感哽，不知何言，羲之頓首、頓首。

從文中可以讀出，這是王羲之回答朋友詢及山東琅琊祖墓遭受戰亂被毀又修復的一件尺牘。時間約為永和十二年（356），時桓溫北伐收復洛陽，山東復

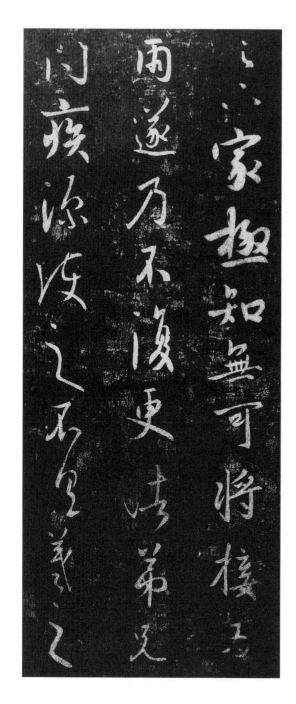

■ 王羲之《足下家帖》

歸平靜。可是，王羲之因為無法"奔馳"，前去祭掃祖靈，所以"哀毒益深"，"臨紙感哽，不知何言"，一而再，再而三，呼天搶地言"奈何"。國恨家愁集於筆端，"書初無意於佳乃佳"——正是此帖的一大特色——也是王羲之最有代表性的"末年"之作。

宗白華說，那是因為"最深的心靈與他的環境世界接觸相感時的波動"——美就是這樣產生的。比較文學家的說法，又不一樣了："天下之有意為好者，未必好。而古來之妙書妙畫，皆以無意落筆，驟然得之"（張岱語）。橫說豎說，都行，只要在理。

在王羲之過去的朋友中，也不乏"人一闊，臉就變"的。只有支遁還是過去的樣子，飄然而來，飄然而去，像天上的一朵雲。也不知道他到王羲之的莊園來了幾次，住了多久。《世說新語》倒記載了這麼一則逸事：支道林到會稽來，見到了王子猷兄弟。

回去之後，有人問他王氏兄弟近來如何？他回答說，我見到了一群白頸子的烏鴉（晉人喜穿皂衣），咿咿呀呀都忙着在學會稽話。小孩子口齒伶俐，可塑性大，一接觸會稽方言，很快就講得十分地道了。有時他們還會嘲笑爺爺奶奶、爸爸媽媽"呀呀聲"說不好會稽話哩，逗得支遁、王羲之眉開眼笑合不攏嘴來。

歸隱莊園，擺脫了君臣關係的約束，沒有了同僚之間庸俗的周旋和應酬，人也變得自由自在起來，可以"逍遙於天地之間而心意自得"。朋友來了，有好酒；不來，三杯兩盞，自斟自酌。看着沒有星月的夜晚，風在林梢雨來去。閒下心來，還能聽到河邊傳來的一陣陣擣衣聲。孤獨，或者寂寞，總是難免的。對付寂寞，陶淵明的辦法是"樂琴書以銷憂"，王羲之則"學而悟者忘餐"。以平常人之心，過平常人生活。對王羲之來說，退出了官場，也就是退出了名利場，權力場，人情冷暖，人面高低，名位利祿，什麼都不在乎了，都可以不要了，只要一樣：無災無難，身體健康。

在莊園裏，王羲之身邊經常聚集着一些新朋友，他們都是書法的熱愛者，有本地的，也有外地的。有時，有人慕名向他請教書法或求字，他雖然珍重自己的筆墨卻從來不擺名人的架子，一一滿足他們的要求。他之為人，當然是清高的。他傲岸權貴，卻不輕視平民。願意和來人在籐椅上閒坐品茶、討論書法。路過莊園的農夫遇到他，他也和他們聊天、聊家常、聊收成……於此，我們是可以感覺到王羲之其實有着深廣的同情心與親和力。下面是王羲之答覆不知名者的兩封信：

> 君學書有意，今相與草書一卷。
>
> 飛白不能乃佳，意乃篤好，此書至難。

在這兩封信裏，王羲之都提到了一個"意"字。他平日論書，往往喜歡用"意"字。何謂意？情意、意氣、心意、隨意、立意、意趣、筆意、新意，恐怕都是所要表達的內容。王羲之在《筆勢論十二章》中云："每作一字，須用

數種意"即是。細審信中的意,因為是回答請教者的,從對方的筆迹中看出的"意",也許還有性靈的意思。在王羲之心目中,書法是一種高難度的藝術,既有學問、見識、眼界、胸襟等要求,還有手上功夫與技巧,不是每個人都是可以成就為一個書法家的。而性靈卻是一個人成就為書法家的必不可少的素質和基礎。魏晉名士以風度相高,表現這種風度的書法也是瀟灑蘊藉,自然就具有了一種超俗出塵之意。所以,後人有人認為寫字貴有"意","意"難識而"法"易知(方孝孺語),這可能是王羲之的本意所在。

我一再提到王羲之的莊園,實在是早已成為歷史陳迹。一千六百多年了,滄海桑田,現在恐怕連憑弔的地方都難找了。不信?且讀唐代詩人劉言史之詩:"永嘉人事盡歸空,逸少遺居蔓草中。"時間的巨手把一切都抹得乾乾淨淨了,只有記憶卻無法抹去。我們記得他的家在會稽郡的剡中(今浙江嵊州),也是從王羲之身後走來的謝靈運、李白吟詠不輟的剡中。王羲之曾言:"從山陰道上行,如在鏡中遊。"它的邊上應該是鑒湖,或稱鏡湖,乃集山陰、會稽的三十六源之水而成,東西二十里,南北數里,縈帶郊野,白水翠岩,互相映發,有若圖畫。謝靈運詩曰:"異音同至聽,殊響俱清越"(《夜宿石門詩》)。走進山中,那鳥聲、風聲、山禽聲、野蟲聲、松聲、泉聲,聲聲入耳,多麼動聽。大詩人李白在以安陸為中心的漫遊時期,曾說自己"此行不為鱸魚膾,自愛名山入剡中"(《秋下荊門》);以後隱居盧山的時候,還常常思念着剡中,說是"雲山海上出,人物鏡中來"(《贈王判官時余隱居盧山屏風疊》)。這人物當然包括了書法家王羲之、詩人謝靈運等等這些大家。

剡中是美麗的。

王羲之的莊園,就坐落在這片明山秀水中。說起它的規模當然比不上西晉石崇的莊園,也不及後來謝康樂的莊園。謝靈運曾作《山居賦》,他的別業在始寧(今浙江上虞)。詩人之筆,讓我們如歷其境:"田連崗而盈疇,嶺枕水而通纖";他的北山居宅,則"面南嶺,建經台;倚北阜,築講堂;傍危峰,立禪室;臨浚流,列僧房";環境既具自然山水之勝,而又兼得人工建築之美。王羲之的莊園雖然小些,卻也有山、有水、有茂林、有修竹,還有田地、

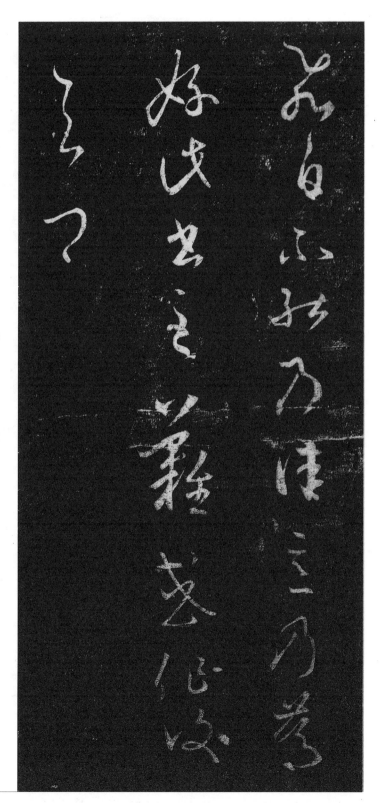

■ 王羲之《飛白帖》

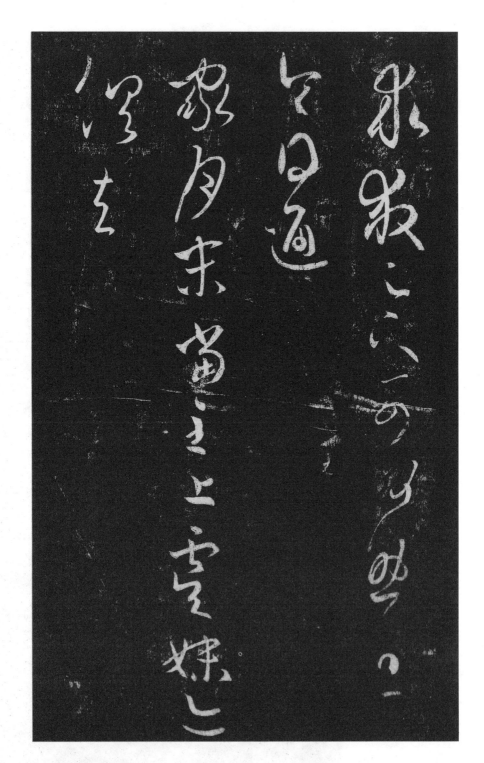

■ 王羲之《家月末帖》

農場，遠遠近近，一片一片的樣子，規則，也不規則；種了果樹，桃花紅、李花白，因為他晚年"篤喜種果"；他還喜歡白鵝，猜想也是養了一群的……詩意使棲居有了無窮的意味和無限的樂趣。

三國魏晉時代的士族世家，除了他們的特殊地位和身份，"求田問舍"，還是十分重視經濟基礎的。從某種意義上說，他們都是大大小小的地主。自給自足的莊園經濟是那個時代的一個特點。可以想像，如果沒有雄厚的物質基礎，每天餓着肚子，無精打采，無論如何，名士們也是瀟灑不起來的。陶淵明最窮，總還有"方宅十餘畝，草屋八九間"（《歸園田居》），不然，哪裏還有"採菊東籬下，悠然見南山"的那份雅興。也許，就像會稽人魯迅說的，"早已在東籬邊餓死了。"

正是因為吃穿不愁，有了更多的閒暇日子，王羲之說他自己可以 "遍遊東中諸郡，窮諸名山，泛滄海，" "並行田視地利，頤養閒暇，我卒當以樂死"（《晉書·王羲之傳》）。按照我的猜想，他"窮諸名山"一定是去過天姥山、天台山、雁蕩山、四明山的，"我見青山多嫵媚，料青山見我亦如是。"——在遊山玩水中發現山水的自然之美——寄心松竹，取樂魚鳥，實現澹泊之志——進而思考書法的藝術美——這種快樂和幸福是過去沒有體會的。"道"之存在，"道"中之味，也只有在"無為"與"無心"的登山臨水中真正體會到。他對自己，也對朋友說，這樣就是快樂和幸福了。用痛苦換來的快樂和幸福。如果變成"頑石"就更幸福了，可以對混濁的政治、卑鄙的人事不見不聞，無知無覺。

亞里斯多德說："人的本性謀求不僅是能夠勝任勞作，而且是能夠安然享有閒暇。"而謀求閒暇，是以行田視地利為基礎的。那時，藝術品還沒有成為商品，不像今日的書畫家，一經炒作便身價百倍，都成了腰纏萬貫的"富翁"。王羲之雖然寫得一手好字，名聲也大，但是，書法和名聲卻當不得飯吃的。明知不能當飯吃，仍然熱愛書法，當作日課，這就是一種純粹，是真正意義上的書法家、精神上的"富翁"。他是貴族，當然不能親自去種田；他又是地主，是靠收租和好的年成養活全家。他不以"躬耕"而自我標榜。王羲之說

的是大實話，不虛偽，不做作。

　　魏晉時代所謂的名士風度，其實是很注意外在形象的。他們在大庭廣眾面前，往往只露出"冰山一角"，即便是天大的喜事還是天大的災禍從不形之於色，讓你摸不着底子。阮籍和朋友一起下棋，忽然傳來老母病死的消息，他聽後面無表情，照樣下棋。棋畢回到家中，卻大碗喝酒，然後悒抑失聲，迸涕交揮，直到大口大口地吐血。謝安也是這樣，聽到淝水大捷的消息聲色不動，棋罷回家過門檻時高興得竟把屐齒都折斷了。王羲之的一生似乎沒有這樣的矯情和做作，沒有偽貴族氣。

　　俗話說，無官一身輕。王羲之現在真的可以優遊山水，忘情世事了。自從他二十四、五歲走上仕途，在官場寄迹二十多年，最美好的年華都在從政，回顧舊日往事，那一件件、一椿椿、一幕幕不都是這樣："你用聰明智巧對付人，人也要用聰明智巧對付你，你用武力刑威壓迫人，人也要用暴力反抗你。你也有為，他也有為，大家都無所不為，從這裏便生出爭奪殘殺權謀詐力虛偽和罪惡，於是社會人心日趨於紊亂，無法挽救了"（劉大杰《魏晉思想論》）。這樣的政治是他所厭惡的。"萬物以自然為性，故可因而不可為也，可通而不可執也"（王弼《老子》注）。百官各盡其能，萬物各適其用。耕田的耕田，織布的織布，建築的建築，尸祝的尸祝，使每一個人都能發揮他的聰明才智。無為而無所不為。他覺得，如果聖人當政，就應明白這一點。他明白了而"聖人"沒有明白，說明當政的也不是聖人，這是可悲哀的。屈子行吟澤畔，痛苦的也就是沒有人明白他的心志。現在，他想既已歸隱就應避開"浮雲"，忘卻朝政，可是還要念念不忘，真是不可救藥了。有時他也責怪自己，覺得這是一種瞎操心，操碎了心，也是白搭。

　　在剡中，他又結識了道士許邁[1]。他本來受家庭影響，信奉道教，現在得了

1　許邁：東晉丹陽句容（今屬江蘇）人。字叔玄，一名映。家世士族，不慕仕進。師鮑靚受《三皇內文》，從茅固學上清經法。立精舍於餘杭懸霤山，放絕世務，遍遊名山。初採藥桐廬之恒山，永和二年（346）入臨安西山，改名玄，字遠遊。王羲之常造訪，共修服食，並曾為之傳。著詩十二首，論神仙事，述靈異之迹。後不知所終。

寬餘，顯得更加虔誠了。

道教是中國國教。東晉時代出了一個葛洪[1]——道教史上劃時代的人物。他認為"玄"是萬有的本體，"來焉莫見，往焉莫追"，看不見，摸不着，但它卻是產生天地萬物的東西。這也難怪許邁為什麼要改名許玄的原因了。葛洪著有《抱樸子》，宣揚神仙不死之術。人之長生，壽無窮已的辦法就是煉丹服藥。他說："夫金丹之為物，燒之愈久，變化愈妙。黃金入火，百煉不消，埋之，畢天不朽。服此二物，煉人身體，故能令人不老不死。"據他說，還有一種"九轉金丹"，即使是凡人吃了，三天之內便可白日飛升，飛升到神仙的世界裏去。神仙過的是什麼一種日子？"飲則玉醴金漿，食則翠芝朱英，居則瑤堂瑰

1　葛洪（約284～364）：晉丹陽句容（今屬江蘇）人。字稚川，號抱樸子。博覽群書，尤好神仙導養之術，從鄭隱受煉丹術。曾同吳興太守顧秘等鎮壓石冰領導的農民軍，受封伏波將軍。後流徙廣州，師事鮑玄，服食養性，在此期間撰寫《抱樸子》內外篇。東晉初，以舊功被錄，任諮議、參軍等職，賜爵關內侯。聞交趾出丹砂，求為勾漏令。咸和五年（330）後，攜子侄至廣州，居羅浮山修道至卒。其思想以道教為本，儒術為輔。提出道教徒應恪守儒家的忠孝仁義。力求將道教與儒學相統一。襲用道家的某些範疇，賦以神仙道教的內容，宣稱"元"（或稱"玄"、"道"）為宇宙精神性的本體和附於人體的靈物。鼓吹長生不死，形神俱存。斥民間道教為"淫祀妖邪"。

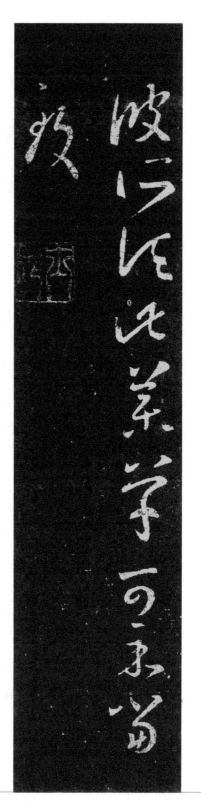

■ 王羲之《藥草帖》

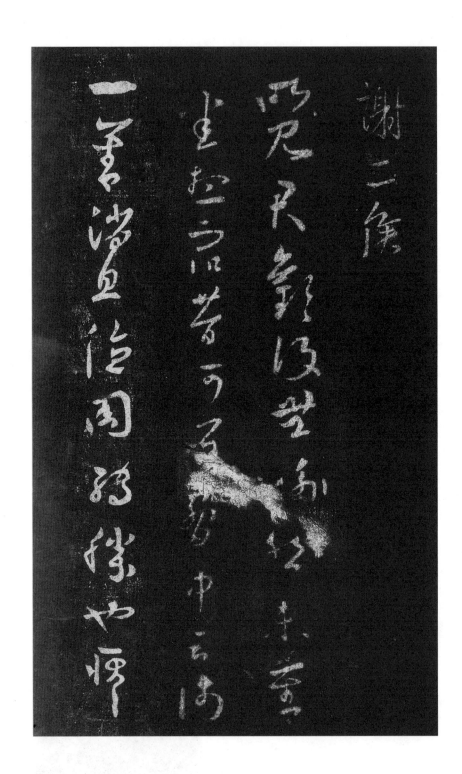

■ 王羲之《昨見帖》

室，行則逍遙太清"（葛洪《抱樸子‧對俗篇》）。這樣的日子，哪裏還有什麼人生的煩惱和不稱意的。這樣的日子誰不嚮往呢？不過，在王羲之的精神信仰裏，除了道教，還有老、莊的道家思想。現在，他覺得應該重新審視自己的人生，過一種新的生活。享福人福深還禱福，說白了，就是想不死。

　　說不死的惟有道教。你看，許邁於山中煉氣，登岩茹芝，有異功，"一氣千餘息"（《晉書‧許邁傳》），足於天然，安於性命，就像山中的活神仙。現在王羲之與他結為世外之交，經常和他一起探討人生、養生和長生的問題，清坐相對，整日忘歸。天地之大，似乎只有他們兩人而已。許邁說，滅了名利，除了喜怒，去了聲色，既無物誘，又無名累，把情感調整到清虛靜泰少私寡慾的狀態，做到寵辱不驚，生死不懼，不就是神仙嘛！不過，真正要成仙的，"蓋假求於外物以自堅固"（引自葛洪《抱樸子‧內篇》），則非煉丹不可。羲之若有所悟。後來，許邁又寫信告訴王羲之："自山陰南至臨安，多有金堂玉室，仙人芝草，左元放之徒，漢末諸得道者皆在焉"（《晉書‧許邁傳》）。那好像是遠方的一種召喚。於是，他又不遠千里，一路尋訪，過天姥，越錢塘，涉九溪十八澗，登浙江第二高峰——天目山（在臨安縣西北二十五里）。過去他沒有閒暇，現在有了。那一路風光是值得慢慢地走慢慢地欣賞的。那時，許邁結廬隱居在天目山。羲之訪他，有時不遇，松下問童子，說是師傅採藥去了，不知歸期而只知在此山白雲深處——讓人心裏揣着一份想像。

　　天目山分東西兩支，山頂各有一水池，好像天之雙目，故有此稱。袁宏道[1]曾說："天目幽邃奇古，不可言。"王羲之要比袁宏道早到千餘年，天目山無閣、無庵、無寺、無人居住，顯得更原始，更幽邃奇古，更不可言狀。山上盡是野生的草木藤蔓、無數的蟲鳥，黝暗的綠翳，清新欲滴的空氣，有生長億萬

1　袁宏道（1568—1610）：明湖廣公安（今屬湖北）人。字中郎，號石公。萬曆進士。授吳縣知縣。萬曆二十六年（1598）改順天府（今北京）教授。歷官國子監助教、禮部主事、考功員外郎等，官至稽勳郎中。三十八年病歸，卒於家。喜遊山水，善詩文，反對復古摹擬，主張崇尚自然，與兄宗道、弟中道稱"三袁"，為公安派首領。著有《宗鏡攝錄》、《袁宏道詩文集》等。

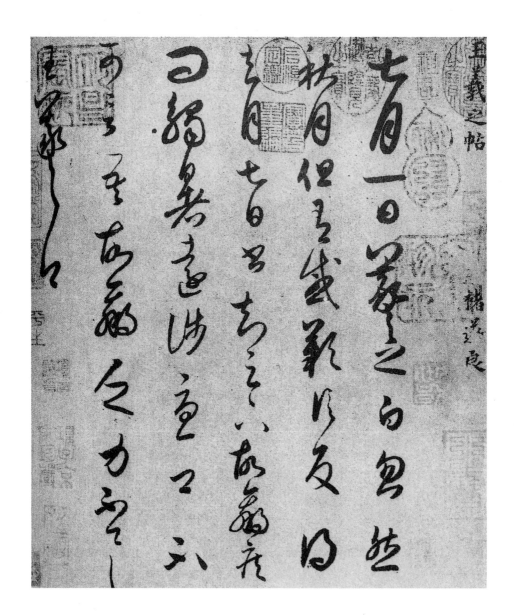

■ 王羲之《七月帖》

斯年的 "活化石" ——銀杏，有霜皮溜雨四十圍的大樹，有若萬匹縞素的淙淙飛流，最難描摹的卻是雲海，雲捲雲舒，奔騰如浪，或山尖出於雲上若浮萍，或眾山皆沉海底若暗礁⋯⋯仰望天空，端的是神仙出沒的地方。山上腐殖質高，長滿了石芝、木芝、草芝、肉芝、菌芝，那是被道家稱為五芝的仙草，他和許邁採擷了，一起服食，他也相信可以長生久視的了。史書上說，許邁 "自後莫測所終，好道者皆謂之羽化矣"（《晉書‧許邁傳》），他不是駕鶴而去，而是自己變成一隻白鶴飛走了。種種奇異的見聞，都被王羲之記錄下來，"自為之傳"。兩個人的交往是傳奇的。可惜，這些文字沒有流傳下來，結局像許邁，有點神秘而且自然。

訪道以外，王羲之還性喜服食養生。魏晉時代多名士，我們現在所說的 "名人效應" 在那時的上流社會更是風行雲從很有市場的。比如說，清談成風，我上文已經多有涉及。名士清談時，"盛於麈尾"，往往執一柄麈尾，在手上搖來搖去，也是時尚的一種，只不知道這 "麈尾" 是羽扇還是拂塵？又比如說，晉人愛美，以白為美，所以長得不白的，就喜歡敷粉，行步顧影，"動靜粉帛不去手"，連男人也塗朱飾粉。再比如，晉人重養生，又以服五石散[1]為時髦。五石散是一種藥，不但能治病，"人吃了能轉弱為強"，覺得精神舒暢，而且 "看吃藥與否以分闊氣與否的"（魯迅語）。

王羲之從小病弱，身體不是強壯一類的，他出身望門，又不缺錢，當然更要吃藥了。所以，服五石散以養生的習慣保持了一生。這可以從他下面的一封信中可以看出來，信說：

計與足下別，二十六年於今，雖時書問，不解闊懷，省足下先後二書，但增歎慨！

頃積雪凝寒，五十年中所無，想頃如常。冀來夏秋間，或復得足下

1 　即寒食散。又稱五石更生散或單稱散。配劑中有紫石英、白石英、赤石脂、鐘乳石、硫黃等五石，故名。相傳其方始於漢代，盛行於魏晉。魏晉名士何晏、裴秀等都服散，竟成一時風氣。

問耳。比者悠悠，如何可言？吾服食久，猶為劣劣，大都比之年時，為復可耳。

足下保愛為上，臨書但有惆悵！

短短百來字，描述五十年來少見的大雪，對朋友的關切與期望，回答朋友對自己身體的關心和目前的狀況，傾訴友情的思念與嚮往全都容納了，真是絕妙好文！明人胡麟曾說 "右軍素不以著作鳴"，這話當然沒錯，因為書名掩了文名、詩名。王羲之之文傳世的除了《蘭亭集序》，就是《全晉文》保存的雜帖和短簡了。他寫得那麼好，又那麼地少，於我：驚鴻一瞥；在他：惜墨如金。其實，文章在於質而不在於量，在於精而不在多的。少而精，多而濫，寧少勿多。

據魯迅先生的考證，服五石散，還要用解藥，散發之後不能休息，非走路不可，這叫行散；為預防皮膚被衣服擦傷，只能穿寬大的舊的衣服，走路也不穿鞋襪而穿屐，而且要走得全身發燒，簡直就是活受罪。想像中，王羲之穿着寬大的皂衣，跐着木屐，神情恍惚地走過街巷、田野，心裏一定也是苦不堪言的。不瞭解當時情形的人，以為晉人輕裘緩帶、寬衣，是瀟灑出塵的表現，於是不吃藥的也跟着名人，不穿鞋襪而穿屐，把衣服寬大起來了——這是很可笑的。

王羲之的一個好朋友叫周撫，是益州的刺史，遠在巴蜀。他經常收到他的許多饋贈，比如 "胡桃"、"青李"、"來禽"、"櫻桃" 等等，皆是他 "服食所須" 的，心裏總是存着知己的感激之情。心似飛鳥。他寫信告訴周撫，他嚮往巴蜀的 "山川諸奇"，相約着什麼時候能夠到那裏一遊。他還經常寫信向周撫瞭解秦漢時代的歷史遺迹，關心蜀人愛敬的嚴君平、揚子雲、司馬相如有無後人，譙周之孫棄軒冕而臥雲松，"高尚不出"，是不是像傳說的那樣……遊山玩水，攜子抱孫，訪道服藥，讀書寫字（寫信），構成王羲之晚年的生活畫卷。他好像出世了，真的把世間的一切都拋在了腦後。

可是，他也難得總安靜。他生來就不是為了過恬靜的日子的——這內憂外患讓人寢食難安的時局。由於王羲之的為人、政聲和盛名，朝廷上的一些朋友

和有識之士，不斷地寫信給他，希望他重返廊廟為國出力。對於他們的好意，王羲之一次又一次地謝絕了。他對朋友說："古之辭世者，或被髮佯狂，或污身穢迹，可謂艱矣。今僕坐而獲逸，遂其宿心，其為慶幸，豈非天賜，違天不祥"（《全晉文·與謝萬書》）。想一想，嵇康、阮籍這些歷史名人的命運，他感到慶幸——慶幸自己用不着扭曲自己——急流勇退，遂了自己"吾為逸民之懷久矣"的夙願。如果我們進而想想，生在亂世，謙退不是保身第一法嗎？既合乎其心又合乎天道，真是一種天賜。違背人心天道，說不定，什麼時候就要大禍臨頭了呢。這樣清醒的認識在他得志與辭官之前是沒有的。那時年輕，血氣方剛，不知天高地厚，沒有經歷過挫折，初生牛犢不怕虎，不懂得什麼是後顧之憂。熟悉"老子"，理解"老子"，想來，也是要與時俱進的。他還跟朋友說，他嚮慕陸賈[1]、班嗣[2]、楊王孫[3] 這幾個人處世的風節，退隱林泉頤養天年於願足矣。

從王羲之一生的行狀來看，他無意執着於仕途，然而由於家庭和社會的原因走上了官場，既為官，就想做一個好官，為國家貢獻自己的才能和力量，現在既然已經辭了官，好馬不吃回頭草，當然不想再看別人的臉色了。史書上

1　陸賈（約前240—前170）：漢初思想家，政治家。著有《楚漢春秋》和《新語》等。劉邦即位之初，重武力，輕詩書，以"居馬上得天下"自矜，他乃建議重視儒學，"行仁義，法先聖"，提出"逆取順守，文武並用"的統治方略。哲學上提出宇宙萬物都是"天地相承，氣感相應而成者"，反對神仙迷信思想，但也有聖人"承天誅惡"和天人感應的神秘思想。後人稱《新語》開啟賈誼、董仲舒的思想，成為漢代確立儒家思想統治地位的先聲。

2　班嗣：兩漢之交的學者，是班固的從伯父。班嗣對莊子精神的把握是與司馬遷在《莊子列傳》中說"莊子散道德放論，要亦歸之自然"，和《莊子·天下》中說莊子"萬物畢羅，莫足以歸"，"上與造物者遊，而下與外死生、無終始者為友"相一致的。班嗣強調的是莊子的避世傾向。但這並不是說從此信奉老莊者都絕對要脫離政治活動做隱士，而是說，他們在從政之外，有了更多的人生取向，而且，在多種取向中，主要的不再是從政，而是歸隱。

3　楊王孫：西漢武帝時人。"學黃老之術、家業千金，厚自奉養生，亡所不致"（《漢書·楊王孫傳》）。死前令其子發"布囊盛屍，入地七尺"，將己裸葬。子不忍，請王孫摯友祈侯致書規勸。王孫還報，以生死乃事物自然變化，人死之後，精神歸天，形骸入地，"各歸其真"，屍體"塊然獨處"，沒有知覺。認為"靡財單幣、腐之地下"之厚葬，是"死者不知，生者不得"（同上）之愚俗。為矯世計，堅持裸葬。

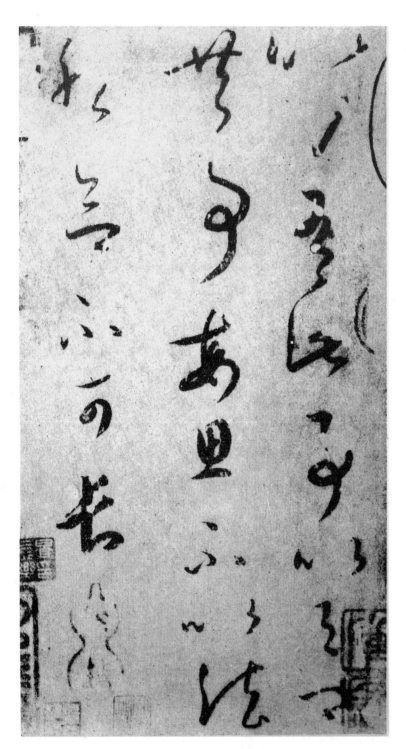

■ 王羲之《此事帖》

說："朝廷以其誓苦，亦不復徵之。"這頗有體面的官方話語，則讓我從中看到王羲之揮揮手，說聲"拜拜"時，那一以貫之的高氣不群，邁世獨傲——骨子裏的高傲。遺憾的是，他的身體卻因為長期服食五石散和所謂的"靈芝仙草"，健康狀況一天不如一天。展讀他的尺牘，眼簾不時地跳入這樣一些詞語："吾腫"、"食至少"、"沉滯兼下"、"不得眠"、"耳手亦惡"、"舉體急痛"等等，他經常生病，渾身沒有氣力，少時舊病的發作的週期也越來越短，並因此而痛苦不堪。

可是在他心裏卻依然難以忘情世事。活着，既生活在過去中，也生活在現實裏，無法蒙着眼睛過日子，總是有諸多內心活動。

永和十二年（356），東晉拜桓溫為征討大都督進行第二次北伐。六月，桓溫從江陵出發，率舟師進逼許昌、洛陽；八月，進至伊水（在洛陽城南）。桓溫被甲督戰，大敗羌族酋長姚襄之軍，洛陽守將周成出降，使"永嘉之亂"後陷於前、後趙四十年的洛陽，重新回到東晉的懷抱。他聽說，桓溫北伐途中看到當年親植的柳樹都已十圍，傷心地哭了。是呵！"樹猶如此，人何以堪？"都四十年了，怎麼不讓人百感交集呢？隨後，桓溫上疏政府還都洛陽，引起朝廷議論紛紛。但又懼於桓溫的咄咄逼人之勢，不敢反對。他也聽說，孫綽是其中一個旗幟鮮明的反對派。可是又不知道什麼原因，這件事最後又不了了之了。從今又添一段新愁。

升平三年（359），前燕慕容儁進逼洛陽，繼而又攻打東阿。東晉被迫北伐。這次司馬昱卻指派了豫州刺史謝萬出征。一聽到這消息，王羲之連忙寫信給桓溫，覺得用人不當，作為多年知根知底的朋友，他對謝萬是太瞭解了。然後又寫信告誡謝萬："願君每與士之下者同，則盡善矣。食不二味，居不重席，此復何有，而古人以為美談。濟否所由，實在積小以致高大，君其存之。"（《晉書·王羲之傳》）希望他與將士同甘共苦，愛護、尊重部下。兩軍相遇勇者勝。這"勇"字就是軍隊的凝聚力、戰鬥力。可是，恃才傲物的謝萬沒有把老朋友的告誡放在心上，遂兵敗，單騎逃歸。許昌、潁川、譙、沛諸城，相次為前燕慕容氏所攻掠。謝萬由是被廢為庶人。

王羲之時時刻刻關心着朝廷的情形和全國的局勢，他從內心感到了不安，感到了隱憂，這種憂傷甚至比別人更加敏銳，更加不可斷絕。一川煙草，滿城風絮，"怎一個愁字了得！"然而他又感到自己無從措手與無能為力，禁不住整日長吁短歎，為天下蒼生哭。他的心事在當時找不到可以共鳴的讀者。今天，如果我們說他是一個淡於名利的人，對！如果說他有隱逸思想，也不會錯。但是，他的精神和感情始終關注着國家、社會。"憂國嗟時，志猶不息"。他的一生當得這樣三句話：其謀事近忠，其輕去近高，其自全近智。

越到晚年，他好像越是孤獨。他的兩個老朋友，殷浩和謝萬都栽在北伐上，殷浩經過調整轉向佛學修來生之福，前些年走了，謝萬卻一蹶不振憂思成疾，四十二歲就結束了自己的一生。他從內心為他們惋惜和同情。許多往事，擱在心裏，不是說扔就能扔的。長子玄之走得早，沒有婚配也沒有子嗣，只留下一首《蘭亭詩》："松竹挺岩崖，幽澗激清流。消散肆情志，酣暢豁滯憂。"其人生稟氣，也是一個性情中人。不想，一病，就再也沒有活過來。壯年失子，是一種什麼人生滋味？還有延期、官奴（王獻之小名）的小女，多麼可愛的兩個孫女，生命還沒有進入花季，甚至都來不及展開她們人生豔麗的顏色，卻並得暴疾，遂至不救，十來天間又先後夭命，從此再也聽不到她們銅鈴一般的笑聲了。"如可贖矣，人百其身"。他心裏想着的是：寧願用自己這把老骨頭換取她們的生命，那怕死上一百次。可是，不能。一段時間裏，王羲之心情相當低落。朋友來信勸慰，他也提不起精神覆信，要在過去，他是信來即覆的，因為寫信是他生活裏的一大樂趣。一拖再拖了，他才寫信告訴朋友說自己："痛之纏心，無覆，一至於此。可覆如何，臨紙咽塞。"——對他的打擊實在太大了。

有時，他也常常掉進回憶之中，回想他的童年和少年，回想他學習書法的過程，回想山陰蘭亭會的盛況，回想他的故鄉臨沂。他是斷線的風箏，漂泊的浮萍，不歸的孤舟，從枝頭飄下而無法歸根的落葉……四十多年了，已經整整四十多年沒有回過故鄉了。可是，故鄉"日暮途且遠"，關山迢遞，戰亂不斷，不知歸日是何年何月，看來，會稽就是歸處，就是他的終老之地了……日

大唐三藏聖教序

太宗文皇帝製

弘福寺沙門懷仁集晉右

將軍王羲之書

蓋聞二儀有像顯覆載以含

■ 王羲之《三藏聖教序》

子一天一天地打發過去，人也一天一天衰老下去。"回憶不過是遠了、暗了的暮靄"（綠原詩），沒有一個思念不在他的心中引起死的感觸。

對於痛苦的人，死卻來得那麼地緩慢。

終於來了。

升平五年（361）的春天，像過去所有的春天一樣，在迎來一場飛雪以後，不慌不忙地來了。江南草長，群鶯亂飛，有時三點兩點雨，到處十枝五枝花。春天是容易引發想像的季節："推開窗子，看這滿園的慾望多麼美麗"（穆旦詩）；如果他與春天只有最後一次的相遇，那該是怎樣的不捨。可是他卻病倒在臥床上，再也無法郊遊和踏青了。一天，正是落日時分。春殘已是風和雨，窗外的花兒，也許早就零落了，獨留杜宇，一聲聲，啼殘紅。冥冥之中，他彷彿又聽到沂河崩浪的天響，蒙山大海一樣的濤聲……那是等待着的遙遠的故鄉的一個召喚。他自知大限到了，忽然地把兒孫都叫到床前，交代了後事，然後安詳地閉上眼睛，走了，"逐漸從一個世界進入另一個世界"。痛苦結束了。或者說，因為死使他獲得生前所不能得到的幸福：即回到他的故鄉。死後，他的家人沒有發表訃告，然而我們知道，他，享年五十九。

王羲之去世的消息傳到了建康，朝廷諡贈金紫光祿大夫。生前他想得到的卻沒有得到，死了，這就顯得多餘了！他的幾個兒子遵照他的遺囑，固辭不受。

我猜想，王羲之的臨終交代很簡單：死了，埋掉，不要悲傷，不要驚動人家，也不要帶走什麼。哲人其萎，全無掛礙。就像萬物之枯死，百川之歸海，太陽之西沉，一切歸於自然——歸於自然之道便是人生最好的終結與歸宿。

他身後留下的文稿、詩稿和大量的尺牘，被後人不斷地摹寫、刻石、向揚與印刷，唐時有碑（懷仁集王字《聖教序》），宋有"閣帖"、"澄清"、"大觀"，明清有"真賞"、"三希"，他的追隨者、學習者、熱愛者、崇拜者、粉絲、王迷，歷朝歷代，多得無法統計……一日千載，蘭亭修禊後一千六百三十年，以舒同先生為首，來自全國的三百位書家齊集山陰蘭亭，流觴於曲水之間，揮筆於右軍祠內，蘭亭舊事，重話當年，沙孟海先生說："永和無此盛況。"說到書法，誰也繞不開這位巨人，我們，所有的後來人，都是

他的財產繼承者。從這個意義上說，死作為生的一部分而永存。

　　老子說：〝死而不亡者壽。〞

　　莊子說：〝天地與我並生，而萬物與我為一。〞

　　那麼，王羲之可以永生了。

【八】
名垂千古的
一代書聖

　　王羲之的一生，半輩子是在官場度過的，書法的藝術生活只不過是他的
"政餘"，或說是業餘。然而，他之所以受到千百年以後人民的熱愛和追隨，
是因為他在書法藝術創作上的偉大成就。晉之書法，和唐詩、宋詞、元曲、明
清小說一樣光耀於中國文學藝術史冊。而王羲之毫無疑問的是"晉書"的傑出
代表。在中國書法史上，王羲之有"書聖"之稱，他"寄身於翰墨，見意於
篇籍，不假良史之辭，不託飛馳之勢，而聲名自傳於後"（曹丕《典論·論
文》）。王羲之以其書法具有的吸引人、震撼人的藝術力量，爭取到自己的存
在和地位的。因此，我們有必要再來分析一下他的書法藝術的成就和特色。

　　王羲之傳世的書法作品大體有三種類型。一是楷書[1]，代表作有《樂毅
論》、《黃庭經》、《東方朔畫贊》、《孝女曹娥碑》。前三種在唐褚遂良的

1　楷書，即真書，古時又稱"楷隸"或"今隸"，始於魏而盛於晉。漢字主要書體之一。"楷者，
　　法也、式也、模也。"（唐張懷瓘《書斷》）是指書寫中的一種法度、楷模。它由隸書、隸草演
　　變而成。

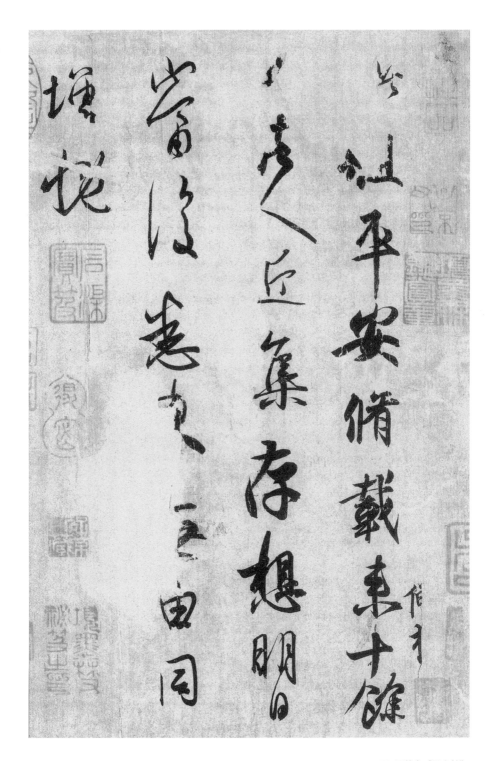

■ 王羲之《平安帖》

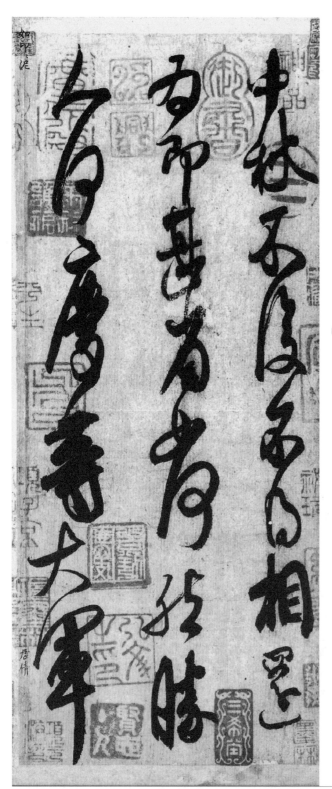

■ 王獻之《中秋帖》

《右軍書目》中均有著錄，其中“唯《樂毅論》乃羲之親書於石，其他皆紙素所傳”（宋江少虞《宋朝事實類範》）。《孝女曹娥碑》，元代的虞集、趙孟頫[1]鑒定為“正書第一”，趙更說是“藏室中夜有神光燭人”。另有損齋一跋，認為“纖勁清麗，非晉人不能至此”。王羲之楷書明顯地保留鍾繇遺意，但又有了自己的創新，即將鍾繇的橫向取勢變為縱向取勢，使字像人一樣地“直立”起來。觀書如觀人，可以“遙而望之，標格威儀，清秀端偉，飄飄若神仙，魁梧如尊貴矣。及其入門，近而察之，氣體充和，容止雍穆，厚德若虛愚，威重如山嶽矣。迨其在席，器宇恢乎有容，辭氣溢然傾聽。挫之不怒，惕之不驚，誘之不移，陵之不屈，道氣德輝，藹然服眾，令人鄙吝自消矣”（明項穆《書法雅言·知識章》）。由遠及近，從外表到內心，從言談到舉止，看字，可以透徹地瞭解了一個人。

　　我曾經說到，東晉那個時代的士大夫是以能書為榮的。學書在法，其妙在人。法是死的，人是活的。大家都有一顆競爭的不甘落後的心。你崇古，我標新；你內擫，我外拓；你講求含蓄，我強調舒展。在這樣一個氛圍中，對書寫技巧和精品力作的追求並在這一點上分出高下，也就成為當時每一個書法家的一種自覺。同時因為紙的廣泛應用，書法家們找到了新的用武之地，也更加自覺地有了對文化價值和藝術品位的追求。因此，書法之與魏晉名士的結合，具有十分重要的時代特徵，並在這個基礎上，產生了嚴格意義上的書法家。也就是說，他們標明了自己的姓名，以展示自己的書法並以受眾的讚賞和好評為快樂。而在這之前，漢隸秦篆的巨碑雖然屹立在中原大地上，卻是無名無姓的。千百年來，我們只能遙想他們會是什麼樣的一個人。峨冠博帶或是來自民間鄉野，帶着廟廊之氣或泥土的芳香。留心魏晉書法史的人，可以聽到當時的許多爭議。先有庾翼對“右軍後進”的不服氣，說是“須吾還，當比之”；後又發生了大王與小王之

1　趙孟頫（1254—1322）：字子昂，號松雪道人。湖州人，本為宋宗室裔。入元，拜翰林學士承旨，時稱“趙承旨”，謚文敏。善書法，有“趙體”之稱。亦擅文章、繪畫。據傳他一日能書萬字。元楊載說他“專以古人為法。”

書孰優孰劣的論爭。有一次，謝安問王獻之："你的書法和令尊大人相比怎麼樣？"王獻之回答："我當然是勝過他。"謝安又說："外界的評論好像不是這個樣子的。"王獻之又道："社會上的人哪裏知道這其中的奧妙。"我們暫且撇開子勝於父還是子不如父的歷史爭論不說，在對王羲之書法重視技巧作出充分肯定的同時，還應該分析到滲透於技巧中間的精神性的東西，他的創新精神、他的骨鯁與正直的人格特徵，是那樣完美地融匯於他的書作之中的。

二是行書[1]，代表作有《蘭亭集序》、《快雪時晴帖》、《喪亂帖》、《平安帖》、《姨母帖》、《奉橘帖》、《二謝帖》、《得示帖》等。《蘭亭集序》被人目為學習王字的最佳範本，黃庭堅曾言為王右軍得意書也。一個書法家如果沒有學習過《蘭亭集序》，不能算作會寫行書。受此影響，我學習行書之初，曾有一日臨寫一過的紀錄，一生中不知寫過多少次了，但總覺得難得其彷彿。我這裏說的彷彿，非形似也，而言性情氣息。氣息是一個真實的人的最大特徵，無法混淆。"比如臉，可以整容/聲音，可以化妝/情感，可以換了新衣再加外套"（傅天琳詩）。可是，瀰漫在《蘭亭集序》中的王羲之的氣息，是從經史子集中浸潤出來的，釣雨耕煙，智水樂山，洗去了庸脂俗粉，塵泥污垢，是魏晉名士瀟灑蘊藉風度的一個典型，豈能隨便學得。阿城說："風度不可學，學來的不是風度"。這話百分百地正確。從行書諸帖的欣賞來看，清代的乾隆似乎更加青睞《快雪時晴帖》，曾把它與王獻之的《中秋帖》、王珣的《伯遠帖》稱為"三希"，他的養心殿也被他題作"三希堂"。每當雪後放晴，他便讓人捧出來賞玩，然後在卷後題字、作詩、繪畫，含在嘴裏怕化了，捧在手裏怕摔了。可是他的欣賞水平卻是有限的，正像他寫的字，其俗在骨。

《蘭亭集序》的書法藝術卻是公認的，不管你是懷疑派還是肯定派。有人說"情人眼裏出西施"，不惟是我，古往今來不知有多少人的眼中它都是"西

1　行書，漢字主要書體之一，指介於楷書和草書之間的一種字體。相傳為漢末劉德升所創，但未見有書迹流傳。魏鍾繇"善行押書"，行押書是行書的早期稱呼。爾後至東晉。王羲之、王獻之並造其極。蘇軾有一個比喻，"楷書如立"，"行書如行"，頗形象。

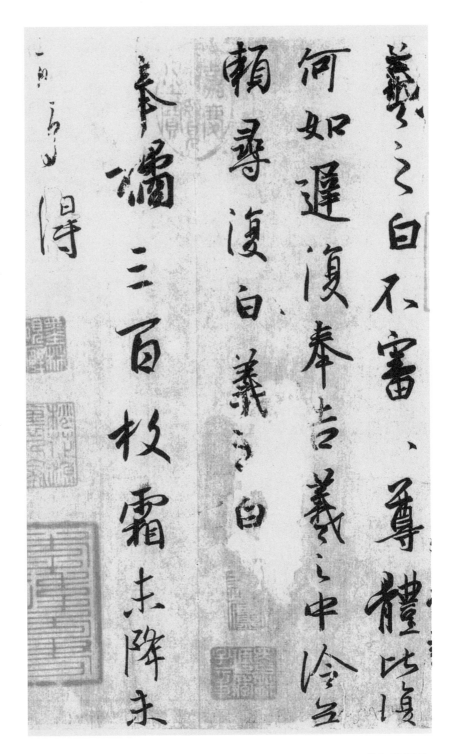

■ 王羲之《奉橘帖》

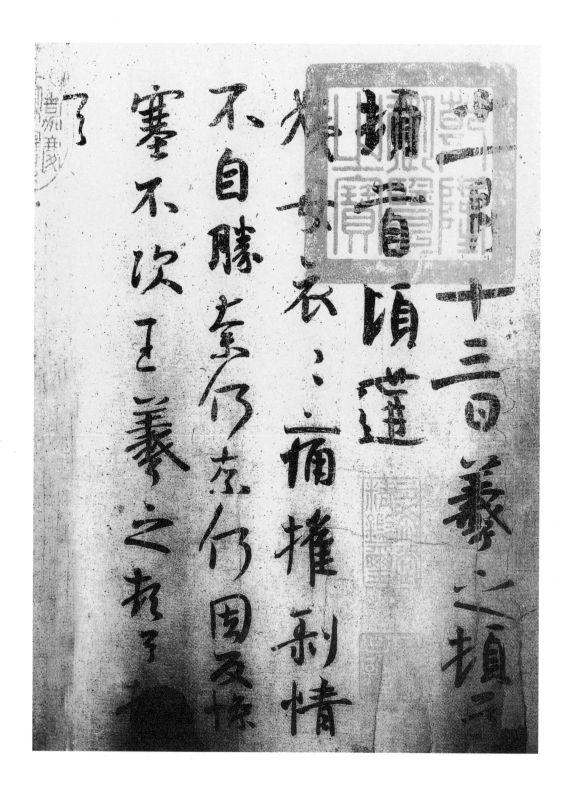

■ 王羲之《姨母帖》

施"。愛美之心人皆有之。所以它被當作"偶像",歷代翻刻不窮。北宋蘇過（蘇軾之子）的好友康惟章,藏有蘭亭石刻百種, 清代的吳雲收藏更富,多達二百種刻本,自號"二百蘭亭齋",可見摹刻本之多。在這些刻本中,專家們認為以"定武本"為最佳。此本因北宋時發現於定武（今河北真定縣）而名,傳為王羲之真迹或唐歐陽詢[1]摹寫上石。此石原藏宮廷,五代戰亂中被契丹擄掠運往北方,至宋,薛紹彭[2]在定武發現後,重新摹寫刻石,以假換真,並特意鑿損"湍、流、帶、右、天"五字作為暗記,悄悄帶回長安,後又被宋徽宗收藏於宣和內府。宋宗室趙孟堅曾經得到姜白石舊藏的"五字不損本"定武蘭亭,高興得不得了,連夜乘舟而歸,走到浙江吳興的升山,風捲船翻,所有行裝都掉進水中。他自己從水中站立起來,手裏拿着定武蘭亭對人說:"《蘭亭》在此,餘不足介意也"。——一切都為身外之物,惟有《蘭亭》與生命同在。然後又題八字於卷首:"性命可輕,至寶是保"。可見他對《蘭亭》的熱愛。元代趙孟頫自湖州赴京做官,因為喜歡,亦曾攜《定武蘭亭》拓本於舟中展玩,每看一次,就有一次新的心得與感悟,遂有十三跋題於卷後。其中一跋云:"結字因時相傳,用筆千古不易"——這是被我們認為趙孟頫論書的一個重要觀點。漢字結體的方法是隨着時代的需要而變化的,用筆的方法卻永遠不會變。在王羲之千變萬化的用筆中,他發現了一個規律性的東西,即書法線條運用中的主體感、力量感和節奏感裏深藏着千古不變的內在規律,這個規律按照他的理解,就是精熟的技巧。論王羲之書抓住技巧精熟這四個字,我認為是說對了的,也說明他學王字是深有體悟的。但是,他卻丟棄了王字更加重要的一面:創新的主體意識。從書法創新的角度看,解決了書法的基本技巧以後,想

1 歐陽詢（557—641）:字信本,潭州臨湘人。由隋入唐,累官至銀青光祿大夫,太子率更令等,又有"歐陽率更"之稱。工書法,學二王,兼及北碑,勁險刻厲,於平正中見險絕,自成面目,人稱"歐體"。《新唐書》有傳,稱其書法"尺牘所傳,人以為法。"代表作有《皇甫誕碑》、《化度寺碑》、《九成宮醴泉銘》、《張翰帖》、《卜商帖》等。

2 薛紹彭:字道祖,宋神宗時長安人。有翰墨名,元趙孟頫稱:"道祖書如王、謝家子弟,有風流之習。"宋危素云:"超越唐人,獨得二王筆意者,莫紹彭若。"傳世書迹有《蘭亭臨寫本》、《昨日帖》、《晴和帖》等。

法比技巧更重要。何況中國書法特重書家之品格，強調作字先作人。"不然，但成手技，不足貴也"（李瑞清語）。所以趙本人的書作，是被人譏為"奴書"的。

《蘭亭集序》除了大量的刻本以外，我接觸到的墨迹本還有四種。分別為虞世南[1]摹本（又稱張金界奴本），褚遂良[2]摹本，馮承素[3]勾填本（又稱神龍本），褚遂良黃絹本（現藏台北故宮博物院）。書法界一般認為，虞、褚的臨摹，帶了自己習慣書寫的風格，而馮摹由於是勾填本，較為逼真地保存了王羲之的原本面貌。但是，"藝術品通過複製失去了光芒"（本雅明語），這是不容置疑的。眼界很高睥睨一切的米芾[4]對黃絹本可是稱頌備至，他說："雖臨王書，全是褚法，其狀若岧岧奇峰之峻，英英穠秀之華，翩翩自得，如飛舉之仙，爽爽孤騫，類逸群之鶴，蕙若振和風之麗，霧露擢秋乾之鮮，蕭蕭慶雲之映霄，矯矯龍章之動彩……"。他是喜歡走極端的人，平日裏故作驚人語，要麼捧你上天，要麼貶你入地。但是，他對"天下第一行書"《蘭亭集序》的書法評價，看來還是沒有離譜的。反觀他的書作，於"二王"鑽研最深體會最多。宋人葉夢得《石林燕語》載："米在真州，嘗謁蔡攸於舟，攸出右軍《王略帖》示之，元章驚歎，求以它畫易之，攸有難色。元章曰：'若不見遺，某

1　虞世南（558—638）：字伯施，浙江餘姚人。由隋入唐，太宗引為秦王府參軍，後授秘書監，封永興縣子，又稱"虞永興"。太宗稱其有五絕：德行、忠直、博學、文詞、書翰。書法得王羲之七世孫智永傳授，盡得二王法。與歐陽詢、薛稷、褚遂良並稱"初唐四大家"。傳世書法有《汝南公主墓誌》、《孔子廟堂碑》等。

2　褚遂良（596—658）：生卒年說法不一，字登善，浙江杭州人，一作河南陽翟人。唐初名臣，官歷諫議大夫、中書令等。精鑒賞、善書法，魏徵稱其"甚得王逸少體"。《舊唐書》、《新唐書》有傳。傳世書迹有《伊闕佛龕碑》、《雁塔聖教序》、《孟法師碑》、《陰符經》等。

3　馮承素：唐太宗時人。為將仕郎，直弘文館。貞觀中，奉詔摹王羲之《樂毅論》、《蘭亭集序》數本以賜皇太子、諸王及近臣。謂其臨摹"備盡楷則"、"蕭散樸拙"。

4　米芾（1051—1107）：世居太原，遷襄陽，後定居潤州。初名黻，字元章，號襄陽漫仕、海岳外史、鹿門居士等。宣和年間，擢書畫學博士，遷禮部員外郎，人稱"米南宮"。又因狂放，並有潔癖，又稱"米顛"。能詩文、擅書畫、精鑒別。與蔡襄、蘇軾、黃庭堅，並稱"宋四家"。著有《書史》、《海岳名言》。傳世書作有《蜀素帖》、《苕溪詩卷》、《虹縣詩卷》等。

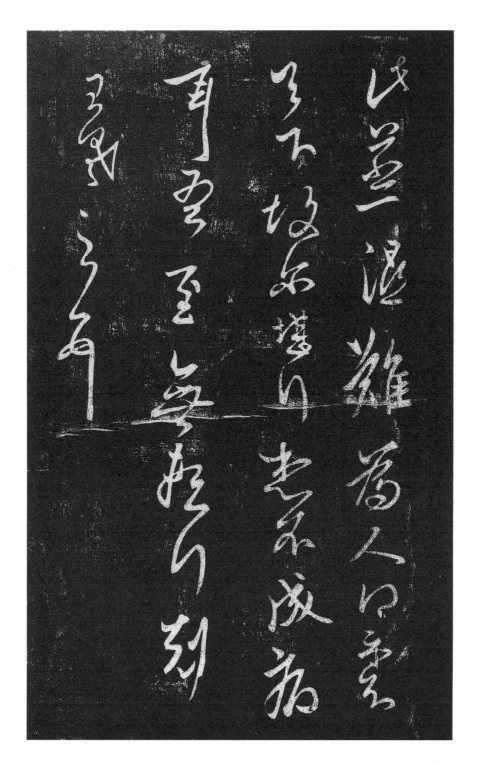

即投江死矣。'因大呼，攫船舷欲墮，攸遂與之。"熱愛"王字"而可輕生，一個米芾，一個趙孟堅，在中國書法史上大概找不出第三個人了。米芾又被人稱為"米顛"，名聲很響。有一次他還特地問了蘇東坡："先生怎麼看？"蘇東坡笑着回答："吾從眾"。看來，他的"顛名"非浪得也。

除了《蘭亭集序》，王羲之傳世的其他行書多為尺牘和短劄。"尺牘之美，非關造作，妍媸雅鄭，每肖其人。"手起筆落，幾分鐘的即興揮灑，由於隨便，沒有做作，最能表現人的風神與人格。其中《姨母帖》明顯帶有隸意，可以看作由章草[1]向行草的過渡以外，其他均為王羲之的新體。或行或草，或簡或繁，或工整或放縱，或字字獨立或連成"一筆書"，臨事制宜，隨意發揮，並讓我們從其線條運行的收放、結字的變化、提按的復沓、節奏的控制中體會到他的性情與氣息。一言以蔽之：自然。"正如人人都可以從一杯茶/聞到清淡，從青山聞到蒼茫/從匍匐而不倒地的樹/聞到堅韌"（傅山琳詩）一樣，使我們聞到了王羲之一氣貫注的瀟灑風神。上文我提到"一筆書"，那可不是王獻之發明的專利，其實，王羲之才是"一筆書"的探索者與創造者。所謂"一筆書"，既可無筆不連，亦可筆斷氣連，既可迹斷勢連，亦可形斷意連，自始至終有一種氣脈貫穿其間。用羅丹的說法即是通貫宇宙的一根"線"。比如《蘭亭集序》終篇結構，首尾相應。"自'永'字至'文'字，筆意顧盼，朝向偃仰，陰陽起伏，筆筆不斷，人不能也。"（明張紳語）

三是草書[2]，代表作有《初月帖》、《寒切帖》、《行穰帖》、《彼土帖》、《秋中帖》、《司州帖》、《十七帖》等，前三種為墨迹本，後幾帖為刻本。北宋淳化年間（990—994）彙刻的"閣帖"，是中國現存的第一部書

1　章草，漢字書體之一，亦稱"隸草"、"急就"，草書的一種，相傳漢時史游所創，現流傳有他的"急就章"，因取其章字，所以叫做章草，是解散隸體，由快寫演變而成。每字捺筆有波磔，橫劃依然上挑，純為隸法。每字中又有縈帶的筆法，開創了"今草"的連綿筆勢。

2　草書由章草演變而成，傳為漢末張芝所創，曰"今草"。章草是今草的根源。書寫時數字連綿氣脈不斷，又稱"狂草"，以唐代的張旭、懷素為代表，世稱"顛張醉素"。章草、今草、狂草，三者逐次演進，又構成草書發展的三個階段。

法叢帖。帖中收入王羲之雜帖一百六十種，大部分是草書。另有唐刻“十七帖”為著名。該帖因第一帖開首二字為“十七”，故名。其實它由二十九帖草書組成。帖尾有“敕”字，是褚遂良校正的館本，又稱“敕字本”。此帖去古未遠，古人說有“篆籀之氣”，這是不錯的。唐張彥遠《法書要錄》載：“《十七帖》長一丈二尺（據傳唐太宗收藏王羲之書皆以此為一卷），即貞觀中內本，一百七行，九百四十三字，烜赫著名帖也”。“十七帖”被歷代書家認為學習草書之圭臬。原因恐怕只有一個：重法度，又不為法度所拘。朱熹曾說到“十七帖”：“玩其筆意，從容衍裕而氣象超然。不與法縛，不求法脫，真所謂一一從自己胸襟流出者。竊意書家者流，雖知其美，而未必知其所以美也。”朱老夫子說得不錯，此帖既有法度可尋，又不為法度所束縛，字裏行間，我們可以聞到他的氣息，他的呼吸，正是王羲之從自己胸襟自然流露出來的，宛如一條氾濫的河的歡樂與憂愁。細審《十七帖》中的草書字字區分，不作游絲牽連狀，更注意筆斷意連之妙。草書連綿太多，歷來評書家以為近俗。蘇軾有詩：“顛張醉素兩禿翁，追逐世好稱書工”──含了譏笑的意味。姜白石在《續書譜》中說：“累數十字而不斷，號曰連綿、游絲，此雖出於古人，不足為奇，更成大病。”米芾說得更直率：“草書若不入晉人格，聊徒成下品。張顛俗子，變亂古法，驚諸凡夫，自有識者；懷素少加平淡，稍到天成，而時代壓之，不能高古，高閑而下，但可懸之酒肆，羶光尤可憎惡也。”因為“沒有節度觀念，就沒有真正的藝術家”（托爾斯泰語）。

　　草書既重法度，又講變化。法度就是規矩、限制，而變化又要求在規矩與限制之內隨機應變。真正的天才是能夠在種種限制中做到游刃有餘。古人說“羲之萬字不同”，主要是指每一個字都有變化。在王羲之的草書帖中，“羲之”二字、“當”字、“得”字、“深”字、“慰”字最多，有的多達數十字，卻沒有一字的寫法是相同，達到了隨心所欲不逾矩的境界，這是王羲之的大本領。這一本領來自他平日的訓練有素，能夠在不同的書寫狀態中，根據字的上下啟承、搭接，左右呼應、顧盼，作隨心所欲的臨時發揮。一如天上雲彩的變幻，隨風賦形，不可預測。在王羲之的草書帖中，我則更加看好《行

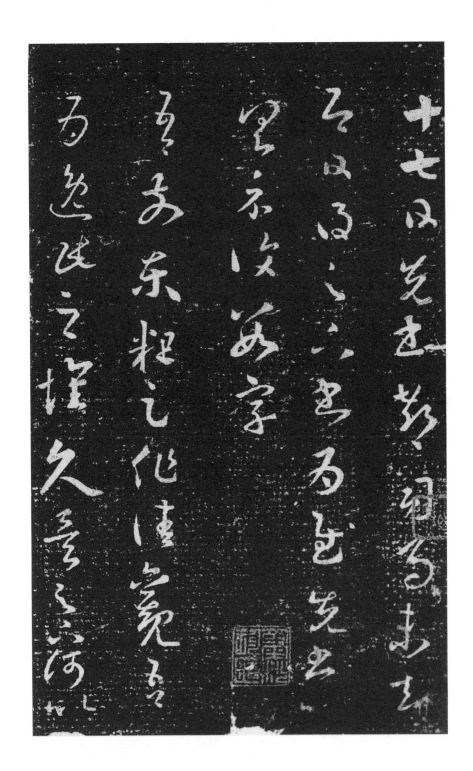

■ 王羲之《十七帖》（上野本）

穠帖》，奔放如江河橫溢，暢快似飛流直下，不僅體勢開張，而且姿態多變，開了王獻之"尚奇"書風的先聲。從中還可看出，在王羲之優雅、平和的日常狀態中，飽含着生命的激情瀟灑的風采。記得黑格爾好像說過這樣的話（大意）：對於一個真正的藝術家來說，藝術上的我要比生活上的我更能折射其靈魂之光。於此可謂信然。草書被認為書法藝術的最高境界，腹有詩書氣自華，胸中所養不凡，才能將"喜怒、窘窮、憂悲、愉快、怨恨、思慕、酣醉、無聊、不平，有動於心，必於草書焉發之"（韓愈《送高閑上人序》）。

中國書法是獨特的東方藝術。漢字以象形為基礎，然後是指事、會意、形聲，然後是轉注、假借，如此構成三級拓展符號系統。"六書也者，象形為本。"（鄭樵《通志·六書略》）段玉裁在《說文解字注》中也說："其書以形為主。"漢字書法雖曰符號，卻又具玄妙的"造化之理"，"天地事物之變，可喜可愕，一寓於書。"（韓愈語）從漢字書體的演變史來看，殷、周之間的甲骨文，就是從象形開始的，由於每個人的理解不同，字的象形也不同，比如"龍、鳳、龜、魚"等字有五體以至八、九體；"羊"字變化更多，竟達四、五十體。按照許慎的說法，這是"畫成其物，隨體詰詘"。工整的、草率的、秀麗的、雄渾的，都能自成一格，郭沫若說："凡此均非精於其技者絕不能為。"甲骨文以後，又逐漸演變為大篆[1]，大篆省改為秦之小篆，然後又簡約為漢之隸書[2]，始終貫穿趨變適時，務從簡易這一條原則。到了魏晉，鍾繇"始為楷法"，但他的楷書重心安排在字的下部，形成橫的取勢，雖然筆劃之間沒有了波磔，卻明顯地保留了漢隸古拙的韻味。再看西晉陸機的《平復帖》和西陲出土的晉代木簡，還是章草的特點，這又說明晉初楷書依然不甚流行。"就

1 大篆，漢字書體之一，由甲骨文演變而來。包括甲骨文、金文、石鼓文都可稱為大篆體系。相傳大篆為史籀所創。明代豐訪《書訣》云："大篆，結體於古人而垂筆圓齊，蓋小篆之所從出。"小篆，傳為秦李斯所創，亦曰"秦篆"。大篆、小篆統稱為篆書。

2 隸書，亦稱"隸體"、"隸文"、"佐書"，由篆書演變而成，始於秦代，通行於漢、魏。由篆書到隸書，是漢字演變史上的重要變革。筆法上出現了折筆和出鋒兩大新法。結體上以橫取勢，筆畫間出現了波磔，章法上呈字距大於行距。這是與當時使用竹簡為書寫材料是密不可分的。因為竹簡寬僅一公分，要把字盡可能寫得大些、多些，惟有讓字呈扁平狀，才能把竹簡撐足。

文學藝術說，漢魏西晉，總不離古拙的作風，自東晉起，各部門陸續進入新巧的境界。"（范文瀾《中國通史》）

我們確實需要擂三通鼓點，為"藝術大放光彩的時代"（翦伯贊語）的到來。

先說詩，告別了三曹（曹操、曹丕、曹植）"建安風骨"，田園、山水詩迎來了它的"黃金時代"，產生了陶淵明、大小謝（謝靈運、謝朓）。

次說畫，人物以外，山水畫開始以獨立的姿態出現於畫壇，產生了"有蒼生以來，未之有也"的大畫家顧愷之，既畫人物，又畫山水，他有點睛之筆，為人物畫傳神寫照。山水畫家宗炳一生好入名山遊，"凡所遊履，皆圖之於室"，方寸之內，綠林揚風，白水激潤，可謂神妙。

書法，是晉人之美最具體的體現。東晉熱鬧的書壇曾稱："博哉四庾，茂矣六郗，三謝之盛，八王之奇。"筆歌墨舞，我們等待着王羲之"增損古法，裁為今體"。

宗白華在《論〈世說新語〉和晉人的美》一文中，十分感慨地說："中國美學竟是出發於'人物品藻'之美學。美的概念、範疇、形容詞，發源於人格美的評賞。"

我試舉一例：

時人目王右軍"飄如游雲，矯若驚龍"。（劉義慶《世說新語·容止》）

"王羲之書字勢雄逸，如龍跳天門，虎臥鳳閣。"（蕭衍《古今書人優劣評》）

讀者諸君，互相印證，不是可以會心一笑嗎？與我一樣。

魯迅先生說這是一個為藝術而藝術的"文學的自覺時代"，詩人林庚則認為是一個"智者時代的復活"。與魏晉名士品藻人物相呼應，品書、品畫、品詩、品文，陸機的《文賦》、曹丕的《論文》、王僧虔的《論書》、袁昂的《古今書評》、庾肩吾的《畫品》、《書品》，謝赫的《古畫品錄》，鍾嶸的《詩品》，劉勰的《文心雕龍》，都產生於這個熱鬧的品藻的空氣中。

回到書法。我們說王羲之的字是"新體"，新在哪裏呢？

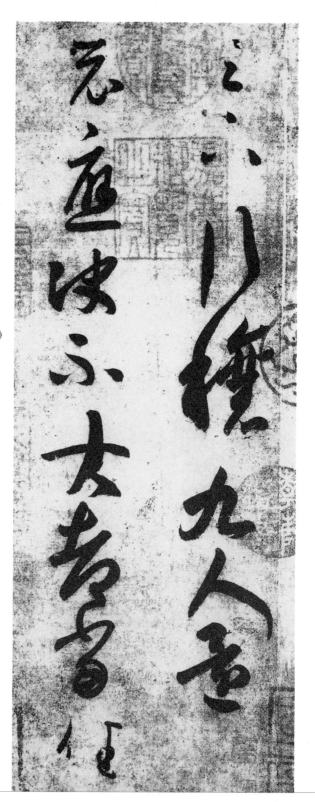

王羲之《行穰帖》

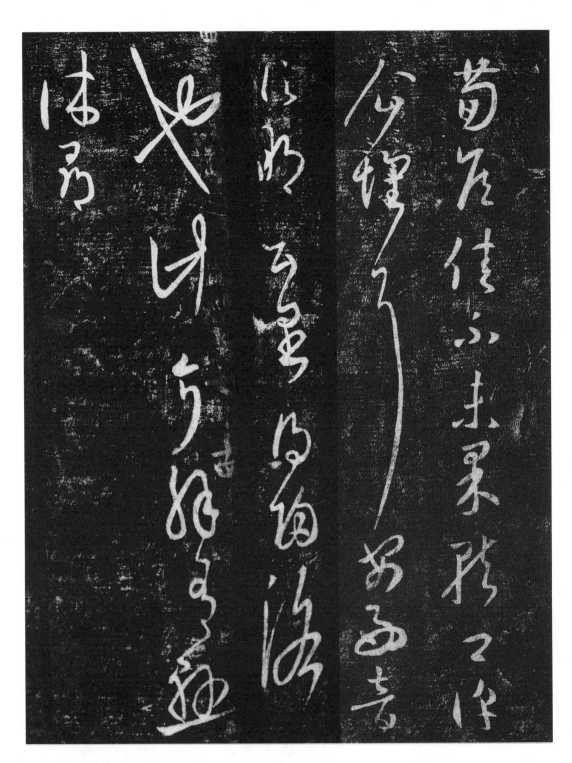

■ 王羲之《荀侯帖》

從書體源流來說，楷書開始流行於東晉，行、草書則從王羲之手中"俱變古形"。如果允許時光倒流，我們一定會看見和聽見，一千六百多年前的人的驚訝和疑問：非真非草，雲行水流，漢字怎麼可以這樣書寫的呢？標新立異，刪繁就簡，有時是要遭人白眼、非議的。

我也舉一個例子：

> 庾征西翼書，少時與右軍齊名。右軍後進，庾猶不忿。在荊州與都下書云：小兒輩乃賤家雞，愛野鶩，皆學逸少書。須吾還，當比之。
>
> ——王僧虔《論書》

庾翼是當時的名書家，他看不慣王羲之的新體，說是"野鶩"，野狐禪、亂彈琴。這是因為當時的書法名家寫字，寫的都是帶有隸意的章草——這才是正宗、有譜、中規入矩的。

可是，他不明白，"聲一無聽，色一無文"。書體是要順應着時代環境的變化不斷創新、演變的。"變化的規律"是一切文學藝術成功的重要原則之一。一部中國書法史，既是漢字書體的演變史、書法藝術的創新史、更是書法家精神跋涉的心靈史、思想史。

當所有寫章草的書法家都成了名人、大師以後，總要有新人抖擻一下吧？那怕是顛覆。王羲之是當年的"弄潮兒"。"弄潮兒向濤頭立"這種勇氣，來自於他的自覺。他無法被束縛，他不能被同化，他要自我流放，跑到另一個天地裏塗抹紙張，尋找與別人不一樣的精神享受。

說起來也真有意思。王羲之書體"俱變古形"的創新，還另有一個原因，即來自其小兒子王獻之的一個建議。

那可能是一個花爛映發的春天。父子兩人在書齋裏一邊喝着新茶，一邊悠閑地交談。從自然說到人物，又從文學、繪畫說到舞蹈，上下古今，信馬由韁。話題轉到了書法，王獻之突然迸出一句話來："大人宜改體。"話，也許是在有意或無意之間說出來的，但卻給王羲之的心靈造成了極大的震撼：是像

庾翼所說的亦步亦趨做“家雞”呢，還是超越前人與時代，寧作我？

王羲之後來“遂改本師，乃於眾碑學習焉”——博採眾長而最後自成一體的路子就是這樣走出來的。就像大水只有突破原來設計的河床，浩浩蕩蕩，才有意外的驚喜和洋洋大觀。不過，它的前提也是嚴酷有加的：必得以一生的磨礪和心血的澆灌為代價。明代的項穆曾經說到：王羲之之書五十有二而稱妙，“計其始終，非四十載不能成也。”除了全身心地投入到勤學苦練中，筆成塚，墨成池，循序漸進地掌握數不清的筆法、章法、墨法等技巧，還需有感悟“意與靈通，筆與冥連，神將化合，變化無方”的靈氣，超拔於塵俗之上，不斷地品味冷清、寂寞和非議，然後才能融匯百家，推陳而出新。那麼，我們可不可以這樣說呢，王羲之有志於創新，既得益於時代的覺醒，也得益於自己的覺醒。時代給了王羲之一次機會，而且抓住了這個機會，在他的筆下，有些人認為不可能的東西變成了可能。不然，我們學習書法“至今猶法鍾（繇）、張（芝）”。

我們現在看王羲之的行草書法，與西晉的陸機、索靖等流傳下來的作品作比較，第一個感覺是新，再看，第二個感覺還是新——屬於新鮮、新穎、新氣象、新風格、新書體的新。正像元曲裏唱的：“東晉帖觀絕”。從書法的角度去看也好，從抒情的角度去觀也罷；戴着鐐銬跳舞，跳得那樣沉着、那樣酣暢；舞得那樣飄逸、那樣優美，讓人真正地陶醉了。從此，行、草書在東晉以後大行，中國書法史上關於“雅”、“絕俗”、“中和”、“清勁”、“瀟灑”、“蕭散”等等評判書法的藝術標準亦逐步建立起來。所有的人都以王羲之為榜樣，向時尚和新奇的方向湧去——“晉人尚韻、唐人尚法、宋人尚意、明人尚態”——演繹層出不窮的新意和有聲有色的一段歷史。項穆曾在《書法雅言》中列舉了自隋唐至元的有名書家，他們包括智永、虞世南、歐陽詢、褚遂良、李邕、顏真卿、柳公權、張旭、懷素、陸柬之、徐浩、蔡襄、蘇東坡、黃山谷、米芾、趙孟頫等，都是因為學習王羲之並從他那裏獲得靈感而取得各自的成就的。如果作進一步的分析，他們各有所得，也各有所失。從此，萬變

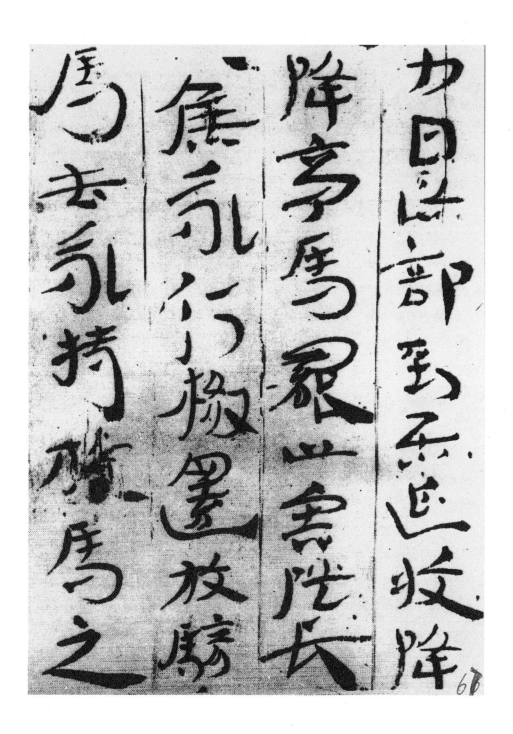

■ 西北漢簡

不離王羲之[1]。就像令眾人仰止的高山——莽莽昆侖——閱盡人間春色。

現在，書法界有所謂的"流行書風"一詞，流行，從歷史角度看，是幾個弄潮兒弄潮，形成了氣候，約定俗成而為時代特徵的。而當下流行書風徒具"視覺衝擊力"的形式化傾向，追求險、怪、狂、駭，出其不意，消解書法內涵中的人文精神和文化積澱，才是我們需要提醒的——假如我們沒有失去鑒賞力與判斷力。

王羲之死後二百餘年，因為一個人，忽然地大紅大紫起來。

房玄齡等撰《晉書》，寫了《王羲之傳》，唐太宗讀後，覺得意猶未盡，又親自操刀作《王羲之傳論》。這個在馬上得天下的一代英主，同時也寫一手極其漂亮的王字，"蘇門四學士"之一的張耒說其"用筆精工，法度粹美，雜之二王帖中不能辨也"。近人徐利明甚至認為，初唐四家應為歐（陽詢）、虞（世南）、褚（遂良），去掉薛（稷），補為李（世民）。由於偏愛王羲之，李世民幾乎否定了一切書家。一代名家鍾繇，李世民說他"體則古而不今"，否定了。"二王"之一的王獻之，開書法"尚奇一門"，李世民說他"疏瘦"如枯樹，殊非新巧，也否定了。南朝書壇巨擘蕭子雲，梁武帝評蕭書"如危峰阻日，孤松一枝。荊軻負劍，壯士彎弓，雄人獵虎，心胸猛烈，鋒刃難當"。可是在唐太宗眼裏卻是無筋無骨無丈夫之氣，也給否定了。君臨天下，不可一世。然後，李世民調轉筆鋒，捧出王羲之，說：

> 所以詳察古今，研精篆素，盡善盡美，其惟王逸少乎？觀其點曳之工，裁成之妙，煙霏露結，狀若斷而還連；鳳翥龍蟠，勢如斜而反直。

1 明項穆《書法雅言·取捨章》說：智永、世南得其寬和之量，而少俊邁之奇。歐陽詢得其秀勁之骨，而乏溫潤之容。褚遂良得其鬱壯之筋，而鮮安閒之度。李邕得其豪挺之氣，而失之竦窘。顏、柳得其莊毅之操，而失之魯獷。旭、素得其超逸之興，而失之驚怪。陸、徐得其恭儉之體，而失之頹拘。過庭得其逍遙之趣，而失之儉散。蔡襄得其密厚之貌，庭堅得其提insp之法，趙孟頫得其溫雅之態；然蔡過乎撫重，趙專乎妍媚，魯直雖知筆而伸腳掛手，體格掃地矣。蘇軾獨宗顏、李，米芾復兼褚、張。蘇似肥艷美婢，抬作夫人，舉止邪陋而大足，當令掩口；米若風流公子，染患癩疣，馳馬試劍而叫笑，旁若無人。數君之外，無暇詳論也。

玩之不覺為倦，覽之莫識其端。
心慕手追，此人而已；其餘區區
之類，何足論哉！

王羲之是他心目中書法史上"盡善盡
美"的一個典範。

在此同時，唐太宗還用重金到處搜羅
大王之字。張懷瓘《二王等書錄》載：
"貞觀十三年敕購求右軍書，並貴價酬
之，四方妙迹，靡不畢至，敕起居郎褚遂
良、校書郎王知敬等，於玄武門西長波門
外科簡，內出右軍書相共參校。"其實，
李世民搜求王字的時間可能還更早一些，
在他為秦王時（見下引《隋唐嘉話》）。
上有所好，下必甚矣。一夜之間，長安城
冒出千百件王字真迹，外地的收藏也似潮
水一樣湧向京城。忙得虞世南、歐陽詢、
褚遂良一批老臣兩眼昏花，一邊鑒定真
偽，一邊奉詔臨摹。他們做事向來認真，
斟酌了再斟酌，揣摩了又揣摩。有時委決
不下，採取"集體討論"，你一言，我一
語，爭得面紅耳赤，不可開交。特別是這
個褚遂良，讓他牽頭辦的事，不分個一清
二楚，誰也別想交差。最後，經他拍板的
王字真迹為二千二百九十紙，裝幀為十三
帙一百二十八卷，可謂"一網打盡"。

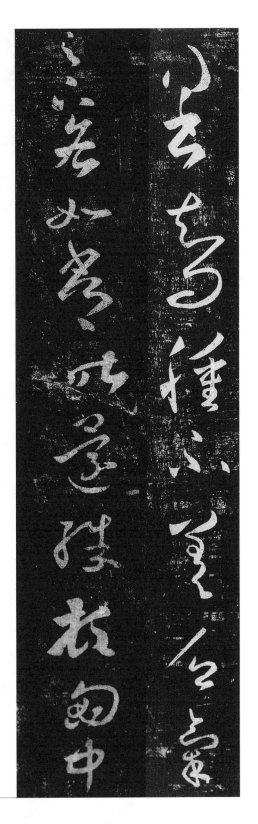

■ 王羲之《腫不差帖》

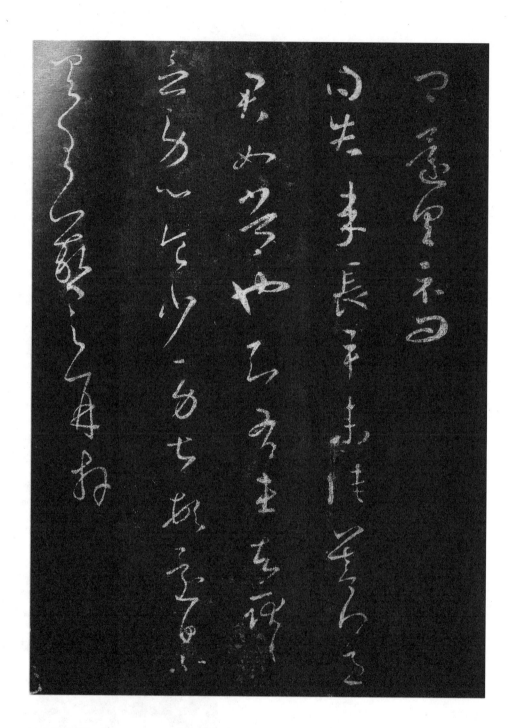

■ 王羲之《長平帖》

然而，還是有漏網的，比如王氏家傳之寶——《蘭亭集序》行書真迹。在唐之前，“王字”一直是單傳的。王羲之傳其小兒子王獻之，王獻之傳其外甥羊欣，羊欣又傳王洽的四世孫王僧虔，僧虔再傳我上面提到的蕭子雲，蕭傳給了王羲之七世孫釋智永。現在，智永早已作古，又打聽得說《蘭亭集序》在智永徒弟永欣寺和尚辨才之手。何延之《蘭亭始末記》中記載的“蕭翼計賺蘭亭序”故事近於唐之傳奇，我們從中是可以看出李世民如何巧取豪奪，必使天下奇珍盡入其囊中的伎倆的。

由於“九五之尊”的地位與倡導，“楷法遒美”成為唐朝科舉取士的標準之一，以至於“唐人作字，無有不工者”。學習“王字”蔚為一時之風，甚至影響了日本“遣唐使”。日本佛教史上的“入唐八家”帶去了大量的晉唐書迹，在日本本土掀起了晉唐書風的第一個浪潮。日本平安時代“三筆”之一的空海，所寫的《風信帖》，真可謂是“龍跳天門，虎臥鳳閣”——讓人幾疑王羲之再世。天寶十三年（754），唐朝的張懷瓘還寫了《書估》一書，是專門評論名家書法的市場價格的，說明書法藝術作品成為商品，已在市場上流通起來。社會風氣同時為之一變，據《唐語林校證》載：“長安風俗：貞元（785—805）侈於遊宴，其後或侈於書法、圖畫，或侈於博弈，或侈於卜咒，或侈於服食，各有自也。”

現在，回過頭來說蘭亭。劉餗的《隋唐嘉話》說：“太宗為秦王時見拓本驚喜，乃貴價市大王書，蘭亭終不至焉。及知在辨師處，使蕭翼就越州求得之，以武德四年入秦府，貞觀十年乃拓十片以賜近臣。帝崩，中書令褚遂良奏：‘蘭亭先帝所重，不可留。’遂秘於昭陵。”

不過，我認為這件事更像是李世民自己之所為。和劉餗、何延之同為唐代人的李冗在《獨異志》中說得明白：“王右軍永和九年曲水會，用鼠鬚筆、蠶繭紙為《蘭亭記敘》，平生之劄，最為得意。其後雖書數百本，無一得及者。太宗令御史蕭翼密購得之，爵賞之外，別費億萬。太宗臨崩，謂高宗曰：‘以《蘭亭》殉吾，孝也。’遂隨梓入陵。”又，唐李綽《尚書故實》云：“太宗酷好書法，有大王書迹三千六百紙，率以一丈二尺為一軸。寶惜者獨《蘭亭》

為最，置於座側朝夕觀鑒。嘗一日附耳語高宗曰：'吾千秋萬歲後，與吾《蘭亭》將去也'。及奉諱之日，用玉匣貯之，藏於昭陵。"

《蘭亭集序》墨迹從此被李世民帶進了墳墓。豈知在他身後一百多年，王字真迹相繼流散，十不存一，"正書不滿十紙，行書數十紙，草書數百紙。"到了宋徽宗一朝，御府所藏的"王字"真迹只有二百四十三件（據《宣和書譜》）。還有一些"王字"從唐代中期開始流傳於異域。比如現藏東京前田育德會的《孔侍中帖》（又稱《九月十七日帖》），《哀禍帖》；現藏日本宮內廳三之丸尚藏館，裝裱於一紙的《喪亂帖》、《二謝帖》、《得示帖》。《孔侍中帖》曾著錄於褚遂良《右軍書目》："'九月十七日羲之報且因孔侍中'，八行。"而今所傳僅為六行二十五字。如將右邊的《哀禍帖》三行算在一起，也對不上"八行"這一數字，汪慶正先生認為："想來是在流傳過程中被割裁的緣故。"後三帖中的《喪亂帖》最具晉人的筆法風神，前六行是行書，後二行是草書，又行又草，見出王羲之書寫此帖時的感情起伏，有人曾言，如果世間尚有一幅王字真迹，也許就是《喪亂帖》。因為《喪亂帖》兼具了雄強之勢和慘淡之美。

專家考證，《喪亂帖》是由鑒真和尚東渡日本時帶去的。此帖右端鈐有三方"延曆敕定"朱文印，延曆是日本奈良時代桓武帝年號，相當於中國唐德中建中三年（782）至唐順宗永貞元年（805）。也有專家認為桓武帝卒於西元七百二十九年，這件書迹東渡的時間至少在此之前。"千餘年來國內書家對此三帖一無所知，未見任何著錄和法帖彙編。直至一百年前駐日欽使隨員的楊守敬搜集散出的書籍字畫，並摹成書迹時，國內學界才眼界大開，真沒想到世上竟還存有勾摹如此精良的王氏墨迹。"（汪慶正《夢寐以求的日本現藏中國古代重要書迹》）唐朝開放，日本先後十九次派遣"遣唐使"、留學生、學問僧來唐，帶去了大量的書籍、經卷，其中挾帶着誰也不知道的"王字"也不是沒有可能的。日本人晁衡，原名阿信仲麻呂，於天寶十二年（753）乘船回日本，遭遇海上大風，當時誤傳他落海溺死。大詩人李白還很傷心呢，有他的詩《哭晁卿衡》為證。

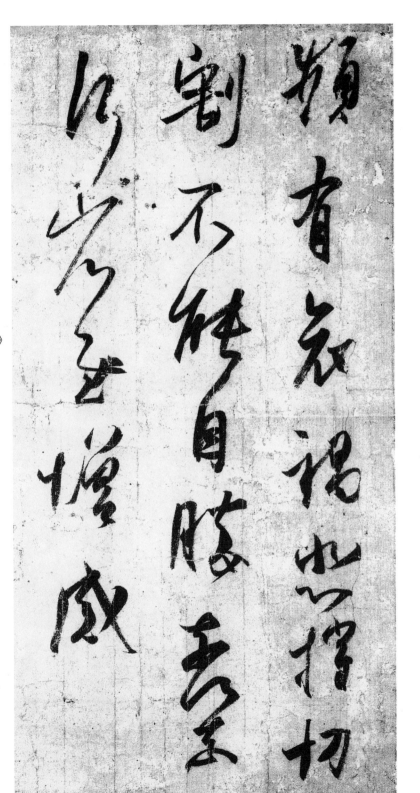

■ 王羲之《頻有哀禍帖》

君諱寶子字寶

子字寶

子連牽同樂人

也君少稟瓌傳

蘇東坡詩說："蘭亭繭紙入昭陵，世間墨迹猶龍騰。"遺憾的是世間龍騰的《蘭亭集序》卻是"假"的。

流傳坊間的《蘭亭集序》四種墨迹本，不管是臨摹的還是勾填的，初看，我們一定會覺得是極其嫵媚的。"羲之俗書趁姿媚"，大詩人韓愈也是有這種感覺的。它與"龍跳天門，虎臥鳳閣"隱喻的雄強之勢正有十萬八千里的差距。

可是，蘇東坡卻說"龍騰"，這又如何理解？

宗白華曾經這樣說道："我年輕時看王羲之的字，覺得很漂亮，但理解很膚淺，現在看來就不同，覺得很有骨力，幽深無際，而且體會到他表現了魏晉時代文化瀟灑的風度。這些'秘密'都是依靠形式美來表達的。"（《藝術形式美二題》）

寫《復活》的托爾斯泰在其《藝術論》中指出："只有傳達出人們沒有體驗過的新的感情的藝術作品才是真正的藝術作品。"

從個別性與獨特性來說，是人們"沒有體驗過的新的感情的藝術作品"；從變化的規律來說，新形式"表現了魏晉時代文化瀟灑的風度"；把兩者結合起來再想一想，我們的理解是不是可以深入了一些呢？

美之極，亦即雄強之極。如醜，醜到極處即為大美；如愛，愛到極致，絢爛歸於平淡。

假作真時真亦假。《蘭亭集序》的真偽問題又是歷史的一段公案。唐末張彥遠有《蘭亭考》，宋代桑世昌也有厚厚一冊的《蘭亭考》，又有俞松的《蘭亭續考》、姜夔的《禊帖偏旁考》，清朝翁方綱有《蘇米齋蘭亭考》等等，不一而足。乾隆四十三年（1778）、道光六年（1826），《爨寶子碑》與《爨龍顏碑》分別出土。前碑刻於東晉大亨四年（405），後碑刻於劉宋大明二年（458），兩碑書風本應與我們所謂的江左風流相近，然而結構方正而近於古拙，用筆還明顯地帶了隸意，反與北魏時期的碑版相近，這就讓人懷疑起王羲之《蘭亭集序》的真實性了。咸豐探花、直隸學政、晚清名書家李文田首先挑起論爭，認為"世無右軍書則已，苟或有之，必其與爨寶子、爨龍顏相近而後

可"。他是否定東晉會產生王羲之行書《蘭亭集序》的,殊不知,"晉人公用爨,私用王(羲之的字體);碑用爨,帖用王"(章士釗《柳文指要》)。熊秉明先生指出:"晉代思想反禮教,尚老莊,行為放誕不羈,日常書劄是當時士大夫表現個人風格意趣的一個重要方式,其字體必定有意識地與禮法場合用的字體製造一種對立。如果兩者相近、相似,晉人的反禮教精神怎麼表現出來呢?所以李文田的那一句話甚至可以改作:'世無右軍書則已,苟或有之,必其與爨寶子、爨龍顏相異而後可'。"雖然,熊先生說自己也是懷疑派(他主要的觀點:覺得蘭亭的風格和其他傳為王字的帖的風格距離太大)。李文田之論一出,當時的許多書法家、碑帖家都參加了討論,場面不小,但沒有結論。

前些年,我有了生平第一次的河南之行,時間安排在深秋。遼闊的中原大地,沒有裝飾的剛硬的山峰,猛烈的西風,一無阻擋地進入我的眼簾,撲打我的臉面。然後,我去了龍門石窟,見到了鐫刻於山岩石壁上的"龍門二十品",那壯偉的、粗獷的、剛強的、甚至帶了古拙生硬的線條與造型,曾經給我以極大的心靈震撼。所謂"北碑雄強",我想,只應該產生於"秋風鐵馬薊北"這樣的地方。而引起我聯想的是,《蘭亭集序》這樣秀麗、精緻、優雅的作品,大約也只能有緣於杏花春雨的江南。這是我理解的黑格爾《歷史哲學》裏的地理環境決定論的思想,或如丹納《藝術哲學》所言:"自然界有它的氣候,氣候的變化決定這種那種植物的出現;精神方面也有它的氣候,它的變化決定這種那種藝術的出現"。

1965年,南京郊外又發現了東晉《王興之夫婦墓誌》與《謝鯤墓誌》。郭沫若先生繼續李文田的話題,撰寫了《由王謝墓誌的出土論到蘭亭論的真偽》一文,斷定《蘭亭集序》是一個偽託,連序文都被後人篡改過,傳世的《蘭亭集序》為智永所寫。於是在書法界、歷史學界掀起軒然大波。

郭文發表之初,附和者、贊同者風起,大有"一邊倒"之勢。善寫章草的南京書法家高二適寫了萬字長文,予以駁正。可是,文章卻沒有地方發表。高二適找到章士釗,章士釗又驚動了毛澤東主席。七月十八日,毛在致章士釗的信中說:"高先生評郭文已讀過,他的論點是地下不可能發掘出真、行、草墓

■ 爨龍顏碑

石。草書不會書碑，可以斷言。至於真、行是否曾經書碑，尚待地下發掘證實。但爭論是應該是有的，我當勸說郭老、康生、伯達諸同志贊成高二適一文公諸於世。"同時，又致信郭沫若云："章行嚴先生一信、高二適先生一文均寄上，請研究酌處。我覆章先生信亦先寄你一閱。筆墨官司，有比無好。未知尊意如何？"

這樣，沈尹默、啟功、商承祚、徐森玉、阿英、李長路、嚴北溟、宗白華等人紛紛撰文，參與了論辯。其中沈尹默先生一反平日敦厚謙和之風，有詩致陳叔通，詩中有句："何來鼠子敢跳樑，《蘭亭》依舊俗姓王。"很有點拍案而起的味道。宗白華先後於7月22日、27日有《論〈蘭亭序〉的兩封信》，他抄了兩段文史資料並和郭沫若說："《蘭亭》聚訟千載，真相當可漸明。惟《定武蘭亭》是否智永所能書，尚待進一步推敲耳。"這個說法是比較的不確定的——他似乎礙着郭的面子——他們畢竟是四、五十年的老朋友了。

作為郭文的反方，高二適、商承祚則認為："脫離隸書筆意的楷書，魏末基本成熟，到東晉已完全成熟"；"晉書最工、最盛，主要表現在行書書體上，時代書風是：秦篆、漢隸、晉行、唐楷。"

1972年5月，郭沫若繼而又在《文物》雜誌發表《新疆出土的晉人寫本三國志殘卷》一文，再燃論辯之火。高二適亦撰《蘭亭序真偽之再駁議》回應。"侯鏡昶、沙孟海、錢鍾書、林散之、祝嘉、王壯弘紛紛撰文投入高二適麾下，與第一次高潮向郭文一邊倒的形勢形成了鮮明的對比。"（朱仁夫《中國現代書法史》）論辯似乎深入了，然而由於席捲中國大地的"文化大革命"的旋風而中止。

撲朔迷離說《蘭亭》，歷史上沒有一件書法作品像王羲之這樣引起長久而且廣泛的爭議，正好說明王羲之和《蘭亭集序》在中國書法史上的影響之大、之重要。

但是，我們還是無法否認晉書的崇高地位和王羲之的偉大，他當之無愧為古代書法的"窮變化、集大成"者，一個承先啟後的標誌性人物，書法地圖上的一座珠穆朗瑪峰。由隋入唐的書法家歐陽詢曾經說過這樣的話："自書契之

興，篆、隸滋起，百家千體，紛雜不同。至於盡妙窮神，作範垂代，騰芳飛譽，冠絕古今，惟右軍王逸少一人而已。”這話決非吹捧，歐陽詢的心態也與李世民有所不同，更多的着眼於藝術的感覺和認識：創新不易，在這個基礎上達到“盡妙窮神”，也就更難。面對他的書作，一點一拂皆有意，“送腳如游魚行水，舞筆如景山興雲”，可以體悟到晉人發現的自然美、心靈美和簡約玄澹、超然絕俗的哲學的美，王羲之書法是這美最具體最有個性的體現，是把中國書法推向高峰和極致的典範。他的意義和價值存在於他和死去的所有藝術家的相對關係之中。通過對比，我們又進一步認識了他的偉大。於是，各種傾向的書法家，無論你是古典的還是現代的，浪漫的還是理性的，唯美的還是尚醜的，都把他作為自己的典範，並從他的精神糧倉裏取得自己所需要的東西。從這個意義上說，王羲之書法必傳千古而不朽，並且繼續滋養着我們的創造精神千古而不朽！

二〇〇七年七月七日

第一稿

九月二十五日第六稿並改定

是夜　十分好月

永和九年歲在癸丑暮春之初會
于會稽山陰之蘭亭脩禊事
也群賢畢至少長咸集此地
有崇山峻領茂林脩竹又有清流激
湍暎帶左右引以為流觴曲水
列坐其次雖無絲竹管弦之
盛一觴一詠亦足以暢叙幽情
是日也天朗氣清惠風和暢仰

■ 王羲之《蘭亭序》（馮承素摹本）

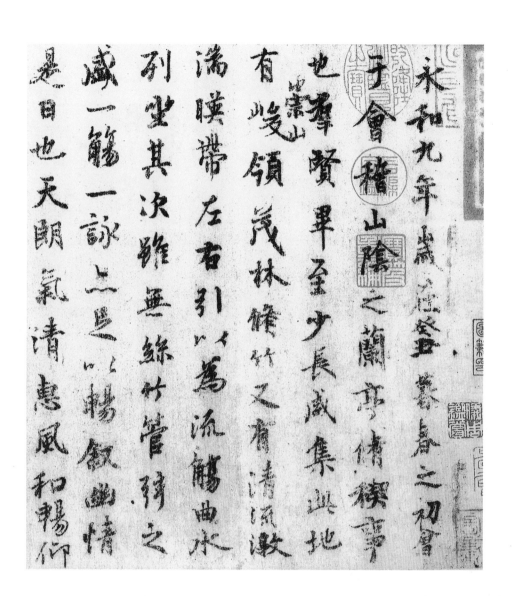

永和九年歲在癸丑暮春之初會
于會稽山陰之蘭亭修禊事
也群賢畢至少長咸集此地
有崇山峻領茂林修竹又有清流激
湍暎帶左右引以為流觴曲水
列坐其次雖無絲竹管弦之
盛一觴一詠亦足以暢叙幽情
是日也天朗氣清惠風和暢仰

■ 王羲之《蘭亭序》（虞世南摹本）

永和九年歲在癸丑暮春之初會于會稽山陰之蘭亭修稧事也羣賢畢至少長咸集此地有崇山峻領茂林脩竹又有清流激湍暎帶左右引以為流觴曲水列坐其次雖無絲竹管弦之盛一觴一詠亦足以暢叙幽情是日也天朗氣清惠風和暢仰

■ 王羲之《蘭亭序》（褚遂良摹本）

永和九年歲在癸丑暮春之初會
于會稽山陰之蘭亭備禊事
也羣賢畢至少長咸集此地
有崇山
峻嶺
茂林脩竹又有清流激
湍暎帶左右引以為流觴曲水
列坐其次雖無絲竹管弦之
盛一觴一詠亦足以暢敘幽情
是日也天朗氣清惠風和暢仰

■ 王羲之《蘭亭序》（褚遂良黃絹本）

附錄一

王羲之年譜簡述

太安二年（303）	出生
永嘉三年（309）	從伯父王廙學書
建興元年（313）	由山東琅琊南渡而居江蘇建康
建興元年（316）	西晉亡
建武元年（317）	東晉建立
咸和元年（326）或二年（327）	起家秘書郎
咸和五年（330）	娶妻郗璿
咸和七年（332）	由會稽王友改授臨川太守
咸和九年（334）	任參軍、長史
咸康六年（340）	任寧遠將軍、江州刺史
咸康七年（341）至永和三年（347）	賦閒六年或七年、於廬山潛心書藝。其間朝廷頻召為侍中、吏部尚書，皆不就
永和四年（348）	由江州返建康，任護軍將軍
永和七年底（351）或八年初（352）	任右軍將軍，會稽內史
永和九年（353）	於蘭亭雅集，寫"天下行書第一"《蘭亭集序》
永和十一年（355）	稱病辭官，舉家南遷會稽
永和十二年（356）至升平四年（360）	歸隱
升平五年（361）	仙遊

附錄二

主要參考書目

1. 《中國書法大辭典》（上、下冊）梁披雲主編 香港書譜出版社、廣東人民出版 1984年12月第 1版

2. 《中國書法風格史》 徐利明著 河南美術出版社 1977年1月第1版

3. 《書法美學思想史》 陳方既、雷志雄著 河南美術出版社 1994年3月第1版

4. 《中國書法辭典》 陶明君編著 湖南美術出版社 2001年10月第1版

5. 《中華通史》第三卷《兩晉南北朝史》（台灣） 陳致平著 花城出版社 1996年2月第1版

6. 《中國史綱要》（上冊） 翦伯贊主編 人民出版社 1983年3月第1版

7. 《中國通史》第五卷（上、下） 何茲全、黎虎主編 上海人民出版社 1995年10月第1版

8. 《世說新語》（南朝·宋） 劉義慶著，劉長桂、錢振民選注東方出版中心 1996年1月第1版

9. 《歷代妙語小品》 唐富齡主編 湖北辭書出版社 1993年12月第1版

10. 《老子新譯》 任繼愈譯著 上海古籍出版社 1985年5月第2版

11. 《中國現代書法史》 朱仁夫著 北京大學出版社 1996年12月第1版

12. 《書聖王羲之》 孫鶴著 湖北人民出版社 1998年9月第1版

13. 《書聖王羲之》 王春南著 江蘇文藝出版社 1996年4月第1版

14. 《廬山史話》 周鑾書著 江西人民出版社 1996年4月第1版

15. 《魏晉南北朝史》 王仲犖著 上海人民出版社 2003年4月第1版

16. 《各種書體源流淺說》 鄭誦先著 人民美術出版社 1962年9月第1版

17. 《藝境》 宗白華著 北京大學出版社 1999年1月第3版

18. 《書法與中國文化》 熊秉明著 文匯出版社 1999年6月第1版

19. 《書齋的瑰寶——筆墨紙硯》 黃鵬著 四川人民出版社 1996年2月第1版

20. 《書法美學談》 金學智著 上海書畫出版社 1984年8月第1版

21. 《古代短簡三百篇》 張國光、畢敏、王易選注 華中工學院出版社 1982年2月第1版

22. 《天台山風物志》 朱封鰲編著 浙江大學出版社 1991年9月第1版

23. 《魏晉思想論》 劉大杰著 上海古籍出版社 1998年12月第1版

24. 《漢魏六朝詩文精華》 劉崇德等注釋 人民文學出版社編輯部選編 人民文學出版社 2000年1月北京第1版

25. 《魯迅全集》（第三卷） 人民文學出版社 2005年11月修訂版

26. 《道教文化概説》 于民雄著 貴州人民出版社 1991年7月第1版

27. 《古老的清玩──金石碑刻》 黃劍華著 四川人民出版社 1996年2月第1版

28. 《常用典故詞典》 于石、王光漢、徐成志編 上海辭書出版社 1985年9月第1版

29. 《歷代文壇掌故辭典》 劉衍文主編 上海辭書出版社 2006年8月第1版

30. 《歷代書法論文選》華東師範大學古籍整理研究室選編、校點（上、下冊） 上海書畫出版社 1979年10月第1版

31. 《晉書》（唐） 房玄齡等撰 中華書局

32. 《全晉文》 中華書局

33. 《中國歷史大辭典》（上、下卷） 鄭天挺等主編 上海辭書出版社 2000年3月第1版

34. 《中國歷代筆記選粹》（上、中、下三冊） 孫文光編 華東師範大學出版社 1998年11月第1版

35. 《大唐新語》（唐）劉肅撰 中華書局 1984年6月第1版

36. 《隋唐嘉話》（唐）劉餗撰 中華書局 1979年10月第1版

37. 《唐語林校證》（上、下）（宋）王讜撰 中華書局 1987年7月第1版

38. 《齊東野語》（宋）周密撰 中華書局 1983年11月第1版

39. 《春渚紀聞》（宋）何薳 撰 中華書局 1983年1月第1版

40. 《中國書法全集》 第18─19卷 劉正成主編 榮寶齋 1991年11月第1版

41. 《東晉門閥政治》 田餘慶著 北京大學出版社 2005年6月第4版

42. 《中國大歷史》 黃仁宇著 生活·讀書·新知三聯書店 1997年5月第1版

43. 《赫遜河畔談中國歷史》 黃仁宇著 生活·讀書·新知三聯書店 1997年5月第2版

後記

　　想要寫作《王羲之傳》可謂"蓄謀已久"。所以，當香港三聯書店的陳翠玲總編輯來電提起這話題的時候，我二話沒說就答應了。並且把另一出版社約寫的一部書稿壓下來而重起爐灶。然後就考慮寫作的思路和提綱，然後就把出版合約給簽訂了，然後就進入寫作狀態，一切都進行得很順利。水到渠成般順利。

　　這是我不斷進入、反覆、思考、理解，醞釀了四十多年的一本書。

　　記得七八歲的時候，我開始學習書法，最初接觸的兩本字帖，一是歐陽詢的楷書結字三十六法，另一是王羲之的《草訣歌》。我父親說：楷書如立，行書如行、草書如跑，你還是從楷書先學吧。就這樣，我正襟危坐，拿起毛筆，從"排疊"、"避就"、"頂戴"、"穿插"入手，一日一紙，整整寫了五年，枯燥乏味。《草訣歌》上說"草聖最為難"，卻讓人匪夷所思，不明白究竟是什麼意思。可是那草書字字成龍真是充滿着極大的誘惑力，有時我又禁不住背着父親偷偷地臨摹，被發現後卻捱了一頓罵。很久以後我才領悟：書法與所有藝術一樣都有其一套規矩，只有通過了規矩才能發揮個人的特長，寫我、寫心、寫意；不然，信手塗抹，"龍飛鳳舞"，純是瞎胡搞，如曰"書法"，則是自欺欺人。由於練的是"童子功"，上小學、中學的時候，學校的黑板報上經常張貼着我寫的字哩，因為這一鼓勵，愛好書法的興趣就更濃了。

　　"文革"時，紅衛兵上門抄家，到處"破四舊"燒書，我擋不住心裏的一種渴望，卻在火堆裏搶書。後來發現，它們當中竟有一冊是王羲之《十七帖》的殘卷。當時那種心情，真用得上老杜的詩句"漫卷詩書喜欲狂"。還有幾

夜，月黑風高，我與另一位同學結伴潛入學校的儲藏室（抄家後集中堆放着書籍）打着手電筒偷書，不知是風打林梢的落葉，還是什麼的一點聲響，令那顆忐忑跳動的心充滿了不安、驚悸和懼怕。後來讀了一點書，知道孔乙己說過"竊書不算偷"的話，也就自我安慰了許多。

我的視力本來極好，可以進入挑選"飛行員"行列的。十年"文革"在家，一邊讀書，一邊練字，還用有光紙在碑帖上雙勾、臨摹，在古人那裏是叫向拓的，結果搞成近視戴上了眼鏡。春節了，家家戶戶要貼春聯，我又因了一種鼓動在街上揮筆賣字，寫的春聯總是"四海翻騰雲水怒、五洲震盪風雷激"；"喜看稻菽千重浪，遍地英雄下夕煙"……都是毛澤東的詩句。那時天冷，沒有暖冬，滴水能夠成冰。可是，我的心頭卻是熱的，不懂得寒冷。我的三位同學：王道鶴、祝鴻明、張士東，還陪着一起冒着風雪步行到家鄉附近的幾個小鎮上賣春聯。那時，倒不是為了一個"錢"字，我們都還只有十六、七歲。少年不識愁滋味。現在回想起來，真是別有一番滋味在心頭。

回到王羲之。歐陽詢與王羲之有什麼聯繫？歐"初學王羲之，後更漸變其體"。曲徑通幽，進入書法這座寶山，越深入，越曲折、越幽深，越不敢自以為是，越瞭解了王羲之的偉大。其實，何止一個歐陽詢，中國書法史上許許多多偉大的書法家都是師出王羲之的。以唐代書家為例：虞世南得其寬和、褚遂良得其清朗、李邕得其豪挺、顏真卿得其莊嚴、柳公權得其剛毅……"幾乎是無法統計，古往今來，不知有多少人曾經得到王羲之的福澤，並以此作為自己筆墨生涯的有力支撐。"——真是說不盡的王羲之。

二十來歲的時候，我還曾在王羲之的一本字帖的扉頁上，用毛筆題寫了這樣一行字："學盡長江水，半點像羲之"——只是記不清這是抄的人家的句子還是自己的心得。

隨後，下鄉插隊、返城工作、補上大學這門課，隨後是從事文字工作、當縣長、局長，一直到現在，我都沒有放棄王羲之。不管怎麼樣，七十年代那段歲月和生活永遠留在了我心中，那個"搶"書、"偷"書的劉長春也就永遠和

我在一起了。而我也喜歡和王羲之在一起，寫王字，注定是我一生的追求。當藝術品成了商品，市場的這隻"魔手"，日益使書法失去優雅的心態和高潔的情操，正在淪落為貨幣的代名詞。當"書法家"們標榜潤格而互相炒作的時候，有人曾索要我的潤格，我說：平生賣文不賣字，除非到了需要用它換取麵包的時候。因為王羲之曾對我說：不能流俗。在他眼中，書為心畫。金錢換不了心畫。

現在，真正要寫作我的《王羲之傳》了，正是感慨萬千。不惟是王羲之其人其事，而且因為我的理解和諸多想法。多麼嚮往，重聚蘭亭，邀群賢畢至，請少長咸集，能夠浮一大白，與王羲之等一起舉觴話當年，然後聯床夜談，不知東方之既白。

傳記文學，不同於文學的其他體裁，像小說、像戲劇那樣，可以虛構。傳主的史料是主體、是基礎，文學的發揮是有限的、有邊界的。蔡元培先生曾言："研究史學，首當以材料為尚。"真是極有見地的話。我還記得錢鍾書先生曾經這樣說："史家追敍真人實事，每須遙體人情，懸想事勢，設身局中，潛心腔內，忖之度之，以揣以摩，庶幾入情入理，蓋與小說院本之臆造人物，虛構境地，不盡同而可相同，記言特其一端。"（《管錐篇·〈左傳〉·左傳之記言》）就像造一幢房子，史料不僅僅是"磚瓦木材"，而且是萬丈高樓的"地基"。作家如同木匠石工，幹的活計是砌牆蓋樓。如果需要發揮一點想像，在這幢房子的東南西北各開一扇窗戶，好讓空氣流動起來；或是順便構築一條小路，為了使人能夠順利地進入。

王羲之生活的那個時代，是"中國政治上最混亂、最痛苦的時代，然而卻是精神上極自由、極解放、最富有智慧、最濃於熱情的一個時代"。（宗白華語）任何一個偉大的人物都是時代造就的。毫無疑問，王羲之也因此打上了時代的印記，成為一個思想極為複雜，內心極為痛苦，精神極端自由和富有創造熱情的人。在他的身上不僅有老莊的道家思想、而且還有儒家、墨家思想，甚至受到道教、佛教思想的影響。他的人格的孤高之美、行為的優雅之美、書法

的瀟灑之美，在那個時代是十分突出的。因為他的豐富性和複雜性，我就難以用確定的因果律和一以貫之的邏輯加以把握。所以索隱探微，補充歷史的殘缺，將已經消失的人物和事件復原出來，若見其人其事其場景，則要做到像孟子所說的那樣："不以文害辭，不以辭害意"；"以意逆志，是為得之。"現在回過頭來看，在我的閱讀和寫作的全過程中，得之也有，失之恐怕也有，惟恨身無彩鳳雙飛翼，只有相思無盡處。

閱人、閱書、閱史、閱天下，我太需要一種感覺，自己的感覺。沒有感覺，抓住了什麼就是什麼，大概就像瞎子摸象一樣的盲目。從這個意義上說，寫作《王羲之傳》，對我確實是一種新的考驗和測試，"死讀書"的笨功夫和"活讀書"的感悟力，既要走進去，又要走出來。克羅齊說："一切歷史都是當代史"。我理解，作為現代人的我，也就是歷史中的我，我同樣生活於呼吸在過去的那段歷史裏。走進王羲之，走進了那個時代，經歷着他曾經經歷的一切，與他的靈魂一起，歡樂、憂愁、痛苦與歌哭……然後，又要能夠走出他的人生，讓偉大而又高傲的王羲之回到我們身邊，告訴我們他的人生所思所想與成敗得失。這就是現在擺在讀者面前的我的這本《王羲之傳》。

德國作家茨威格曾說："形成雛形的第一稿謄清以後，我真正的工作才剛剛開始。這就是濃縮凝煉、巧妙佈局的過程，這項工作我可以一做再做，無休無止。"文章不厭百回讀，好文章是推敲出來的，是改出來的。像李白那樣"筆落驚風雨"的天才總是少數。《王羲之傳》的寫作情形也差不多，初稿寫成後，我曾經修改了一遍又一遍……有時，夜深、夢中、睡醒，想到了一段話、一個句子，生怕明日忘了，又趕忙爬起來，一次又一次作修改。這樣激情的寫作，在我年青的時候曾經有過，想不到，幾十年以後又重新被激活，又回來了。稿子打印以後，我又曾分寄文學界和書法界的朋友，請他們看看，還有什麼批評和意見。著名書法家盧樂群兄披閱全書，提出了若干修改建議。西安《美文》的執行主編穆濤兄一見鍾情，很快在《美文》連載，這是我沒有想到的。

好了。現在書稿已經定奪，就像送閨女出嫁一樣要送給出版社出版了。在寫這篇後記的時候，我忽然又想到了已故旅法學者熊秉明先生。他曾在《書法和中國文化》中說到："中國文學家李、杜、韓、柳、陶淵明、王維……有許許多多研究，有傳、有年譜，但是歷來公認為最偉大的書法家沒有一本傳……在我，實在是一個謎，當然這個謎，與其說是謎，不如說是不幸的事實，值得大家想一想的。"他生前的這個遺憾，現在由我來作一個彌補。不揣淺陋，卻意在拋磚引玉。"文章千古事，得失寸心知"。——讀者識我，並給予批評和指正，則是讓我感到多麼幸福的一件事情啊。

末了，我還要道一聲謝，感謝中國社科院的學者林非先生，以及浙江大學的教授陳振濂先生，他們作為中國當代散文界與書法界的兩個代表性人物，冒着酷暑，熱情地為拙著撰寫的十分漂亮的序言。

是為記。

劉長春

二〇〇七年十月六日 在台州